# 音樂事情
Something about Music

14
**Net and Books**

# 0

由於想起音樂是在一個溪畔，風輕輕拂動著衣衫的感覺，

所以有了這本主題書的企劃。

由於低頭看到了溪水在清清地流動，

所以有了這本書的形式。

# 0.5
## CONTENTS
## 目錄

Net and Books 網路與書 14

# 音樂事情

經營顧問：Peter Weidhaas 　陳原　沈昌文
　　　　　陳萬雄　朱邦復　高信疆
發行人：郝明義
策劃指導：楊渡
主編：黃秀如
本輯責任編輯：冼懿穎
編輯：藍嘉俊‧葉原宏‧蔡佳珊‧傅凌
網站編輯：莊琬華
北京地區策劃：于奇‧徐淑卿
美術指導：張士勇
美術編輯：倪孟慧‧張碧倫
攝影指導：何經泰
企劃副理：鍾亨利
行政兼讀者服務：塗思真
法律顧問：全理法律事務所董安丹律師

出版者：英屬蓋曼群島商網路與書股份有限公司台灣分公司
台北市南京東路四段25號10樓之1
TEL：(02)2546-7799
FAX：(02)2545-2951
Email：help@netandbooks.com
網址：http://www.netandbooks.com
郵撥帳號：19542850
戶名：英屬蓋曼群島商網路與書股份有限公司台灣分公司

總經銷：大和書報圖書股份有限公司
地址：台北縣新莊市五工五路2號
TEL：886-2-8990-2588
FAX：886-2-2290-1658
製版：瑞豐實業股份有限公司
印刷：詠豐印刷股份有限公司
初版一刷：2004年12月
定價：台灣地區280元

Net and Books No.14
Something about Music
Copyright @2004 by Net and Books
Advisors: Peter Weidhaas　Chen Yuan
　　　　　Shen Chang Wen　Chan Man Hung
　　　　　Chu Bang Fu　Gao Xin Jiang
Publisher: Rex How
Editorial Director: Yang Tu
Chief Editor: Huang Shiou-ru
Executive Editor: Winifred Sin
Editors:Chia-Chun Lan‧Yeh Yuan-Hung‧Julia Tsai‧Fu Ling
Website Editor: Lucienna Chuang
Managing Editor in Beijing: Yu Qi‧Hsu Shu-Ching
Art Director: Zhang Shi Yung
Photography Director: He Jing Tai
Marketing Assistant Manager: Henry Chung
Administration: Jane Tu
Net and Books Co. Ltd. Taiwan Branch（Cayman Islands）
10F-1, 25, Section 4, Nanking East Road, Taipei, Taiwan
TEL: +886-2-2546-7799
FAX: +886-2-2545-2951
Email: help@netandbooks.com
http://www.netandbooks.com

本書之出版，感謝永豐餘參與贊助。

# colors of music

文—編輯部

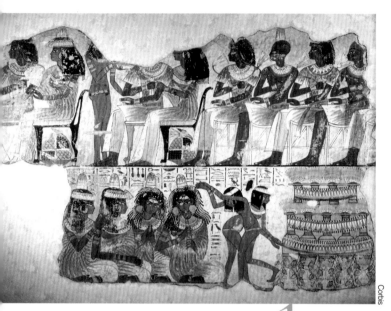

Corbis

## 1 原色origin

音樂在古埃及人的日常生活中,包括宗教、軍事、勞動,都占有重要的位置。他們在唱歌或跳舞時都會用樂器伴奏,常見的樂器包括長笛,和一種類似豎琴的樂器Kinnor等等。圖中殘缺的畫上(約公元前1425年),記載了一幕古埃及人舉行宴會載歌載舞的情景,畫中那些古埃及象形文字就是樂譜。

## 2 諸色development

十七世紀巴洛克時期,音樂走出教堂進入宮廷,隨著義大利歌劇的誕生,世俗音樂得到迅速發展。這時期的音樂特徵就是自由、多姿多彩以及無限的可能性。巴赫(Johann Sebastian Bach, 1685～1750)是這時期的代表音樂家,他曾經在德國萊比錫聖湯瑪斯教堂(Saint Thomas Church)擔任唱詩班的指揮。圖為聖湯瑪斯教堂內一扇鑲嵌了巴赫肖像的彩繪玻璃窗。

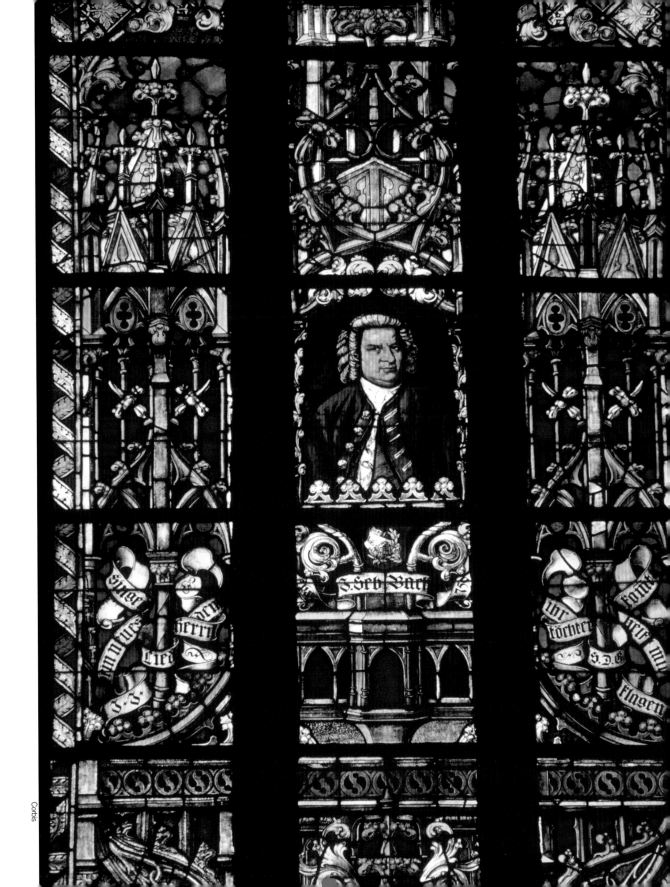

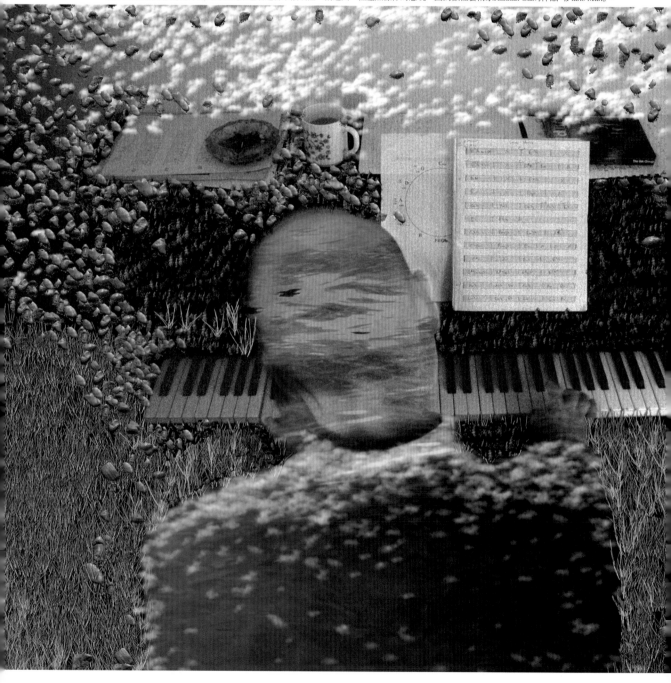

電子樂時代把從前意想不到的聲音元素也引進音樂領域裡，創造出一種虛無縹緲的意境。圖爲數位藝術家Hannah Gal的作品《Piano Man》。

# 4暖色sharing

世界音樂「不是」新世紀音樂、也「不是」另類音樂；它代表了一種身分認同、也是跨越國境包容種族的世界語言。圖為西班牙畫家Jose Ortega的作品。

# 05 遠古到六世紀

前5000年，新石器時代，河南地區之人已開始使用骨笛。

前2700年，黃帝派遣伶倫前往崑崙採竹做成樂器。

商代巫風盛行，「巫以通樂」。

相傳周朝時由周公建立了一套完整的宮廷禮樂制度。「禮」是儀式禮典，「樂」則是與之配合的音樂與樂舞。這種宮廷裡的音樂，又稱之為「雅樂」。「雅樂」與後來才逐漸出現的「俗樂」（民間的音樂）相對，成為中國音樂與文化的一大特徵。

周朝為了了解各地百姓風俗及生活狀況，以糾正為政者之不足，因而成立採詩之官，專責收集各地歌謠。後經孔子挑選刪削之後，成了三百餘篇的《詩經》。《詩經》分為風（庶民的農忙與情事）、雅（貴族生活的田獵飲宴）、頌（宗廟裡的祀神祭祖）三大類。這三百餘篇的歌謠原本是配著樂器而唱並伴以舞蹈的，其後樂譜失傳，只保留下了歌詞，這就是我們今天看到的《詩經》。

進入春秋之後，諸侯勢大，把周朝本來體制嚴密的禮樂制度亂掉，因而「禮崩樂壞」。到孔子在齊國聽到正統的《韶》樂時，感嘆三個月不知道肉的滋味。

墨子否定音樂的功能，包括雅樂。他認為統治者如果好樂無度，就會不問政事而忽視軍事以及內政的治理，使國家危險而人民飢餓。

楚地的《九歌》，經屈原整理而成《楚辭》，包含祭神歌曲和送神曲。

秦統一中國後，沒收各國鐘鼓、美人，在宮中設官管理之，是為「樂府」。樂府職責有三：一，收集民間歌謠；二，創制新曲、新樂；三，監制樂器。

周朝宮廷中使用鐘磬，是為「金石之樂」；相對地，楚地宮廷則是「絲竹之樂」。秦漢統一中國後，邊疆的音樂薈萃中原。「絲竹之樂」日盛。到漢朝，張騫通西域以及中國對外戰爭的影響，西域各國的樂器如笛、箜篌等也陸續傳入中國。音樂的內容更加豐富。

王充（27-97）在《論衡·論死篇》提出人類發聲原理，認為聲音是：「氣括口喉之中，動搖其舌，張合其口」而產生出來的。

蔡邕（132-192）著有《琴操》，他認為古琴有詩歌五曲、十二操、九引，書中記載古琴琴制，並有琴曲《胡笳十八拍》傳世。

三國時期，佛教誦經音樂「梵唄」藉由西域胡人與天竺僧人傳入，曹植有感於「梵音重復，漢語單奇」無法匹配的弊端，於是由他開啟了佛曲漢化的先河，並創造了類似聲曲折的樂譜，從而成功記錄佛曲，使之得以流傳。

211年，音樂理論家荀勗出生，後來提出著名的「荀勗笛律」。「以笛有一定調，故諸弦歌皆從笛為正」，以用來為演奏中的各種樂器調校音高。

梁武帝（502-548）精通樂律，開創「法樂童子伎」，即以童聲演唱佛曲，讓「童子倚歌梵唄」。

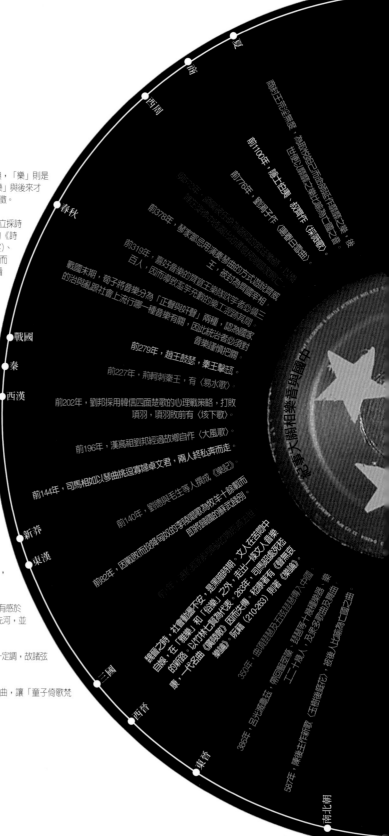

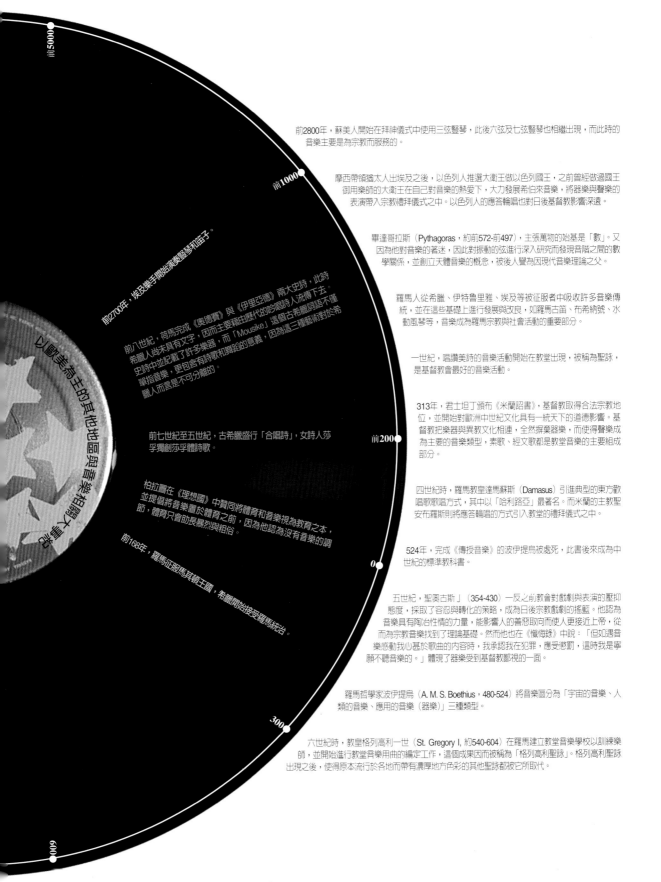

前2800年，蘇美人開始在拜神儀式中使用三弦豎琴，此後六弦及七弦豎琴也相繼出現，而此時的音樂主要是為宗教而服務的。

前1000

摩西帶領猶太人出埃及之後，以色列人推選大衛王做以色列國王，之前曾經做過國王御用樂師的大衛王在自己對音樂的熱愛下，大力發展希伯來音樂，將器樂與聲樂的表演帶入宗教禮拜儀式之中。以色列人的應答輪唱也對日後基督教影響深遠。

畢達哥拉斯（Pythagoras，約前572-前497），主張萬物的始基是「數」。又因為他對音樂的著迷，因此對振動的弦進行深入研究而發現音階之間的數學關係，並創立天體音樂的概念，被後人譽為因現代音樂理論之父。

羅馬人從希臘、伊特魯里雅、埃及等被征服者中吸收許多音樂傳統，並在這些基礎上進行發展和改良，如羅馬古笛、布希納號、水動風琴等，音樂成為羅馬宗教與社會活動的重要部分。

一世紀，唱讚美詩的音樂活動開始在教堂出現，被稱為聖詠，是基督教會最好的音樂活動。

313年，君士坦丁頒布《米蘭詔書》，基督教取得合法宗教地位，並開始對歐洲中世紀文化具有一統天下的道德影響。基督教把樂器與異教文化相連，全然摒棄器樂，而使得聲樂成為主要的音樂類型，素歌、經文歌都是教堂音樂的主要組成部分。

前200

四世紀時，羅馬教皇達馬蘇斯（Damasus）引進典型的東方歡唱歌歌唱方式，其中以「哈利路亞」最著名。而米蘭的主教聖安布羅斯則將應答輪唱的方式引入教堂的禮拜儀式之中。

524年，完成《傳授音樂》的波伊提烏被處死，此書後來成為中世紀的標準教科書。

0

五世紀，聖奧古斯」（354-430）一反之前教會對戲劇與表演的壓抑態度，採取了容忍與轉化的策略，成為日後宗教戲劇的搖籃。他認為音樂具有陶冶性情的力量，能影響人的善惡取向而使人更接近上帝，從而為宗教音樂找到了理論基礎。然而他也在《懺悔錄》中說：「但如遇音樂感動我心甚於歌曲的內容時，我承認我在犯罪，應受懲罰，這時我是寧願不聽音樂的。」體現了器樂受到基督教鄙視的一面。

羅馬哲學家波伊提烏（A. M. S. Boethius，480-524）將音樂區分為「宇宙的音樂、人類的音樂、應用的音樂（器樂）」三種類型。

300

六世紀時，教皇格列高利一世（St. Gregory I，約540-604）在羅馬建立教堂音樂學校以訓練樂師，並開始進行教堂音樂用曲的編定工作，這個成果因而被稱為「格列高利聖詠」。格列高利聖詠出現之後，使得原本流行於各地而帶有濃厚地方色彩的其他聖詠都被它所取代。

前2700年，埃及樂手開始演奏豎琴和笛子。

前八世紀，荷馬完成《奧德賽》與《伊里亞德》兩大史詩，此時希臘人尚未具有文字，因而主要藉由歷代的吟唱詩人流傳下去。史詩中並起載了許多樂器，而「Mousike」這個古希臘詞語不僅單指音樂，更包含有詩歌和舞蹈的意義，因為這三種藝術對於希臘人而言是不可分離的。

前七世紀至五世紀，古希臘盛行「合唱詩」，女詩人莎孚獨創莎孚體詩歌。

柏拉圖在《理想國》中贊同將體育和音樂視為教育之本，並提倡將音樂置於體育之前，因為他認為沒有音樂的調節，體育只會助長暴烈與粗俗。

前168年，羅馬征服馬其頓王國，希臘開始接受羅馬統治。

以歐美為主的其他地區與音樂相關的大事記

隋唐時期，音樂中「華夷交錯」開始成為特色。唐初，民間俗樂宮廷化，成為「燕樂」，獨立於「雅樂」之外。另外，出現了綜合詩歌、器樂、舞蹈於一體的「大曲」。大曲中含有宗教色彩的，則稱之為「法曲」。唐太宗作《破陣樂舞》，教樂工裝扮成戰士而跳舞，是唐代最著名的歌舞大曲之一。此後中國失傳，此曲僅保存於日本。民間音樂流行的則有竹枝、踏歌。

唐朝是詩的時代，唐詩注重格律，並可配曲詠唱，具有豐富的音樂性。

唐朝佛教大盛，佛教音樂成了社會生活一大內容。佛教唱誦中分贊唄、偈、咒、誦。佛樂中，還有結合說唱藝術的「俗講」。「俗講」的底本，叫作「變文」。而民間藝伎說唱的，則稱之為「轉變」。宋以後，佛寺中的「俗講」沒落，民間的「轉變」則日盛。

635年，基督教經由波斯傳入中國，是為景教。基督教會音樂中的讚美詩等也跟著傳入並漢化，但後來其讚美詩的譯文則僅流存於敦煌卷子之中。

隋唐時，社會各個階層蓄伎成風，因此「伎樂」很盛。到了宋代，城市文化興起，各種坊市和宵禁取消，伎人也由被蓄而成為自由職業，由此歌唱藝人開始走向職業化道路。隋唐時期，由民歌而演變的「曲子」，到宋代，「曲子詞」即簡稱為「詞」，又稱「長短句」。宋朝是詞的時代，後來的發展則使得詞與樂譜分了家。但另一方面，宋朝又因為儒學復興，所以又開始重視「雅樂」。

唐代變文一路發展到宋朝，出現陶真、涯詞、敘事鼓子詞、諸宮調、覆賺等形式。

蘇軾（1037-1101）〈水調歌頭〉：「明月幾時有，把酒問青天」一出，時人稱「餘詞（中秋詞）盡廢」。

趙孟頫（1254-1322）除精於書法，更曾著《樂原》、《琴原》，對樂律作了總結。他製作的「龍吟虎嘯」古琴，是目前保存最完整的宋代古琴。

宋朝即有結合歌舞的「雜劇」，到元代更進一步發展，稱之為元雜劇或北雜劇，配合的音樂，則稱之為「北曲」。南宋年間起從溫州、永嘉的雜劇與其音樂，後來則改稱「南戲」與「南曲」。元代的雜劇與散曲合起來，即是後人所稱的「元曲」。關漢卿與馬致遠、白樸、鄭光祖並稱為元曲四大家，著有《竇娥冤》等六十種雜劇。

1528年，明代琵琶譜精抄本《高和江東》以墨筆書寫工尺、弦及指法，以朱筆標工尺抄錄而成，是目前唯一流傳的版本。

1560年，朱載堉（1536-1611）著成《瑟譜》，此後並完成《律學新說》，是世界音樂律學史上首位解決十二平均律理論及難題的音樂家。此後其解法經由傳教士傳回歐洲而影響到斯特芬（Simon Stevin,1548-1620）的十二平均律理論。

王維善彈琵琶。

唐玄宗李隆基（712-756）精通樂律，曾親自教導梨園子弟歌舞，因而被後代伶人尊為祖師。曾作《霓裳羽衣曲》，令後宮演出，是唐代法曲中的精品。

737年，李白作〈將進酒〉。

805年，日本學問僧最澄等人將中國樂器、十二枚律管、二枚塤及《律呂旋宮圖》帶回日本。

806年，白居易作〈長恨歌〉。

南唐後主李煜（961-975在位）對名曲《霓裳羽衣曲》曲譜進行修訂與改易，並派韓熙載繪製了《韓熙載夜宴圖》，該圖表現出南唐臣屬享樂以及當時音樂表演實況的一面，為後世所稱道。

沈括（1031-1095）博學多才，《夢溪筆談》中也探討了「隱語無義」的空穴來風。北宋方面了五音律，並普及入分析各種樂器的製作原理以及探討音樂學問題，對聲學有很大的貢獻。

1117年，昌盛高唱排律而衍生歌謠雅韻、燕樂，並派人來學習音樂之爭。

五代

北宋

南宋

元

明

紀事大關相樂音與國中 廣邑歌

風

33⅓ L.P

1. PAPER TIG
2. HAVE YOU
3. ALL DAY & ALL
4. AMEN
5. NAME GAME
6 FANCY F

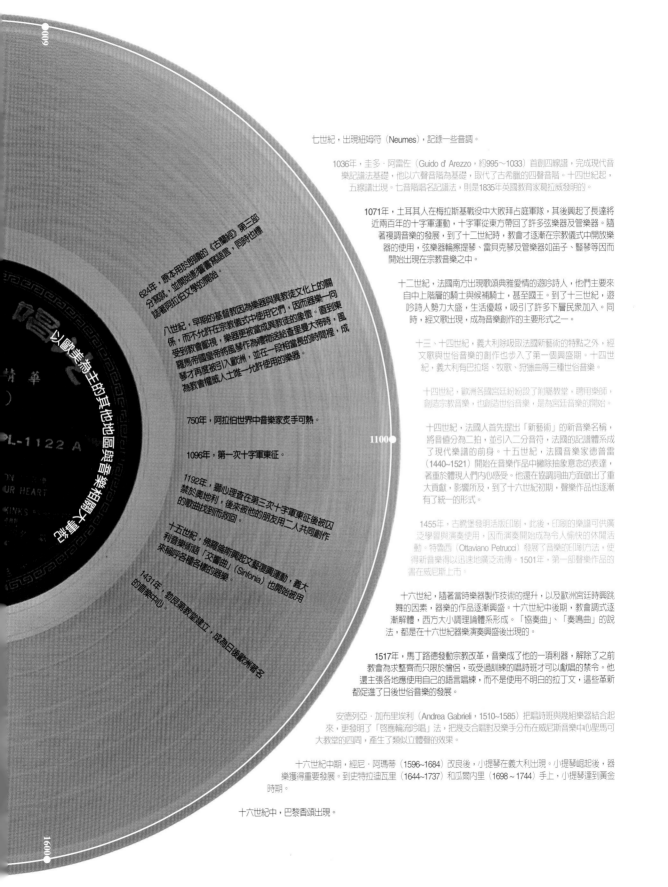

七世紀，出現紐姆符（Neumes），記錄一些音調。

1036年，圭多·阿雷佐（Guido d' Arezzo，約995～1033）首創四線譜，完成現代音樂記譜法基礎，他以六聲音階為基礎，取代了古希臘的四聲音階。十四世紀起，五線譜出現。七音階唱名記譜法，則是1835年英國教育家葛拉威發明的。

1071年，土耳其人在梅拉斯基戰役中大敗拜占庭軍隊，其後興起了長達將近兩百年的十字軍運動，十字軍從東方帶回了許多弦樂器及管樂器。隨著複調音樂的發展，到了十二世紀時，教會才逐漸在宗教儀式中開放樂器的使用，弦樂器輪擦提琴、雷貝克琴及管樂器如笛子、醫琴等因而開始出現在宗教音樂之中。

十二世紀，法國南方出現歌頌典雅愛情的遊吟詩人，他們主要來自中上階層的騎士與候補騎士，甚至國王。到了十三世紀，遊吟詩人勢力大盛，生活優越，吸引了許多下層民眾加入。同時，經文歌出現，成為音樂創作的主要形式之一。

十三、十四世紀，義大利除吸取法國新藝術的特點之外，經文歌與世俗音樂的創作也步入了第一個興盛期。十四世紀，義大利有巴拉塔、牧歌、狩獵曲等三種世俗音樂。

十四世紀，歐洲各國宮廷紛紛設了附屬教堂，聘用樂師，創造宗教音樂，也創造世俗音樂，是宮廷音樂的開始。

十四世紀，法國人首先提出「新藝術」的新音樂名稱，將音值分為二拍，並引入二分音符，法國的記譜體系成了現代樂譜的前身。十五世紀，法國音樂家德普雷（1440-1521）開始在音樂作品中刪除抽象意念的表達，著重於體現人們內心感受。他還在協調詞曲方面做出了重大貢獻，影響所及，到了十六世紀初期，聲樂作品也逐漸有了統一的形式。

1455年，古騰堡發明活版印刷，此後，印刷的樂譜可供廣泛學習與演奏使用，因而演奏開始成為令人愉快的休閒活動。特雷西（Ottaviano Petrucci）發展了音樂的印刷方法，使得新音樂得以迅速地廣泛流傳。1501年，第一部聲樂作品的書在威尼斯上市。

十六世紀，隨著當時樂器製作技術的提升，以及歐洲宮廷時興跳舞的因素，器樂的作品逐漸興盛。十六世紀中後期，教會調式逐漸解體，西方大小調理論體系形成。「協奏曲」、「奏鳴曲」的說法，都是在十六世紀器樂演奏興盛後出現的。

1517年，馬丁路德發動宗教改革，音樂成了他的一項利器，解除了之前教會為求整齊而只限於僧侶，或受過訓練的唱詩班才可以獻唱的禁令。他還主張各地應使用自己的語言唱練，而不是使用不明白的拉丁文，這些革新都促進了日後世俗音樂的發展。

安德列亞·加布里埃利（Andrea Gabrieli，1510~1585）把唱詩班與幾組樂器結合起來，更發明了「啟應輪流吟唱」法，把幾支合唱對及樂手分布在威尼斯音樂中心聖馬可大教堂的四周，產生了類似立體聲的效果。

十六世紀中期，經尼·阿瑪蒂（1596~1684）改良後，小提琴在義大利出現。小提琴崛起後，器樂獲得重要發展。到史特拉迪瓦里（1644~1737）和瓜爾內里（1698～1744）手上，小提琴達到黃金時期。

十六世紀中，巴黎香頌出現。

624年，原本用於闡釋的《古蘭經》第三部分纂就，並開始影響書寫語言，同時也標誌著阿拉伯文學的開始。

八世紀，早期的基督教因為樂器與異教徒文化上的關係，而不允許在宗教儀式中使用它們，因而器樂一同受到教會鄙視，樂器更被當成褻瀆。直到東羅馬帝國皇帝將風琴作為禮物送給里昂大帝時，風琴才再度被引入歐洲，並在一段相當長的時間裡，成為教會權威人士唯一允許使用的樂器。

750年，阿拉伯世界中音樂家炙手可熱。

1096年，第一次十字軍東征。

1192年，獅心理查在第三次十字軍東征後被囚禁於奧地利，後來被他的朋友用二人共同創作的歌曲找到而救回。

十五世紀，佛羅倫斯興起文藝復興運動，義大利音樂術語「交響曲」（Sinfonia）也開始被用來稱呼各種各樣的器樂。

1431年，凱旋勇教堂建工，成為日後歐洲著名的音樂中心。

唱樂

以歐美為主的其他地區與音樂

精華

PL-1122 A

1100

1600

# 07 十七世紀到十九世紀

雜劇、南戲發展到明朝，演化出四大地方聲腔、劇種。其中，江蘇崑山地區的崑腔，又稱「崑曲」。明朝嘉靖到清朝乾隆年間，是崑曲的巔峰。有湯顯祖的《牡丹亭》、孔尚任的《桃花扇》、洪昇的《長生殿》是其中的代表。清代，各地民間不斷出現新的聲腔與劇種向崑曲挑戰，統稱為「亂彈」。其中代表是「梆子腔」和「皮黃腔」。

明朝隨著印刷術發達，嘉靖年間開始，大量古曲樂譜出版，主要是琴譜。另外，佛教、道教音樂都定型。北京智化寺開始成為佛教音樂中心。

1634年，《古琴正宗》刊行，屢見於元明兩代書籍中的名琴曲《雁落平沙》曲譜，首見於本書。

1639年，沈寵綏完成《度曲須知》。

李漁（1611-1679）是清代重要戲曲理論家、戲劇作家。

清代重新重視儒家，因而成為歷史上最重視雅樂的朝代之一。

張椿（1779-1846）著有《張鞠田琴譜》。

1818年，傳教士馬禮遜翻譯第一部新教聖詩集。1850年代，洪秀全用聖詩填上中國歌詞，當作太平天國的歌曲。

1860年代，清軍引入合唱隊和銅管樂隊，以指揮操練，提升士氣。1867年，清政府成立翻譯館專責翻譯西學中之自然科學及技術類著作。1877年，上海江南製造局出版美國金楷理口譯、蔡錫齡筆述的《喇叭吹法》，為中國最早翻譯西方樂器演奏的著作。

紀事大關相樂音與國中

清

1601年，利瑪竇來華，獻上一部大鍵琴（Clavichord，古鋼琴）。1613年，李之藻（1565-1630）上書論西學曰：「有樂器之圖。」從此中國宮廷才來近千多種圖書，即一種譜入西學。其中有關多種音樂書籍。

1627，1628年，湯若望重譯《況神星言》，直述以下多種繪畫，把口琴、亦音、弦五、鼓、風琴一種譜入西學。其中有關多種音樂書籍。

1632年，台灣荷蘭族教傳教士蕭壟歌謠新約之多章，並採之引入漢字之列，橫寫「羅馬讀音」。

1643年，闖王李自成手下李岩唱童謠曰：「迎闖王，不納糧」，教來多兒童練習傳唱，為李自成造勢。1644年，李自成攻略北京，明朝滅亡。

1656年，荷蘭遣使向順治皇帝獻上鋼絲琴一架及喇叭一具，並有琴師同來。1711年，傳教士德里格與馬國賢來華，德里格更為康熙製造風琴一座。

1661年，鄭成功打敗荷蘭，受降書第六條有言：「荷軍得攜去實彈武器……並於退出時奏樂。」

1666年，親之琰攜帶明朝樂曲二百多首及笙、管、笛、簫等樂器，前往日本長崎。

1779年，傳教士錢德明以法文著成的《中國古代音樂考》於巴黎出版。

1868年，教廷馬高爾遜翻譯現記簧樂教經文及讚美詩的古文。

1886年，上海大同音樂會成立。

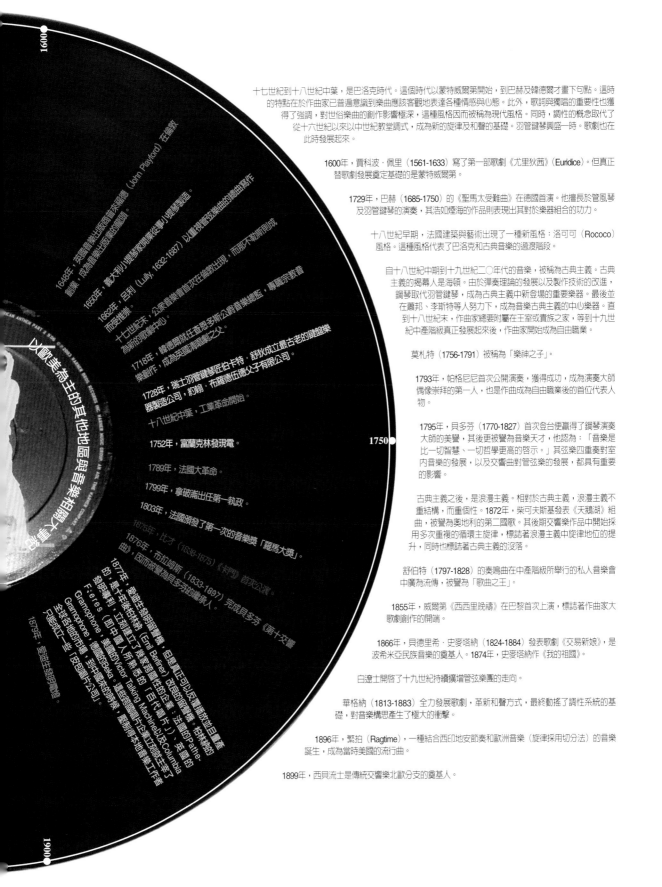

十七世紀到十八世紀中葉，是巴洛克時代。這個時代以蒙特威爾第開始，到巴赫及韓德爾才畫下句點。這時的特點在於作曲家已普遍意識到樂曲應該客觀地表達各種情感與心態。此外，歌詞與獨唱的重要性也獲得了強調，對世俗樂曲的創作影響極深，這種風格因而被稱為現代風格。同時，調性的概念取代了從十六世紀以來以中世紀教堂調式，成為新的旋律及和聲的基礎。羽管鍵琴興盛一時。歌劇也在此時發展起來。

1600年，賈科波·佩里（1561-1633）寫了第一部歌劇《尤里狄茜》（Euridice）。但真正替歌劇發展奠定基礎的是蒙特威爾第。

1729年，巴赫（1685-1750）的《聖馬太受難曲》在德國首演。他擅長於管風琴及羽管鍵琴的演奏，其浩如煙海的作品則表現出其於樂器組合的功力。

十八世紀早期，法國建築與藝術出現了一種新風格：洛可可（Rococo）風格。這種風格代表了巴洛克和古典樂的過渡階段。

自十八世紀中期到十九世紀二〇年代的音樂，被稱為古典主義。古典主義的揭幕人是海頓。由於彈奏理論的發展以及製作技術的改進，鋼琴取代羽管鍵琴，成為古典主義中新登場的重要樂器。最後並在蕭邦、李斯特等人努力下，成為音樂古典主義的中心樂器。直到十八世紀末，作曲家總要附屬在王室或貴族之家，等到十九世紀中產階級真正發展起來後，作曲家開始成為自由職業。

莫札特（1756-1791）被稱為「樂神之子」。

1793年，帕格尼尼首次公開演奏，獲得成功，成為演奏大師偶像崇拜的第一人，也是作曲成為自由職業後的首位代表人物。

1795年，貝多芬（1770-1827）首次登台便贏得了鋼琴演奏大師的美譽，其後更被譽為音樂天才，他認為：「音樂是比一切智慧、一切哲學更高的啟示。」其弦樂四重奏對室內音樂的發展，以及交響曲對管弦樂的發展，都具有重要的影響。

古典主義之後，是浪漫主義。相對於古典主義，浪漫主義不重結構，而重個性。1872年，柴可夫斯基發表《天鵝湖》組曲，被譽為奧地利的第二國歌。其後期交響樂作品中開始採用多次重複的循環主旋律，標誌著浪漫主義中旋律地位的提升，同時也標誌著古典主義的沒落。

舒伯特（1797-1828）的奏鳴曲在中產階級所舉行的私人音樂會中廣為流傳，被譽為「歌曲之王」。

1855年，威爾第《西西里晚禱》在巴黎首次上演，標誌著作曲家大歌劇創作的開端。

1866年，貝德里希·史麥塔納（1824-1884）發表歌劇《交易新娘》，是波希米亞民族音樂的奠基人。1874年，史麥塔納作《我的祖國》。

白遼士開啟了十九世紀持續擴增管弦樂團的走向。

華格納（1813-1883）全力發展歌劇，革新和聲方式，最終動搖了調性系統的基礎，對音樂構思產生了極大的衝擊。

1896年，繁拍（Ragtime），一種結合西印地安節奏和歐洲音樂（旋律採用切分法）的音樂誕生，成為當時美國的流行曲。

1899年，西貝流士是傳統交響樂北歐分支的奠基人。

以歐美為主的其他地區與音樂相關的大事記

1648年，英國音樂出版商普萊福德（John Playford）在倫敦翻錄，成為音樂出版業的創始人。

1650年，義大利小提琴家從事小提琴製造。

1662年，呂利（Lully, 1632-1687）以宮廷管弦樂曲的演奏而寫作，成為凡爾賽音樂總監，專制宗教音樂而寫樂章。

十七世紀末，公眾音樂首次在倫敦出現，而抓不動聊則成為新的歌舞中心。

1718年，韓德爾就任查理公爵公爵音樂總監，成為英國清唱劇之父。

1728年，瑞士羽管鍵琴匠伯卡特·舒狄成立最古老的鍵盤樂器製造公司，約翰·布羅德伍德父子有限公司。

十八世紀中葉，工業革命開始。

1752年，富蘭克林發現電。

1789年，法國大革命。

1799年，拿破崙出任第一執政。

1803年，法國頒發了第一次的音樂獎「羅馬大獎」。

1875年，比才（1838-1875）《卡門》首次公演。

1876年，布拉姆斯（1833-1897）完成貝多芬《第十交響曲》，因而被譽為貝多芬的繼承人。

1877年，愛迪生發明留聲機，但真正可以反覆播放的是德國的、猶太年裔柏林納（Emil Berliner）以刻鏤著立了留聲的的事業：柏林納的F. eres（即中國的知識後的「百代唱片」）、法國的Pathe：Gramophone（即留聲機）與Victor Talking Machine以及Columbia全球各地的唱片商，建設德國的唱片公司。廣播收音機的誕生及發明只不過是二十世紀的工作者。

1879年，愛迪生發明電燈。

# 08 二十世紀以後

清末開始，知識分子開始主張把音樂納入公立學校的課程，代表人物是梁啓超。到蔡元培主掌教育部，推動音樂即是美學。五四之後，更多人主張音樂應用來當作傳播進步和愛國的思想。進入二十世紀之後，以上海為中心，爵士等西方「靡靡之音」也在中國大舉發展起來。音樂開始成為各方政治和社會力量相聚也相爭的焦點。

蕭友梅、黃自、青主、李叔同、趙元任、劉天華等人，是近代中國音樂的代表人物。

二〇年代始，上海流行三種音樂：民俗歌曲（小調）、舶來品爵士樂，以及結合兩者的「時代曲」。創造時代曲這個潮流的人物是黎錦輝。〈何日君再來〉是時代曲的代表曲之一。周璇、姚莉、白虹、白光等都是時代曲的代表性歌手。這個時期，大陸的流行歌曲與電影的結合密切。最重要的唱片公司是外國唱片公司本地化的「百代」。

三〇年代，是日治時期台語歌謠的黃金時代，代表歌曲有〈望春風〉、〈雨夜花〉等。

1948年，由陳秋作詞、王雲峰作曲的〈補破網〉發表。

五〇年代，周藍萍相繼推出〈綠島小夜曲〉、〈高山青〉。

六〇年代初，台灣出現了姚蘇蓉、青山、謝雷、婉曲等人。鄧麗君於1969年登場。七〇年代初，三廳愛情電影大盛，有劉家昌、鳳飛飛、劉文正、高凌風等人。後有洪小喬、黃鶯鶯、張艾嘉帶來新的氣息。歌林唱片在這個階段扮演重要角色。

1975年，楊弦與胡德夫在中山堂辦演唱會，民歌運動揭開序幕，李雙澤、吳楚楚等都是早期代表人物。1977年，新格唱片辦金韻獎，為接下來的校園民歌扮演推手角色。另有海山唱片。代表人物有李建復、梁弘志、蔡琴、包美聖、鄭怡、李壽全、蘇來等人。

1978年，雲門舞集《薪傳》首演，陳達為之唱〈思想起〉。同年有楊祖珺辦的青草地演唱會。

1979年，齊豫《橄欖樹》出版發行。同年，蔡琴《恰似你的溫柔》。

1980年，李建復《龍的傳人》。

1980年，滾石唱片成立。為台灣唱片工業打開新頁。之後，1983年，飛碟唱片成立。

從五〇年代起，西洋熱門音樂在台灣就有一席之地。到六〇年代，由於版權保護還不普及，翻版西洋唱片日益風行，造成大熱潮。1981年，PolyGram成為第一家在台灣設辦事處的國際唱片公司。到1993年，國際五大則在台灣全員到齊。

1982年，羅大佑《之乎者也》，把音樂和社會脈動緊密結合。

1982年，蔡振南製作、沈文程主唱的〈心事誰人知〉推出，開啓了一波台語音樂的熱潮。之後，洪榮宏、江蕙、葉啓田也紛紛為這股熱潮加溫。

1983年，蘇芮《蘇芮》。

1985年，《回聲》成為台灣流行音樂史上第一張CD唱片。

1986年開始，香港樂壇開始了譚詠麟與張國榮兩大歌手的爭霸時期。

1986年，李宗盛《生命中的精靈》。

1986年，水晶唱片成立，以提供主流以外的音樂選擇為主張，以辦「台北新音樂節」推出陳明章及黑名單工作室，解放台灣意識，催生新台語歌為本樂道。

1988年，張雨生《我的未來不是夢》。

1989年，黑名單工作室《抓狂歌》。同年崔健《一無所有》專輯在台推出，獲得成功，開啓了大陸搖滾熱潮。

1989年，陳淑樺《夢醒時分》造成情歌的銷售高峰。

1990年，林強《向前走》專輯，為新台語歌帶來一股旋風。

1993年，香港四大天王登場。台灣小虎隊等偶像歌手上台。

1995年，伍佰《枉費青春》。

1995年，「中國火」在大陸開發唐朝、黑豹等大陸樂團，開啓大陸新的搖滾時代。

1995年，台灣第一個固定舉辦的搖滾音樂祭——「野台開唱」誕生。同年四月，「春天吶喊」音樂祭在墾丁開辦。加上2001年開始的福隆「國際海洋音樂祭」，是台灣最重要的三個音樂活動。

2000年，周杰倫《Jay》。

進入二十一世紀，台灣音樂產業在MP3的衝擊以及諸多問題的累積下，日益萎縮。獨立品牌的可能發展相對日益受到重視。2004年11月，「硬地音樂展」在台北舉行。

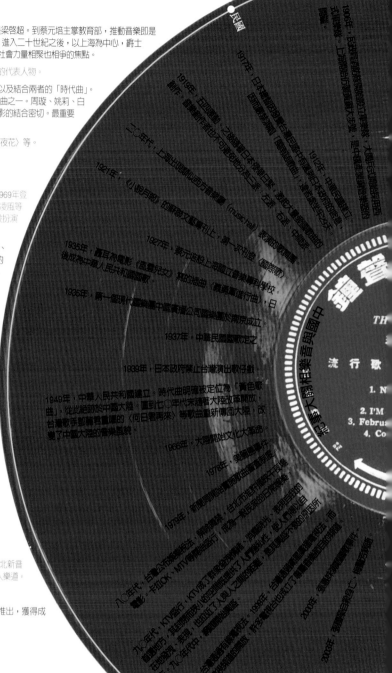

1910年，馬勒親自執棒指揮千人演奏的《第八交響曲》。

1910年，爵士樂誕生於美國紐奧良。1917年，狄西蘭爵士樂出現，接著爵士樂的重心從南部轉移到芝加哥。接下來屬於爵士樂的專有名稱、用字亦陸續出現。

1915年，克勞德·德布西完成管弦樂作品《長笛、中提琴、豎琴奏鳴曲》。

二○年代，荀白克（Arnold Shoenberg）受布拉姆斯及華格納影響，發展出表現主義，而將無調性的音樂創作模式發展到極致，最終又發明了序列主義。

1929年，俄國音樂大師蕭斯塔科維奇發表《五一勞動節》。

1932年，艾靈頓公爵（Duke Ellington）創作了〈If It Ain't Got That Swing〉，預兆了三、四○年代的「搖擺時代」。至於咆哮／咆勃爵士樂（Bebop）誕生於四○年代初，盛行於1945年。

1947年，樂訊Jerry Wexler用了一個新的名詞「Rhythm and Blues」來指稱由電子吉他所彈奏的藍調音樂。節奏藍調是二次大戰後美國白人和黑人社會的流行音樂種類，取代樂團編制較大的爵士樂，強調了獨唱的部分，同時也加進了比較明確的藍調節奏。

1948年，電子音樂先鋒、「具體音樂」創始人，皮埃爾·舍費爾發表《鐵路練習曲》，係根據列車奔馳的錄音製作而成。

五○年代搖滾巨星貓王（Elvis Presley）崛起，是使搖滾樂達到全球性普及化的重要搖滾歌手。

1956年，英國搖滾樂團披頭四（Beatles）成立，六○年代開始走紅，風靡全球。

Dub為牙買加的一種音樂，崛興於六○年代，強調節拍及在演奏音樂時加入說話部分。1967年牙買加移民DJ Kool Herc把這種音樂帶進紐約市，逐漸發展成為「嘻哈」（Hip hop）。

六○年代末，一種或覺較為沉重的搖滾樂「重金屬」（Heavy Metal）出現，代表樂團包括Deep Purple和Black Sabbath。

1969年，連續舉行三天的烏茲塔克音樂會，以宣揚「和平與愛」為口號。

1973年，由Jimmy Cliff主演的牙買加電影《The Harder They Come》，開創美國雷鬼音樂的潮流。

1979年，The Sugar Hill Gang推出第一支流行饒舌大熱歌曲〈Rapper's Delight〉，饒舌歌從紐約街頭引進到美國流行音樂市場。

1981年，美國MTV音樂電視頻道播出首支音樂錄影帶，The Buggles樂團的〈Video Killed the Radio Star〉。

1983年，瑪丹娜推出第一張專輯《Madonna》。

1984年，麥克傑克森《Thriller》列入金氏世界紀錄中「歷年來最暢銷專輯」。而其〈Thriller〉音樂錄影帶在電視台播放時更首次創下一千萬戶收視紀錄。

1987年，為了協助唱片商把音樂分類，倫敦一小批獨立音樂廠牌把非洲、拉丁美洲以及其他國家的傳統民族音樂定名為「世界音樂」（World Music）。

1991年，樂隊Nirvana推出〈Smells Like Teen Spirit〉一曲成為大熱，他們的音樂充斥著大量扭曲的吉他聲，被稱為車庫音樂／垃圾音樂（Grunge Music）。

1999年，Napster成立，網路下載MP3音樂蔚為風氣。其後美國唱片業協會（RIAA）代表新力、華納等七大唱片公司以違反版權保護法為由，對提供MP3音樂交換服務的Napster網站提出控告。2001年，Napster終止服務並開始阻止用戶下載約一百萬首受到版權保護的音樂曲目。

2003年，美商蘋果公司推出容量達40GB的「iPod」音樂播放器。音樂的銷售，改為以「首」為單位，並且為音樂數位化的合法網路交易機制打開了新機。

1950

VL-1132-A

# 9

文—馮早（北京青年文化人）　　攝影—徐欽敏

## 那些用音樂改變時代的人之一
## 鮑狄埃與全世界受罪的人

他以工人身分，一邊參加武裝鬥爭，一邊寫詩。
槍是他的武器，詩歌也是他的武器。

　　列寧在1913年有一段名言：「一個有覺悟的工人，不管他來到哪裡，不管命運把他拋到哪裡，不管他怎樣感到自己是異邦人，言語不通，舉目無親，遠離祖國——他都可以憑〈國際歌〉的熟悉曲調，給自己找到同志和朋友。」

　　將近一百年過去了，〈國際歌〉是不是還有恁大威力，這是一個值得探討的問題。但不論如何，〈國際歌〉的產生和流傳終究是一個重要的歷史現象。

　　十九世紀三〇年代，巴黎工人武裝起義，推翻了波旁復辟王朝。1848年巴黎工人階級再一次武裝起義。1870年「普法戰爭」爆發，到1871年3月18日，巴黎工人掀起一次暴力行動，建立巴黎公社。巴黎公社實行一系列大膽的無產階級民主的實驗，可是，到5月28日，巴黎公社終於抵禦不住反動力量的進攻，歸於覆滅。

　　在這場轟轟烈烈的革命鬥爭中，湧現出無數革命鬥士，其中，一位詩人歐仁·鮑狄埃（Eugéne Pottier），特別值得一提。

# 10

## 木工詩人和工人音樂家

鮑狄埃是個木工，但愛好寫詩。十四歲時就發表了第一部詩集《年輕的女詩神》。他以工人身分，一邊參加武裝鬥爭，一邊寫詩。槍是他的武器，詩歌也是他的武器。巴黎公社失敗後，他被判決死刑，被迫出逃，先後在英美流亡近十年。1880年大赦回國，鮑狄埃年老多病，生活十分困難，但仍努力寫作。1887年鮑狄埃去世，終年七十一歲。

列寧為鮑狄埃寫過專文，特別提到他的死後哀榮：「鮑狄埃是在貧困中死去的。但是，他在自己的身後留下了一個非人工所能建造的真正的紀念碑。他是一位最偉大的用歌作為工具的宣傳家。」（《列寧選集》，第二卷第436頁）

鮑狄埃在當選為巴黎公社的公社委員後，成為公社領導成員。公社失敗，1871年6月，他就寫下了〈國際歌〉。

這首歌原名：〈國際工人聯盟〉，起初只印在鮑狄埃詩集中，流傳不廣。1888年，一位工人業餘音樂愛好者狄蓋特（Pierre Degeyter）辛勞工作三天，把這首詩譜成了歌。

1917年俄國「十月革命」後，蘇維埃政府便以〈國際歌〉代替國歌，直至1944年。1919年共產國際成立後，也確定以這首歌為各國共產黨的黨歌。各國翻譯者對歌詞最後一句法語「英特納雄耐爾」（Internationale）一般都按音譯，以便讓全世界唱這首歌的人能找到一個共同的聲音。隨著社會主義運動在世界的發展，〈國際歌〉傳遍了全球。極端反對共產主義的人，如納粹的軍樂隊在柏林、邱吉爾主掌的英國政府在白廳，也都曾被迫演奏過此曲，這是因為他們接待蘇聯國賓時，按外交禮節不得不演奏對方的國歌。

# 11

## 中譯文的出現

〈國際歌〉在中國也傳唱多年，那麼，最早是誰翻譯成中文的呢？

此事其說不一。近來有人認為最早翻譯成中文的是陳喬年（即陳獨秀次子）和蕭三。不過，別的人也翻譯過〈國際歌〉。1920年，瞿秋白旅俄途經哈爾濱，在參加俄國人慶祝「十月革命」三週年大會上，首次聽到此歌。1923年春夏之交，他將這首歌譯成漢語。當時，他一邊彈奏風琴，一邊反覆吟唱譯詞，不斷斟酌修改，直到順口易唱為止。1923年6月，《新青年》第一期上發表了瞿秋白從法文譯來的詞和簡譜〈國際歌〉。1935年初，中央蘇區陷落前夕，瞿秋白等突圍時被俘。蔣介石見勸降不成，下令處決。臨刑前，瞿秋白神色自若，走到一處草坪上坐下，說了一句：「此地就很好」，同時還唱起了這首自己翻譯的〈國際歌〉，坦蕩面對死神。

不過，不論誰的譯文，今天從法文原作的角度看，似乎都不夠準確。尤其是，不少譯者過多參考俄譯，帶進了不少俄譯文的改動。有的是中譯者的改動。例如，全歌最後一句：「英特納雄耐爾就一定要實現」，蕭三在1962年曾主張將「英特納雄耐爾」改為「共產主義世界」，這就過於「現代化」了。其實「英特納雄耐爾」無非指國際工人聯合會而已。

現在有的出版社出版的書中收入了一些新譯文，但未敢肯定這就是定譯。其中人民文學出版社1957年版《巴黎公社詩選》中的譯文（沈寶基譯），大家認為可信一些。

# 12

**在中國的故事**

　　毛澤東早就指出，「國際悲歌歌一曲，狂飆為我從天落！」〈國際歌〉在中國產生的影響是無可置疑的。多少中共領袖，在青年時代都高唱過這首革命歌曲。相傳周恩來晚年病重之中，突然張口高唱〈國際歌〉。鄧小平當年發現有關人士唱起〈國際歌〉，南腔北調，非常不準確，音符也唱錯，經常唱走調。他就把大家集中起來，親自教唱，每個音符、每句歌詞都教得非常認真（梁必業的回憶）。

　　但是，〈國際歌〉的某些觀念同中國國內以後流傳的一些思想顯然有牴觸。例如，郭沫若的大兒子郭漢英，在一篇回憶父親郭沫若的文章中，提到過一件事：「那是五○年代初，我還是初中學生的時候，一次我參加天安門的五一慶祝活動，無意中發覺〈東方紅〉和〈國際歌〉的主題極不協調。〈東方紅〉把毛澤東比喻為太陽，稱毛澤東是大救星，〈國際歌〉卻有力地聲稱，從來就沒有救世主，也沒有神仙皇帝，全靠自己救自己。」不能不說這想法代表了當年青年知識分子的思考。

　　今天，在中國大陸，〈國際歌〉三字帶來了新的含義。例如報上一個標題是：「海爾（編按：即海爾集團）高唱〈國際歌〉，小冰箱占據美國市場前兩位。」〈國際歌〉已經成為進入國際市場的代名詞。

　　那麼，原有的〈國際歌〉的含義已經不需要，或者只有歷史存念的意義了嗎？

# 13

**對不起，你唱的是俄國版〈國際歌〉！**

時髦青年往往會哼幾句〈國際歌〉。但你沒想到，你哼的可能是俄國版〈國際歌〉，並非原作。

俄國十月革命後，〈國際歌〉被定為俄國國歌。流行的〈國際歌〉中譯文便是以這個俄文本轉譯來的。那麼，它同原作有哪些差別呢？

首先，〈國際歌〉原詩共六節，俄國版和中譯文僅選其中一、二、六節，三、四、五，三節未選。

在這三節裡，作者要求人們「舉起槍托離開隊伍」，指的當然是離開統治者的軍隊，但是會被誤解為要求人們成為和平主義者。其中籠統地反對政府、法律、捐稅，也不利於無產階級政權的建設。很清楚，俄國革命領袖雖然高度評價巴黎公社及其英烈，但對公社的很多做法是質疑的。列寧要建立的無產階級專政同巴黎公社當年的觀念完全不同。

在已選的幾節行文中，中譯也在不少地方與原作不同。如：

「滿腔的熱血已經沸騰」——「熱血」原文為「理性」，全句可譯為「真理像火山那樣怒吼」。「讓思想衝破牢籠」——「思想」原文為「精神」，或「心」，全句應為：「叫我們的心衝破牢籠」。

## 14

現行〈國際歌〉歌詞 （取自《同一首歌》，現代出版社）

起來饑寒交迫的奴隸
起來全世界受苦的人
滿腔的熱血已經沸騰
要為真理而鬥爭
舊世界打個落花流水
奴隸們起來起來
不要說我們一無所有
我們要做天下的主人
這是最後的鬥爭
團結起來
到明天
英特納雄耐爾就一定要實現

從來就沒有什麼救世主
也不靠神仙皇帝
要創造人類的幸福
全靠我們自己
我們要奪回勞動果實
讓思想衝破牢籠
快把那爐火燒得通紅
趁熱打鐵才能成功
這是最後的鬥爭
團結起來
到明天
英特納雄耐爾就一定要實現

是誰創造了人類世界
是我們勞動群眾
一切歸勞動者所有
哪能容得寄生蟲
最可恨那些毒蛇猛獸
吃盡了我們的血肉
一旦把它們消滅乾淨
鮮紅的太陽照遍全球
這是最後的鬥爭
團結起來
到明天
英特納雄耐爾就一定要實現

## 15

〈國際歌〉原詩 （沈寶基譯）

這是最後的鬥爭
大家團結起來
因呆爾那西奧那爾
就是明天的人類
起來全世界受罪的人
起來饑餓的囚徒
真理像火山那樣怒吼
發出最後的烈火
舊世界我們要徹底摧毀
奴隸們起來呀起來
世界要根本改變
無地位的人要做主人

從來就沒有什麼救世主
什麼上帝聖皇和清官
勞動者全靠自己救自己
我們要大家都幸福
為了叫強盜交出那贓物
叫我們的心衝破牢籠
我們把爐火燒得通紅
要打鐵就得趁熱

政府在壓迫法律在欺詐
捐稅將民脂民膏搜刮
豪富們沒有任何義務
窮人的權利是句空話
受監視的「平等」呻吟已久
它需要別的法律　它說
講平等有權利就有義務
有了義務就有權利

這些礦山和鐵路的大王
威風凜凜遮不住醜惡
除了搜刮別人的勞動
他們還做了些什麼
在這幫人的保險櫃裡
放的是勞動成果
人民定要他們繳出來
這不過是討還宿債

國王花言巧語騙我們
我們攜起手來打暴君
我們應該罷戰停火
舉起槍托離開隊伍
如果這些頑固的劊手們
逼得我們都成英雄
他們就會知道這些子彈
是為對付自己的將軍

我們是工人和農民
勞動群眾的大軍
大地本來屬於人民
哪能讓寄生蟲安身
吃我們肉的有多少人
這些烏鴉和禿鷹
一旦被消滅乾淨
太陽永遠放光明
這是最後的鬥爭
大家團結起來
因呆爾那西奧那爾
就是明天的人類

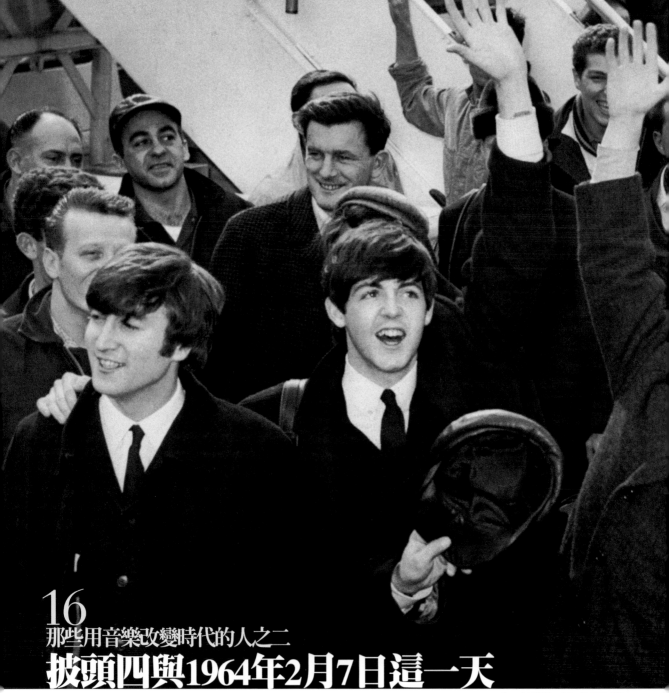

# 16
## 那些用音樂改變時代的人之二
# 披頭四與1964年2月7日這一天

文—林東翰（文字工作者）

「彈彈吉他是沒什麼關係啦，不過你可沒辦法靠它養活自己啊，約翰……」

　　在1956年，在英國，所有的家長都差不多，沒有人會認為彈吉他、唱歌會有什麼出息；而任何十五、六歲的青少年也都一樣，把老爸、老媽的話當成耳邊風，陽奉陰違，就跟出現在臉上的青春痘一樣自然；所以呢，約翰·藍儂（John Lennon）依舊跟著自己的狐群狗黨鬼混，做著成名賺大錢的春秋大夢：連貨車司機都能成為百萬巨星了，這有什麼難的？

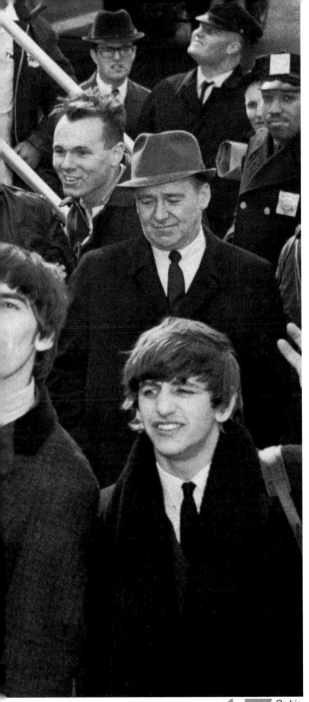

1964年2月7日，披頭四抵達美國紐約甘迺迪機場的一刻。

# 18
## 搖滾真空期

　　在大西洋彼岸的美國，彈彈吉他、唱唱歌卻是一種生活態度，一種累積了半個世紀的文化。到了五○年代中，累積、吸收了半個多世紀藍調、靈歌、爵士的養分，讓搖滾樂逐漸萌芽；恰克‧貝瑞（Chuck Berry）、小理察（Little Richard）、貓王（Elvis Presley）、傑利‧李‧路易斯（Jerry Lee Lewis）、巴迪‧哈利（Buddy Holly）、鮑‧迪利（Bo Diddley）……正在為搖滾樂樹立典範，奠立基石，他們也成為了大西洋對岸的英國千萬個青少年努力模仿的對象。在利物浦，就有四個這樣的傢伙，當然，在當時也很難在千萬個青少年中辨識出他們的身影。這幾個各懷夢想、各具特質的窮小子，在利物浦各個大大小小、骯髒惡臭的俱樂部、酒吧奮鬥著；甚至遠渡重洋，來到德國漢堡發展，尋找成名的機會。

　　整個五○年代末，搖滾樂頓時成了大西洋兩岸最受歡迎的娛樂；然而，或許是太受青少年歡迎、煽動力太強了──結果，Elvis Presley收到了徵召令，穿上「Black Shiny Shoes」，到陸軍報到去了；Chuck Berry……嗯，載了個女孩子，越過邊境，就被安上了一個罪名，只得去高唱：「Jail, Jail, Rock'n Roll」；Little Richard成了上帝的使徒，宣教散播福音去了；Jerry Lee Lewis娶了未成年的表妹的事，被衛道人士拿來大作文章，也給「Fire」了……。這些搖滾樂的明日之星，像是玩打地鼠遊戲機一樣，一個一個硬生生地被民風保守的社會給打得難以翻身，一夕之間，全從檯面上銷聲匿跡。1960年，最令美國人覺得刺激的，大概就是看著電視轉播中，辯才無礙的JFK（約翰‧甘迺迪）修理著緊張得直眨眼的Tricky Dick（尼克森）。

# 19
## 熱到不行的Beatlesmania

　　而在英國的這幾個小伙子：極具才華、熱情洋溢的保羅·麥卡尼（Paul McCartney），沉穩不多話、潛力十足的喬治·哈里森（George Harrison），極具黑色幽默感、聰明機智的約翰·藍儂，此時正從利物浦表演到漢堡，再從漢堡唱回利物浦，逐漸練就出自己的表演特色與舞台魅力、技巧也琢磨得益加成熟。1961年11月，他們遇上了伯樂——布萊恩·艾普斯坦（Brian Epstein）；他看上了這幾個小伙子的迷人特質，於是將他們重新打造，運用他的生意手腕，積極推銷。他們有著不同於其他偶像的氣質，或許是其勞工階級出身，或許是與其樂迷有著相近的背景，他們在英國南征北討，從利物浦擴展到全英國，逐漸建立起名氣，並累積了大群死忠樂迷。最後又加進了林哥·史達（Ringo Starr），一個謹守本分、親切又不失幽默的鼓手，一個完整的組合於焉形成。這樣的組合，在成立的短短幾年內，就迅速地累積起聲勢，在全英國颳起一陣「披頭狂熱」，也帶動著英國的樂團風潮。這個「披頭狂熱」現象不同以往的地方，在於其影響的範圍不只是在音樂上，更拓展到了語言、服飾、青少年文化等多個層面。

　　這對英國來說是未曾經歷過的體驗；在美國，幾年前就體驗過了，但很快就消失了，而這次大西洋對岸的大騷動卻引起了他們的興趣——雖然之前的許多英國偶像從未對保守的美國社會造成過任何威脅。這幾年來，美國社會已經悶了許久，或大或小的樂團、偶像的聲勢已經無法重現多年前貓王、恰克·貝瑞、小理察等人所掀起的狂潮，萬人迷總統也已經歸天，社會上沒什麼刺激的新鮮事。或許也是如此，美國人才會對英國的這個奇特現象產生興趣。

披頭四此次美國之行，開啓了著名的第一次「英倫入侵」。在1964年2月7日這一天，美國的歌迷們一早已經跑到機場守候著他們的來臨，在寒風中一邊聽著WMCA的廣播，追蹤著飛機越過大西洋的位置。中午一點多，一架泛美航空飛機終於降落在JFK機場，他們步出機艙第一次向美國樂迷招手，歌迷們用盡吃奶的力氣吶喊著他們的名字，有的淚流滿面，一時之間哭聲和尖叫聲音震撼著整個機場，這四個長髮青年，懷著忐忑的心，首次踏進紐約。

當晚美國各電視台CBS、WNBC把他們抵達的過程全記錄，美國的樂迷看著電視迷醉在四人的英國腔中。隔天一大早，數以百計的歌迷聚集在披頭四入住的飯店外狂呼：「We want the Beatles, we want the Beatles.」，有些歌迷甚至做了一些牌子，上面寫著「Elvis is Dead, Long Live the Beatles.」

這次的行程，他們在美國只有表演了幾場，卻是所向披靡，把美國也捲入了「披頭狂熱」之中。這只是英國搖滾大軍前進美國的先聲而已，接下來的卻是影響深遠的大事件。延燒到美國的披頭狂熱，使得搖滾樂成為勢不可擋的流行趨勢，所有美國各地的搖滾暗流全部冒了出來；當跟在披頭四之後的英國搖滾大軍大腳踩上美國，這片土地為之撼動：Rolling Stones、Who、Kinks、Animals……等樂團相繼登陸美國，這是英國樂團第一次成為成功的「外銷品」。英國樂團與美國樂團的不同之處，在於他們缺乏那種深厚的藍調、爵士音樂傳統的薰陶，他們演奏的搖滾樂無法像美國樂團展現的那種卓越技巧，輕鬆地將傳統的素材信手拈來；他們也深知自己的不足，而以跳脫節奏藍調傳統的創新思維來發展自己的特色。像披頭四、滾石等英國樂團出道之初，皆是以翻唱美國搖滾標準曲目為主，但最後卻是以不遜於美式搖滾樂質量的創作歌曲，贏得美國樂迷的正視。

# 21 永遠的一天

1964年2月7日，披頭四所帶起的這波英倫入侵，與美國樂團激盪出的火花（啓發、較勁、相互滋養兼而有之），從英、美延燒到了世界，從六〇年代直至今日。是這一天，讓「玩搖滾樂」可以被當成認真經營的事業，讓「搖滾樂手」可以成為百萬富翁，可以有餘力做更深層面的思考。也是搖滾樂那種崇尚自由的精神，音樂無須語言便能溝通的特性，使它成了穿透力最強的媒介、各種思想依附的沃土，開枝擴葉，將影響層面由單純的音樂擴及到思想、藝術、文化、時尚、社會，發展成獨特的一門學問。搖滾樂，與其說它改變了世界，或許該說它「滲透」了這個世界，它所發展出的各種次文化，在這個世界拓展、深化，使其精神無所不在。

# 22
## 音樂先行者

披頭四在美國成功，到它解散，停留在搖滾樂壇的時間並不算長，但他們卻開啓了自己的音樂，一種曾是無可匹敵的開創的聲音；而且他們更站在一些音樂的階級上，扮演著先行者的角色。每個世代，都或多或少從他們身上汲取一些音樂上的養分；每個世代最傑出的樂手，也總被拿來與披頭四相比較。

如今，玩搖滾樂已不再只是彈彈吉他、養活自己那麼簡單。搖滾樂是否能改變世界，縱然仍是個未定之論，但不可否認的，其具有不可忽視的牽引著世界的力量，而這力量一直都持續著……。這一切，都是從披頭四來到美國，左右了搖滾樂的發展與命運，改變了世界樣貌的這一天開始。

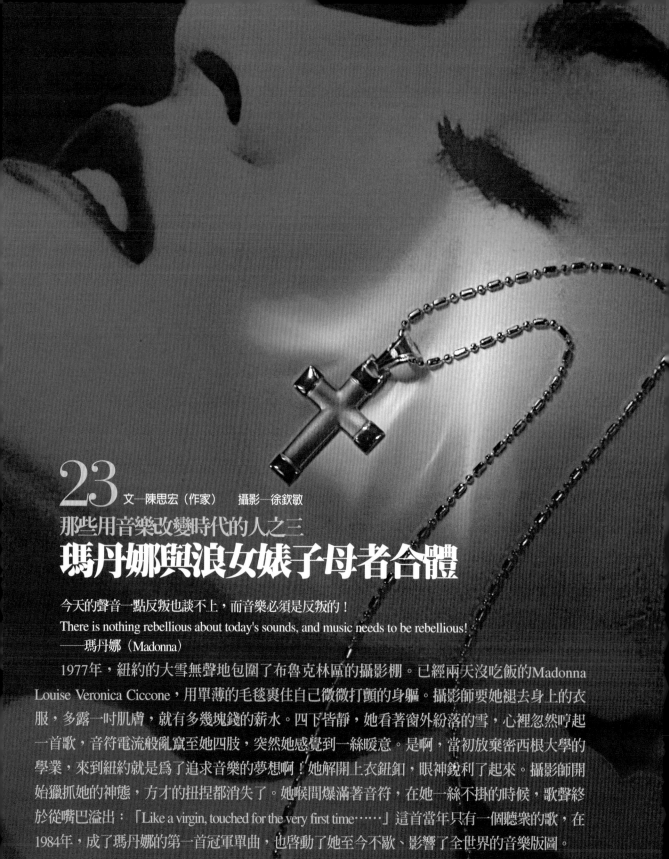

# 23

文—陳思宏（作家）　　攝影—徐欽敏

那些用音樂改變時代的人之三

## 瑪丹娜與浪女婊子母者合體

今天的聲音一點反叛也談不上，而音樂必須是反叛的！
There is nothing rebellious about today's sounds, and music needs to be rebellious!
——瑪丹娜（Madonna）

1977年，紐約的大雪無聲地包圍了布魯克林區的攝影棚。已經兩天沒吃飯的Madonna Louise Veronica Ciccone，用單薄的毛毯裹住自己微微打顫的身軀。攝影師要她褪去身上的衣服，多露一吋肌膚，就有多幾塊錢的薪水。四下皆靜，她看著窗外紛落的雪，心裡忽然哼起一首歌，音符電流般亂竄至她四肢，突然她感覺到一絲暖意。是啊，當初放棄密西根大學的學業，來到紐約就是爲了追求音樂的夢想啊！她解開上衣鈕釦，眼神銳利了起來。攝影師開始獵抓她的神態，方才的扭捏都消失了。她喉間爆滿著音符，在她一絲不掛的時候，歌聲終於從嘴巴溢出：「Like a virgin, touched for the very first time……」這首當年只有一個聽眾的歌，在1984年，成了瑪丹娜的第一首冠軍單曲，也啓動了她至今不歇、影響了全世界的音樂版圖。

# 24

**永遠的潮流創造者**

　　瑪丹娜，生於1958年，歌手、舞者、演員、作家、商人，多重有機矛盾綜合體。在她身上有許多的二元對立，婊子／母者、藝術家／商人、聖者／墮落，諸多矛盾在她過人的操弄之下，揉雜成無人可取代的演藝生命，追隨者以千百萬計，力量直逼教宗，這個世界少了瑪丹娜的音樂，絕對少了許多對抗與革命。

　　先回到瑪丹娜的聲音本質，其實她的中低音域並不寬廣，早年的現場演唱更是慘不忍睹。但她的聲音辨識度高，選擇易上口的曲調，一聽就知道是瑪丹娜；而且她在每一張專輯都和當代知名的音樂人合作，包括碧玉、威廉‧歐比特（William Orbit）、史蒂芬‧桑海（Steven Sondheim）等各種不同領域的優秀音樂人，都用各色音樂風格包裝她的歌聲，讓「不足」反而變成「特色」。

　　從1983年的第一張同名專輯開始，她就以舞曲為出發，以〈Holiday〉一曲在各大舞場成為DJ爭相播放的歌曲。隨後〈宛如處女〉與〈物質女孩〉（Material Girl）成功登上冠軍，她一路從八○年代初期的迪斯可曲風到廿一世紀的歐洲電子音樂舞曲，幾乎每一首舞曲都成為夜店最愛的曲目。而瑪丹娜深知舞曲市場求新求變的需求，總是推出前衛曲風，例如〈風尚〉（Vogue）帶起的手勢舞風，十多年後聆聽仍然毫不退流行；〈光芒萬丈〉（Ray of Light）的迷幻電子，則是在一片嘻哈、節奏藍調的市場當中，殺出一張電子幻音，震撼夜店文化，讓舞客必須找出新的舞姿來趕上她帶來的新潮流。

　　當然，瑪丹娜的音樂如果沒有了音樂錄影帶的輔佐，影響力絕對不可能這麼深遠。瑪丹娜出道時正是MTV文化開始蓬勃之時，歌星們不僅要好好唱歌，還要在音樂錄影帶裡擺姿勢對嘴唱歌。每個人想到瑪丹娜，跑進腦海的影像一定包括〈宛如處女〉錄影帶裡，她在威尼斯的鳳尾船上搔首弄姿的畫面、〈冰凍〉（Frozen）裡手指畫上刺青的神祕黑髮女子，還有〈音樂〉（Music）裡一身金光閃閃女牛仔形象。查看她每一首歌的錄影帶導演名單，會看到盧‧貝松（Luc Besson）和大衛‧芬奇（David Fincher）等赫赫有名的導演。而她在錄影帶當中的新造型，會成為樂迷模仿的對象；秀出的新舞步，也是樂迷不斷演練的範本。

　　而挑戰禁忌，也成為瑪丹娜每支錄影帶的話題起源。〈證明我的愛〉（Justify My Love）因為性的畫面而被禁播，〈女孩的感覺〉（What It Feels Like for a Girl）則因為槍擊畫面遭到同樣命運。但是越禁就越令人好奇，話題性也越高，這是她縱橫樂壇擅長的市場操縱模式。她在錄影帶裡形象鮮明，不同的角色可以歸結成「我是女王」的霸氣，在男女之間情愛追尋，「性」的語彙在其中波動。

　　這種以「性」來販賣音樂的作風，在《性愛寶典》（Erotica）這張專輯的錄影帶達到顛峰，錄影帶中她裸身演出，在鏡頭前操演她的身體性政治。這對美國社會的保守派而言絕對是一大衝擊，在〈宛如禱者〉（Like a Prayer）時期就對她在十字架前穿內衣跳豔舞很感冒的衛道人士，這時簡直氣炸了，而她得到越多的辱罵撻伐，唱片和一起推出的《性》（Sex）寫真集便多賣個幾千份。她的姿態宣示了女人也可以追求性愛歡愉，而且對象不一定要是男的。這並不代表她引領了一整個世代的女人去追尋身體歡愉，去打破宗教、社會所帶來的羈絆，但樂迷在某程度上的確在她的大膽形象裡得到某種解放，追隨者一定也不少。當代女性主義對於她的評價不一，有人認為她不過複製了男人心中想看到的婊子形象，也有人認為她代表了女性不臣服的獨立形象。針對此議題，其實只要隨便問一個瑪丹娜的樂迷，「她是女王！」絕對是一致的吶喊。

　　1992年，《性》寫真集推出之時，台灣當然沒有合法發行。但是，我當年在彰化小村落的小書店裡，還是買到了這本寫真集的盜版。吃檳榔的老闆偷偷告訴我，他已經賣了五十多本，已經從台北緊急多訂了幾百本，可見瑪丹娜的性愛宣言悄悄地在台灣各地蔓延。寫真集裡瑪丹娜全裸在路邊搭便車，和男與女大玩SM，整本書爆滿同志情欲與身體解放，配合《性愛寶典》專輯的發行，禁忌指數一再破表。書一開始有段宣言：「這本書是關於性。性不是愛。愛不是性。」（The book is about sex. Sex is not love. Love is not sex.）這樣性愛分離的大膽宣言，在台灣透過盜版的「推廣」，在好奇者、樂迷間流傳。而她在書中的完全解放，很難有第二個巨星做得到。這就是流行界的女王，不可複製的巨星地位。

**反骨依然，音樂萬歲！**

而瑪丹娜的女王霸氣，在演唱會上最能完美體現。她嬌小的身軀在舞台上簡直叱吒睥睨全場：穿著新娘禮服唱〈宛如處女〉、穿上木蘭飛彈裝和舞者在台上撫摸呻吟，或者大踢舞步演唱經典舞曲，幾萬人洪流齊唱的畫面，只能用宗教式崇拜比擬。她和尚保羅・高提耶在演唱會上創造的內衣外穿風潮，影響了全世界的時尚。今年（2004）她展開「重新發明」（Re-invention Tour）巡迴演唱，我搶到的票是巴黎的第二場。只見巴黎幾乎所有的同志都到場了，許多跟著瑪丹娜音樂長大的女性也以她的經典造型盛裝到場，現場既像個快樂的同志大遊行，也像個對流行音樂女王致敬的音樂盛會。

開場之前，我不禁懷疑，即將登場的反骨浪女走到後來呢？她生了兩個小孩，嫁給了英國電影導演，寫童書，不再暴露了，一副母者樣貌。想當年和她傳緋聞的男星一大串，音樂錄影帶裡不是舔香蕉就是拿皮鞭。現在她勤練瑜珈，加入了卡巴拉教派，還取了個希伯來教名「艾斯特」（Ester），四處宣傳教義，以聖者姿態出席各大場合。

但是演唱會一開始，疑慮就消失了，原來她的反骨依舊，衣著雖然少了暴露，但是演唱會以〈美國生活〉（American Life）為出發，強調反戰，政治色彩濃厚，還唱了藍儂的反戰名曲〈想像〉（Imagine）。尤其當她抓著麥克風嘶吼：You Mother Fucker！全場觀眾的血液也跟著沸騰，歡呼聲掀掉巴黎夜空。這是我們的女王啊！她的髒話是罵給衛道人士聽，罵給那些只想戰爭不做愛的政治人物聽，罵給那些打壓同志的人聽，罵給那些只批評她演技爛的人聽，罵給那些罵了她廿年還不累的人聽，反骨依然，音樂萬歲。

瑪丹娜在1977年放棄學業來到紐約，過著挨餓沒住所的流離生活。但是她的音樂才華注定會被挖掘，不僅在音樂上成就無人可比，還影響了時尚衣著，帶領性解放，強調反戰態度，讓聽她的音樂不是單純的欣賞，還包括了許多政治態度。而同期在樂壇上呼風喚雨的麥可・傑克森、莘蒂・露波等人地位都不再，只有她，當年的Madonna Louise Veronica Ciccone，現在的艾斯特，繼續以她特有的矛盾綜合體在樂壇上造反。而她所影響的世界呢？承認吧！不管是不是她的歌迷，我們都活在一個因為她的音樂而改變了的世界。

# 27

反叛繼續，浪女與母者，合體！

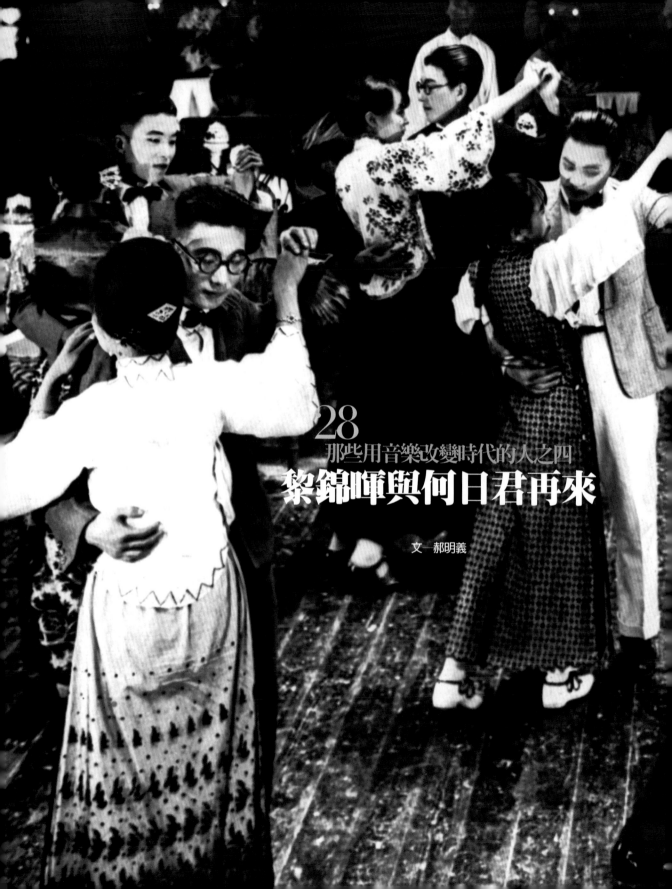

# 黎錦暉與何日君再來

文—郝明義

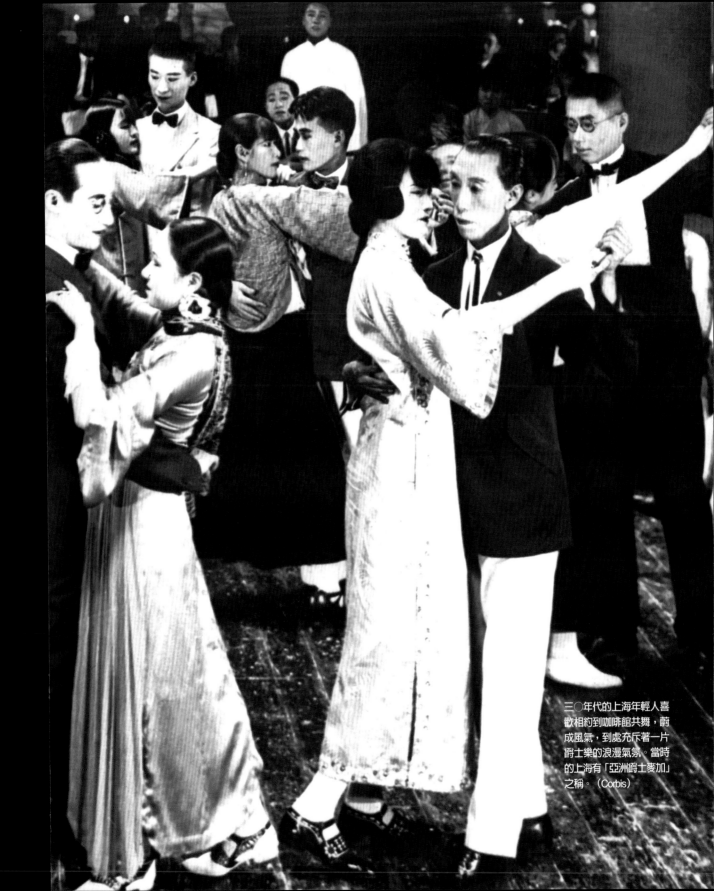

三〇年代的上海年輕人喜歡相約到咖啡館共舞，蔚成風氣，到處充斥著一片爵士樂的浪漫氣氛。當時的上海有「亞洲爵士麥加」之稱。（Corbis）

什麼人參與了現代第一批白話文國語教科書的編輯與出版？

什麼人參與了最早也最長壽兒童刊物的編輯與出版？

什麼人寫了第一齣兒童歌舞劇？

什麼人早期大力推動音樂的數字簡譜？

什麼人打破了清末民初女性不得登台表演的禁忌？

什麼人寫了近代中國第一首流行歌曲？

什麼人寫了傳唱至今的〈國父紀念歌〉？

什麼人創立了中國第一個歌舞團？

什麼人最早展現大中華音樂市場的企圖，率人巡迴東南亞演唱？

什麼人創立了流行音樂界的明星制度？

什麼人為中國第一部有聲歌舞片寫歌？

什麼人發掘了紅極一時的周璇？

什麼人旗下在一九三〇年代就有了名之為「四大天王」的歌手陣容？

什麼人為上海高級夜總會組了第一支全部華人陣容的爵士樂隊？

什麼人把爵士樂結合中國民間小調而創造一種全新的漢化爵士樂，「時代曲」？

什麼人能在一九三〇年代週旋於國際各大唱片公司之間，錄製兩百張唱片？

什麼人培養的人才，主導了整個三〇與四〇年代上海的音樂與電影圈？

什麼人發掘了創作中華人民共和國國歌〈義勇軍進行曲〉的聶耳？

什麼人在一九五〇年代之後，就要揹負著「黃色歌曲」的標籤不得翻身？

什麼人當年引發的〈何日君再來〉，時隔四十年後再吹開長期封閉的中國大陸？

什麼人為二十世紀的中國現代流行音樂開創了所有的路途，卻為人遺忘？

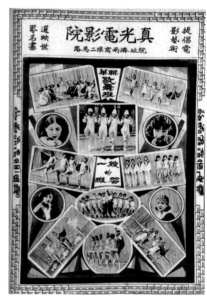

黎錦暉創立「中華歌舞專修學校」，一方面希望培養歌舞人才，一方面希望標舉人體之美，修正中國女人的審美觀。後來中國歌舞專修學校轉變為「明月歌舞團」，然後再轉變成為「聯華歌舞班」。此圖為聯華歌舞班的海報。（取自「真光電影院」劇照。圖片提供：臺灣商務印書館）

# 都是一個人。
# 都是一個名字。
# 黎錦暉。

# 30

黎錦暉出生於十九世紀末的湖南，一個富裕的望族。他兄弟八人，日後全都是知名的人物。其中尤其大哥黎錦熙，是語言學專家，以制定注意符號、編輯《國語辭典》而著名。

黎錦暉的人生，成長期之後，可以分為四個階段來看。

第一個階段是1916年他去北京到1920年為止。這個時期，他主要有兩個身分。一個是在四所學校裡教國語和音樂的老師；一個是音樂的搜集與推廣者。從清末開始，有識者就主張音樂要納入新式教學之中，當作美學的一部分。黎錦暉在北京，一方面以收集民間音樂為樂（前後曾收集數千首，對他日後創作影響極大）；一方面也參與北京大學的音樂研究會，希望能「宣傳樂藝，輔助新運」。但他和當時受過西方音樂正統訓練的人士（如蕭友梅）不同，主要以「平民音樂」的研究與改進為重點。1920年他創立「明月音樂會」，意在「我們高舉平民音樂的旗幟，猶如皓月當空，千里共嬋娟」，而「明月」，也就開始成為他一生重要的標誌了。

**這個階段是他的醞釀期。**

# 31

1921年到1926年左右，是第二個階段。

五四運動爆發之後的1921年，教育部明訂全國公立學校一律使用白話文教科書，一下子商務印書館和中華書局都搶進這個市場。黎錦暉進了中華書局編小學的標準教材。教材獲得很大的成功之後，他再擔負起主編一本兒童週刊《小朋友》的責任，內容包括詩歌、小說、謎語，以及小朋友自己的創作，目的，則是「可以陶冶兒童的性情，增進兒童的智慧，使他們成為健全的國民，替社會服務，為民族增光」，立即風靡全國（《小朋友》與商務印書館請鄭振鐸主編的《兒童世界》並稱為中國近代兒童刊物的開路先鋒，壽命則最長，一直延續到二十一世紀）。

別人做兒童教育，也許只是編這樣一本精彩的兒童刊物就可以了。但是黎錦暉的理想主義性格，卻不但替他在做的兒童教育工作帶來了革命性的變化，更為自己的生命旅程開啟了完全不同的新頁。

為了尋找新的方法教兒童學國語，也為了兒童可以接受新時代的教育，黎錦暉開始編寫給兒童的歌舞劇。透過這樣的歌舞劇，黎錦暉想做的事情是令人瞠目結舌的。

首先他是在呼應推展當時的國語運動，認為學國語最好從唱歌入手；再來，他認為學校裡各科教材，可以和兒童歌舞劇裡的素材互動；再來，他希望可以藉此訓練兒童「一種美麗的語言、動作與姿態，也可以養成兒童守秩序與尊重藝術的好習慣」，總之，他把這些歌舞劇結合成一體成型的教材。還不止如此。他要兒童參與布景與服裝、化妝等實務準備，可以說加入了「勞作」的觀念。最後，難以想像的是，黎錦暉還希望藉由兒童劇的表演，教育來看表演的家長、大人。清末民初的中國文化裡，看戲是截然不同於西方的文化，吆喝、鼓噪、吃東西都是自然的一環。黎錦暉想要來看兒童表演的家長，能改正這些習慣。也就是說，以一個進步的教育工作者的想法，他想修正中國人當時的表演文化。

黎錦暉的努力還不止於此。他還進一步把自己寫的兒童歌舞劇劇本編印出書。為了推廣，他在書上大量使用數字簡譜來方便讀者閱讀。然而，一個近乎書呆子的理想，沒想到由此滾動出一個極大的商業連環。

首先，兒童歌舞劇劇本大受歡迎，不但一版再版，並且一出再出。

第二，他錄了七張相此相關的唱片。

第三，他的女兒黎明暉成了那個時代第一位登台表演的女性。

第四，他總共推出十一首兒童歌舞劇，二十首表演歌。

他的收入，開始支持他邁進下一步的實驗了。

總之，這第二個階段，是一個五四時代深具人文思想的教育家，勇於嘗試他的各種教育理念。《麻雀與小孩》、《葡萄仙子》是他最有代表性的兒童劇。

1927到1936年，是黎錦暉的商業化階段，巔峰期。這個階段，以他開設「中華歌舞專修學校」，訓練歌唱、舞蹈人才爲始。這件事情，在今天看來，沒有什麼稀奇，但是，我們不妨還原回當年的氛圍去思考。清朝以降，中國戲劇表演文化裡，是不准女人上台表演的。因而旦角要反串。而社會環境幾乎還是把「賣唱」與「賣身」，「戲子」與「倡伎」視之爲等同。因此，當黎錦暉開始把女孩子正式推上舞台，固然有人鼓掌，但立即招來「有傷風化」的攻擊。黎錦暉辦這個學院，一方面是參考了日本寶塚歌舞團，目的爲了培養歌舞人才，另外還有一個「標舉人體之美應從封建教條的桎梏裡解放出來」的想法。結果，是贊成的人認爲：中國錯誤了幾千年的女人應該弱不禁風的審美觀，正好可以藉由歌舞團鍛練健美的體魄，「足堪作現代少女的典型」；可是更多的人認爲這根本就是「靡靡的淫樂」。黎錦暉被戴上「黃色音樂」的帽子，也就從此開始。

然而「中華歌舞專修學校」還有兩個方面的意義，是令時到今天的人都不得不佩服的。第一，是黎錦暉聘請當時在歌舞上深有造詣的中外師資，除了以有系統有規畫的課程施教之外，還開設樂理、器樂、時事、外語等啓發式教育，因材施教。第二，是他和學員之間，採完全自由來去的約定，絕不以合約爲代價來約束。這兩個因素，使得接下來上海的流行音樂及及電影世界，幾乎爲他所培養的人才主導，也就不足爲奇。「中華歌舞專修學校」以及其後身的「明月歌舞團」、「聯華歌舞班」培養出來的人物，像王人美、黎莉莉、薛玲仙、胡茄早在那時就有了「四大天王」的稱號，比香港後來的天王們足足早了六十年。白虹、嚴華等人也都在當年紅極一時。更何況，他還拔擢了兩個人。一個是原名周小紅，後來經他改名的周璇。一個是來自雲南的聶守信。聶守信後來以聶耳爲名，他爲電影《風雲兒女》寫的一首插曲〈義勇軍進行曲〉，後來成了中華人民共和國國歌。

黎錦暉不只會培養別人。更厲害的是，他還會自己親自創作，一手掀起中國流行音樂的巨浪。這個發端，是在1929年。前一年，他率領中華歌舞專修學校的學員到東南亞各國巡迴演唱，造成轟動，接下來卻因爲學員紛紛遭到當地挖角等因素而困守新加坡。當時已經以創作〈毛毛雨〉而創造流行的黎錦暉，爲了賺取回國旅費，短期內一口氣寫了二十五首《家庭愛情歌曲》，接洽上海文明書局出版後，有了錢回國，也展開了他事業的新局面。〈桃花江〉、〈特別快車〉是這一批歌的代表。

提到他這次的東南亞之旅，有兩件事情不能不談。第一，黎錦暉巡迴香港、新加坡、馬來西亞、泰國、印尼演出的路線，打開了「大中華」音樂市場概念，要持續爲後人一路使用；第二，由於要面對海外的華人，基於愛國與民族感情等因素，他們每場表演開場都要唱一首黎錦暉作曲的歌，感動了無數的人，那首歌當時叫作〈總理紀念歌〉，後來就是我們熟悉的〈國父紀念歌〉（進入2004年，這首歌，以及歌詞中的「莫散了團體，休灰了志氣」一再上新聞版面。唱的人除了應該記得作詞者是戴傳賢之外，不應該忘了黎錦暉）。

黎錦暉第一批《家庭愛情歌曲》出手之後，有兩個深遠影響。第一個是對他個人的。這一出手，使他站上了中國流行歌曲無與倫比的一個高度。日後各大唱片公司莫不以邀約黎錦暉作曲的音樂爲最高目標。日後他爲上海的幾大唱片公司，前後錄製了數百張唱片。巔峰的時候，幾大唱片公司「在進門的大堂高懸黎錦暉先生的巨幅掛象」。1932年《大晚報》舉辦上海首次三大播音歌星評選活動，一百多首參賽歌曲中，據說有百分之九十的歌是黎錦暉寫的。

第二個影響，是他為中國音樂開創了一個完全不同的領域。中國的音樂，數千年歷史下來，不外乎「雅樂」（廟堂之上，或儀式禮典的音樂）與「俗樂」（民間音樂，含「詞」、「曲」及雜劇）的兩大主線。進入二十世紀，尤其五四之後，西方音樂開始進入中國，但那要溶入中國文化，還是很早期的事。黎錦暉的流行音樂，是全新走向。這個走向由於「結合了他從美國爵士樂唱片、喬治‧蓋希文（George Gershwin）的音樂，還有中國民歌曲調帶來的靈感」（《留聲中國》），一方面席捲上海，一方面也大有人不能接受（魯迅在《阿金》中，把〈毛毛雨〉說是「絞死貓兒似的」）。但黎錦暉畢竟開創了中國前所未有的流行曲時代，也就是鼎鼎大名的「時代曲」（有一說是在一九四○代末香港才定名）。他的創作與別人的跟進，形成一股巨流，再和樂譜出版、歌星、電台、電影、歌廳、堂子、雜誌、八卦形成一個共生、互生體，成為整個一九三○與四○年代海派文化的代表。

1950年後，時代曲主要轉進到香港。其中一些後來又經過唱片公司找到像鄧麗君這樣的歌手重新翻唱，給予了新的生命。

時代曲的意義是什麼？產生的影響到底有多大？面臨什麼掌聲與噓聲，後人已經難以想像。不過，幸好有一首歌我們是知道的。這首歌雖然不是黎錦暉自己的創作，但卻是一個最佳縮影。

這首歌就是〈何日君再來〉。

今天大多數人是因鄧麗君而熟知〈何日君再來〉的。但〈何日君再來〉已經有將近七十年的歷史了。1938年一部電影《三星伴月》需要一段插曲，請了劉雪庵（〈踏雪尋梅〉的作者）作曲，後來，又由該片編劇黃嘉謨填了詞，由周璇主唱，成了一首歌。這部電影沒怎麼樣，但是〈何日君再來〉這首歌卻不但立即驚動萬教，並且成為中國近代流行音樂史，甚至近代史本身意義深遠的一首歌。

意義深遠的第一個也是最後一個原因，就是中國的近代史，曾經如何看待這首「靡靡之音」，時代曲的代表作。

〈何日君再來〉一出，立即面對不被任何一方思想力量所喜的局面。左翼認為這根本就是背離社會大眾與革命需要；右翼認為這是癱瘓抗日心志；正統音樂人士視若蛇蠍；甚至連日本人也避之唯恐不及。這首歌，一誕生就被各方力量欲去之而後快（作曲與作詞者打從開始隱藏身分，各自使用筆名。後來到台灣，則又被套上其他人的名字）。但是，這首歌也展現了難以言述的生命力。

《留聲中國》一書的作者Andrew. F. Jones為這首歌的影響所下的註腳，是最節省讀者時間的說明：

這首歌的惡名會這麼響亮，部分的原因在於歌詞，歌詞講的是上海歌女／妓女和情人／恩客喝酒的情況……一發行，就因為上述歌詞隱含的消極、縱欲思想，而遭上海愛國人士抨擊，進而再為已經遷往戰時首都重慶的國民黨政府查禁。這首歌於1939年還在日本……翻唱成日文，但之後也被日本軍事當局所禁；日本軍事當局擔心這首歌裡的「外國頹廢」精神，會腐蝕侵略武力的士氣。但最大的諷刺是：這首歌在大戰快要結束的時候，在中國反而被當作「政治寓言」來看──當時人改說這首歌不僅只是情歌，歌詞裡的「你」，指的其實是國民黨……拯救被日本暴政蹂躪的人民。

當然，〈何日君再來〉最大的復活，還是發生在將近半個世紀之後。要進入一九八○年代的前夕，這首歌藉由鄧麗君的重唱，輕輕地、婉約地，飄進了長期把時代曲禁爲「黃色歌曲」，長期接受革命歌曲、工農兵歌曲的中國大陸。十二億人口，重新認識了音樂的另一種色彩。

黎錦暉個人在上海的輝煌時代，大致結束於1936年。由於種種經營上的因素，加上抗戰的全面爆發，他離開上海。但是他培養的人才，繼續主導了整個四○與五○年代上海音樂與電影界。抗戰期間，黎錦暉經江西而入四川，發表過數十首愛國歌曲，〈抗日三字經〉、〈中華民族戰歌〉、〈十里送夫〉等是代表。由於當時的紅軍隊伍中也流行唱黎錦暉的歌，陳毅曾代表中共中央送錢給黎錦暉，希望他「能到延安看看」，但終未成行。

中華人民共和國成立後，黎錦暉的弟子聶耳因爲〈義勇軍進行曲〉而進了被膜拜的殿堂，他自己本人則因爲時代曲的「黃色歌曲」，而進入了塵封。他的名字，在大陸，在台灣都被遺忘，進而消失（時代曲則轉進到香港持續到七○年代）。至於他生命的結束，有一種說法是，文革期間，江青因爲當年自己還是「藍蘋」的時候要進明月歌舞團而不可得，所以挾怨報復，導致黎錦暉在1967年自殺。但這次查諸其後人，則不是自殺。當時黎錦暉已患有心臟病與高血壓，那一年冬天天冷生爐，要買煤，需要有證明，由於黎錦暉的身分背景，擔心自己是壞分子而不敢去申請，結果由天寒導致「心力衰竭」而死。

2001年，中國大陸一些諸如文化部音樂司、中國音樂家協會等單位在北京召開了「紀念黎錦暉先生誕辰110周年暨黎錦暉音樂創作學術研討會」。與會專家指出：「紀念黎錦暉的意義超過紀念黃自、蕭友梅」。

2004年春節，大陸中央電視台播出紀錄片《一百年的歌聲》，開篇響起〈毛毛雨〉的旋律，這首歌已被音樂界公認爲中國第一首流行歌曲。

而我，在這篇文章結束的時候，想起另一個人。李叔同（1880～1942）和黎錦暉（1891~1967）是同一個時代的人。李叔同當過老師，教過女學音樂，也是那個年代要給中國音樂帶來新樣貌的人。李叔同是在教學、創作之後，看破了浮華世界，瀟灑地遁入了空門。就在那之後不久的時間，黎錦暉卻是在教學、創作之後，積極入世，勇敢地跳進了滾滾紅塵。

　　我也不免聯想，如果黎錦暉後來在紅塵中不是堅持他的理想性格，而是更像一個商人的話，他，以及中國的流行音樂，又會是什麼面容。黎錦暉從下海開始，就一直以他個人的創作收入在支持他對歌舞團的各種嘗試（他的各種個人收入，據說可以「買下半條南京路」）。而一旦歌舞團略有成果，不是要遭受「軍警惡霸」的欺詐，就是因為他和團員之間不簽合同約束，所以團員紛紛他去，終不成積累。

　　我不能不好奇，黎錦暉背著便溺由人的負擔，打出一場場輝煌的江山，又把一場場江山送走，到底是什麼心情。我更不能不好奇，如果黎錦暉能再多活十年，如果他能在1979年之後，聽到當年他帶動的時代曲，經由一個叫作鄧麗君的歌手唱回大陸，成為大街小巷人人傳唱的場面，成為十二億「藍螞蟻」蛻變的催化劑時，他會是什麼心情。

　　於是，我剩下的只有一個想像——是不是，在某一年的清明時分，應該有一個樂團找去黎錦暉的墓上。搖滾的，重金屬的樂團。

　　他們應該拉開喉嚨，唱起一首歌。等到唱到最後「人生難得幾回醉」的時候，應該暫停，暫停五秒。然後，吼出這最後一句——

不歡更何待

是的，黎錦暉。

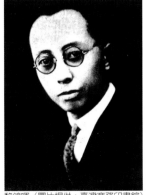

黎錦暉（圖片提供：臺灣商務印書館）

按：與黎錦暉相關的著作，有《留聲中國》（Andrew F. Jones，臺灣商務印書館）；《時代曲流光歲月》（黃奇智，香港三聯）；〈我與明月社〉（黎錦暉，《文史資料》，1982年5月）。

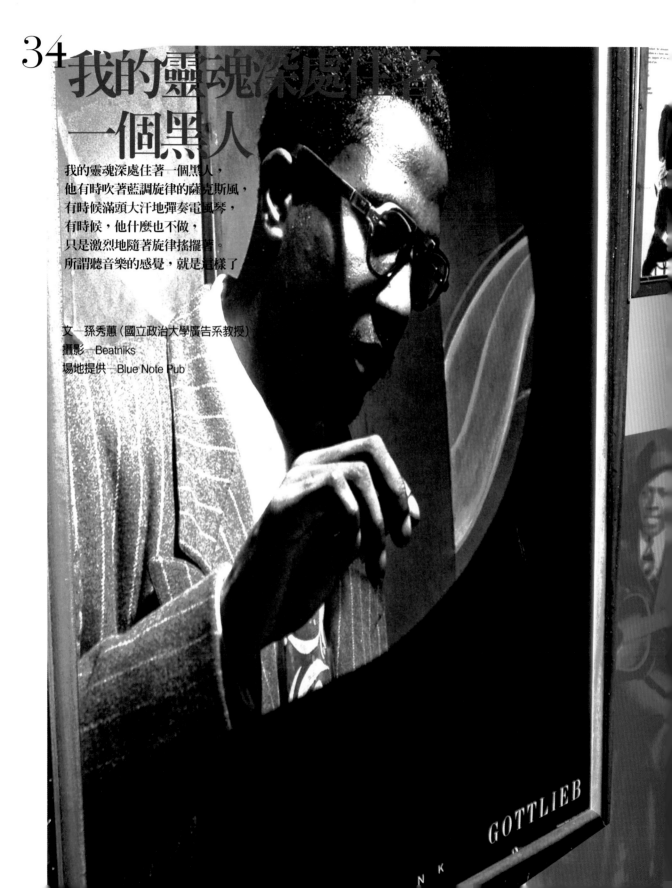

# 34 我的靈魂深處住著
## 一個黑人

我的靈魂深處住著一個黑人，
他有時吹著藍調旋律的薩克斯風，
有時候滿頭大汗地彈奏電風琴，
有時候，他什麼也不做，
只是激烈地隨著旋律搖擺著。
所謂聽音樂的感覺，就是這樣了

文—孫秀蕙（國立政治大學廣告系教授）
攝影— Beatniks
場地提供—Blue Note Pub

GOTTLIEB

N K

# 35

## Cause I believe I'm in love, sweet love

　　總而言之是八〇年代末，那一年的感恩節週末，我人在芝加哥，城裡下第一場大雪。我坐在棗紅色的道奇小車裡，朋友沿著湖邊大道（Lakeshore Drive）往南開，深夜，我們準備去中國城二十四小時不打烊的廣東館子吃粥。

　　深邃的黑夜彷彿天鵝絨布幔，厚重而神祕不可測。右邊是市中心大樓孤星般的稀疏燈火，點綴在深黑色的布幔上。漫天白點倏地往下降落，路邊的殘雪混著污泥，越積越高，這場大雪下得可凶呢，我想。

　　就在此時，收音機傳來電貝斯、鼓與琴鍵組成的熟悉的前奏，那首曲子是靈魂樂女歌手Anita Baker收在《Rapture》專輯的〈Sweet Love〉。Anita Baker以她特有的厚實嗓音，唱著浪漫而優美的曲調，〈Sweet Love〉感染力如此之深，讓整車的人也情不自禁地跟著唱「Cause I believe I'm in love, sweet love」，唱到「Sweet Love」這兩個字時，一定要隨著力道十足的鼓與韌度飽滿的電貝斯，一步步登向那曲調的高峰，彷彿心靈經過音符的悸動與洗滌之後，可以得到解放。

　　粥的味道自然是忘記了，不過Anita Baker的曲子伴隨著那一場芝加哥感恩節週末的大雪，長存於記憶中。

# 36

## 還記得那個黑味十足的年代

　　我從小喜歡聽音樂，關於音樂的記憶一清二楚。家中客廳放著一台古舊的鋼琴，我一向對「拜爾」等鋼琴教材沒興趣，倒是曾經很喜歡只彈黑鍵，嘗試各種可能的音符組合，隨意彈奏。或許，這就是我喜歡大量使用半音的即興音樂之開端。

　　七〇年代是美國節奏藍調（Rhythm & Blues）流行的高峰期，也是我念國中與高中的時候。所謂「節奏藍調」，是受到搖滾樂影響、流行化的藍調與福音歌曲。這類音樂保留基本的藍調曲式，但是加上了大量、密集且固定的重拍，並以各種節奏樂器，如電貝斯或鼓，製造黑人音樂中特有的律動感，讓它變成跳舞音樂。八〇年代嘻哈樂崛起之前，節奏藍調，包括迪斯可音樂在內，可說是年輕黑人音樂的代名詞，在各種不同的廠牌中，孕育出最具才華的詞曲創作者與歌手。

　　在那個年代，受美國文化影響至深的台灣，唱片行裡的西洋音樂區販售的唱片，蒐集了大量的告示牌排行榜精選曲，從摩城之聲（Motown Sound）的Marvin Gaye與Stevie Wonder，到當時聲勢如日中天的Bee Gees與有「迪斯可女王」封號的Donna Summer，是我成長過程中重要的回憶。Bee Gees雖然不是黑人樂團，但他們模仿黑人歌手的假音唱腔卻是「黑味」十足，經典曲目如〈Stayin' Alive〉、〈How Deep is Your Love〉經電影《週末夜狂熱》推波助瀾，變成了迪斯可的代名詞，Donna Summer的歌曲也是西洋流行音樂排行榜上的常勝軍，歷久不衰。

# 37

年少追星夢

　　我還記得，在舊式的日式宿舍補習數學時，隔壁巷弄傳來陣陣迪斯可音樂。固定且不斷重複的節拍，女歌手或假音高亢的唱腔，餘音繞樑，很難令人上課時專心學習。我也還記得，高中校刊編輯社會議中，負責美工設計的學長如何興奮地描述他的台北之旅。學長特地跑了一趟台北，只為了看當時在台北發燒狂賣的電影《週末夜狂熱》。男主角約翰・屈伏塔（John Travolta）身穿白色西裝，黑色衣領外翻，右手指天，左手向地，酷酷地擺著偶像的招牌舞姿，深深地烙印在所有的年輕學子心中。

　　當時新聞局對於外片進口的電影拷貝量有嚴格限制，而市場需求量又超乎想像，電影公司在商言商，當然選擇人口最密集、有最多戲院的台北市首映。光是台北一地，《週末夜狂熱》就欲罷不能地放映了半年以上，也莫怪學長要特地跑一趟台北，先睹為快！

　　《週末夜狂熱》主角幾乎全為白人，配樂主力則是Bee Gees樂團，但這全是好萊塢考量市場後的結果。這部電影描述的年輕人生活，基本還是黑人社區文化的縮影。約翰・屈伏塔所飾演的義大利後裔，隸屬於紐約市的中低階層，與當時黑人的社經地位較為接近，這可從片中男主角臥室掛著李小龍的照片窺其端倪，因為模仿「Bruce Lee」的了得功夫，把白人打得落花流水，是當時所有年輕黑人共同的幻想。

　　長大之後，迪斯可不再流行，我聽音樂的口味也改變了。偶爾仍聽八○年代以後的節奏藍調歌曲，但對於模式相似的編曲，或是那些強調重拍且和絃進行固定的舞曲，我已經覺得厭倦了。像我這樣聽著節奏藍調音樂長大的世代，若是對於音樂的創新有憧憬，「爵士樂」成了不得然的選擇。

其實，我聽爵士樂的原因很簡單。爵士樂的發展雖然有百年歷史，但它真正進入黃金時期，卻可追溯自五、六〇年代間，美國獨立廠牌所發行的現代爵士樂專輯。這些小廠牌發行的，雖然不是廣受大眾歡迎的流行音樂，卻代表了那個世代，有才華的年輕黑人自我概念與創作理想。

在這之前，商業力量支配了爵士樂主要的發展，樂手創作各式的跳舞音樂，「娛樂大眾」為主要目標。現代爵士樂蓬勃發展之後，藝術與娛樂之間終於取得平衡，其中被命名為「靈魂爵士樂」（Soul Jazz）的音樂類型，大量使用藍調與福音詩歌的元素，更開啟了七、八〇年代流行音樂發展的重要篇章。即使是現在仍紅的嘻哈音樂，部分採用的元素仍可以追溯到較早的黑人音樂，包括現代爵士樂在內。

什麼是「靈魂爵士樂」呢？從二次大戰結束後的五〇年代，美國工業發達，經濟快速發展，消費社會來臨，拜科技發達之賜，唱片的錄音與製作技術成熟，娛樂產業興盛。當時大城市裡，人口眾多，有相當大分的年輕人，最大的夢想是成為炙手可熱的爵士樂手，沒有成為樂手的，則變成狂熱的爵士樂迷。這些樂迷的消費力相當可觀，最能吸引他們的，是那種靈魂味加上律動感（groovy feelings）十足的樂器演奏，而薩克斯風與電風琴（Electric Organ），則是這類音樂中的明星樂器。

我心目中最棒的靈魂爵士樂專輯，大都來自被日本樂評人小川隆夫譽為「電風琴爵士寶庫」的藍調之音唱片公司（Blue Note Records）。其中佼佼者，非Lou Donaldson、Jack McDuff、Stanley Turrentine與Jimmy Smith……等樂手莫屬。

若問我，誰是靈魂爵士樂中具有代表性的薩克斯風手？我大概會毫不猶豫的回答Lou Donaldson吧！Lou Donaldson錄製的《*Alligator Boogaloo*》（Boogaloo是當時流行於都會地區的一種舞曲風格，可視為一種爵士樂的簡化版），與小號手Lee Morgan的《*Sidewinder*》，鋼琴手Horace Silver的《*Song for My Father*》，並列為藍調之音有史以來賣得最好的三張專輯。

在七〇年代更向商業靠攏之前，Lou Donaldson的高音薩克斯風演奏風格一直都是叫好又叫座的。作為咆勃樂（Bebop）大師Charlie Parker的傳人之一，Lou Donaldson的作品保留了大量的薩克斯風即興空間。在我聽來，他的吹奏風格輕巧、靈活而飄逸，即興樂句快速而流暢，信手拈來完全不費功夫，實在令人驚豔。有時候，Lou Donaldson會與拉丁樂大師Ray Barreto合作，Barreto的康加鼓音色層次豐富，適時地為Lou Donaldson的樂句做註解，兩人的音樂靈感源源不絕，對話之間激盪出深刻的即興火花。

# 39
## 不一樣的電風琴音

　　為了讓自己的作品更「入味」，Lou Donaldson與電風琴手Jack McDuff、吉他手Grant Green與鼓手Ben Dixon組成四重奏，錄了不少膾炙人口的專輯。Lou Donaldson為何選擇電風琴、吉他與鼓的組合呢？這是因為型號「Hammond B-3」的電風琴，是一種兼顧了貝斯節奏與鍵盤旋律感的樂器。電風琴的音色沒有原音鋼琴（Acoustic Piano）來得脆亮、透明，但它從風琴管中發出的聲音，卻像管樂器一般，可以「吹」出黏膩、遲滯、嗚咽甚至低鳴的效果。

　　每次我走進台北的唱片行爵士樂區，總看到一堆由電風琴手領銜的專輯「晾」在那裡，說明了「電風琴」實在不受台灣樂迷的青睞。然而，就我現場聆聽的經驗而言，電風琴其實是非常有魅力的！猶記得2002年美國爵士女歌手Dee Dee Bridgewater來台演出時，讓我印象最深刻的，除了Dee Dee生動的肢體動作與靈魂味十足的唱腔之外，就是法國籍琴鍵手Thierry Eliez。Eliez同時演奏鋼琴與電風琴，他的手法流暢，時而放克（Funky），時而藍調，十分擅長營造演唱的高潮。從Thierry Eliez的演奏中，我充分感受了電風琴那種滑而不膩的質感，好像在吃藕粉涼凍，入口即化，但喉嚨中間有一些軟軟的顆粒感，電風琴帶給我的感覺就是如此。

# 40
## 無限可能性的即興音樂

　　就音樂的開創性而言，我心目中最能自成一家的電風琴手是Jimmy Smith。在現代爵士樂中，Jimmy Smith可說是第一個真正懂得如何掌握Hammond B-3音色的樂手。在靈魂爵士樂中，電風琴是薩克斯風的最佳拍檔。音樂一開始，通常由薩克斯風手領軍，吹出感情濃烈、尾音往上跳的挑逗音符，而電風琴手則以左手彈著類似低音貝斯的旋律，配合主旋律地走著（walking），右手則做出各種變化，有時是單音活潑地獨奏，有時是以快速爬音上下滑動琴鍵，有時是幾個藍調和絃反覆進行，製造收放交替的律動感。

　　我的樂友Simon說，聽靈魂爵士樂，會讓你的眉毛變成「八」字形，整個身軀則隨著節拍，像蛇般的扭動。Simon的形容或許有點誇張，但他指的，其實是那種聽律動感十足的音樂時，心曠神怡的感覺。每次當我聽Jimmy Smith的專輯時，總會驚嘆，Jimmy Smith究竟是如何讓電風琴發出這些奇妙的聲音，又能腳踏電風琴的踏板，製造出神似低音貝斯的伴奏效果？

　　Jimmy Smith讓電風琴這項傳統的教堂樂器產生了全新的風貌。作為一個具即興天分的演奏者，Jimmy Smith絕不會讓電風琴淪為點綴品（例如美國職業棒球比賽中，帶動現場氣氛的電風琴）。我手邊有一套已經絕版的專輯，是Jimmy Smith於1957年在藍調之音廠牌發行的完整錄音。仔細將三張專輯聽完後，我發現，Jimmy Smith的電風琴獨奏，不但罕見，而且特別有魅力！他要創造的，絕對不只是靈魂味道，或是音樂的律動感而已。他想要將電風琴帶進另一個境界，我們稱之為「無限可能性的即興音樂」。

　　從節奏藍調到靈魂爵士樂，從Anita Baker到Jimmy Smith，這些音樂創作各有其特色。在我不同的生命歷程聆聽時，感受也大不相同。那些關於音樂的記憶：芝加哥下大雪、唱片行西洋音樂區的擺設、臥室中簡易的唱盤……構成了我生命中難忘的篇章。若問我，如何將聽音樂的感受具體化，文字化？我可能會這樣回答：我的靈魂深處住著一個黑人，他有時吹著藍調旋律的薩克斯風，有時候滿頭大汗地彈奏電風琴，有時候，他什麼也不做，只是激烈地隨著旋律搖擺著。所謂聽音樂的感覺，就是這樣了。

# 41

# 要Hip hop!
# 別嘻哈!

文—張崇義（Hip hop愛好者） 攝影—Beatniks 場外地提供—Hone Muzi Records

　　小學的時候看到MTV播的音樂錄影帶，引起了我對西洋音樂的興趣，在家常常邊看著MTV邊跳，雖然各種音樂給我不同的感覺，但是我還是選擇了Hip hop。

　　那時候，台灣還沒有很完整地引進這種音樂，唱片行也沒有做很清楚的分類，面對資訊很不發達又沒有電腦的世界，我只能看封面，只要是黑人的，我就買。就這樣，我進入了「黑人音樂」。

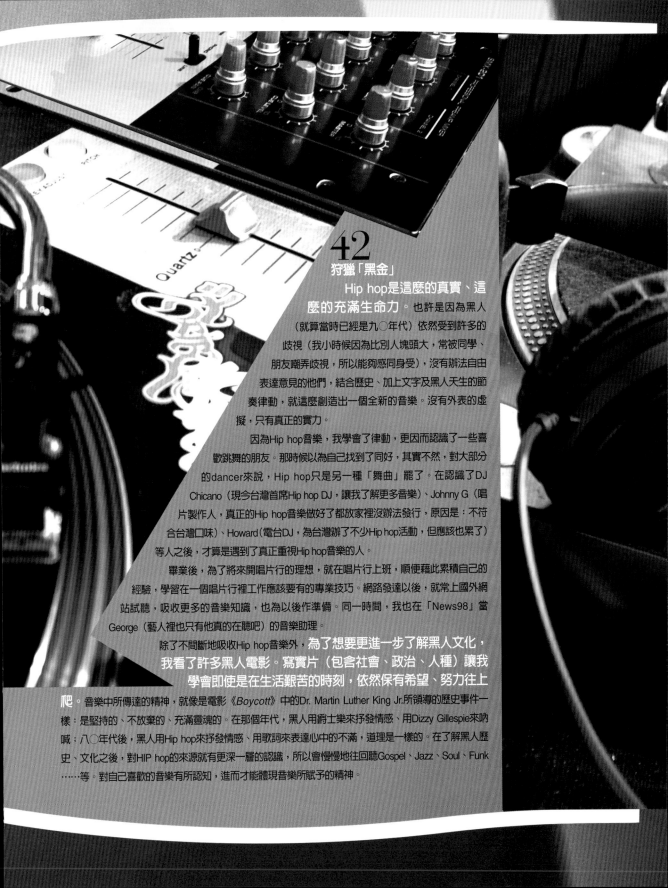

## 42

### 狩獵「黑金」

Hip hop是這麼的真實、這麼的充滿生命力。也許是因為黑人（就算當時已經是九○年代）依然受到許多的歧視（我小時候因為比別人塊頭大，常被同學、朋友嘲弄歧視，所以能夠感同身受），沒有辦法自由表達意見的他們，結合歷史、加上文字及黑人天生的節奏律動，就這麼創造出一個全新的音樂。沒有外表的虛擬，只有真正的實力。

因為Hip hop音樂，我學會了律動，更因而認識了一些喜歡跳舞的朋友。那時候以為自己找到了同好，其實不然，對大部分的dancer來說，Hip hop只是另一種「舞曲」罷了。在認識了DJ Chicano（現今台灣首席Hip hop DJ，讓我了解更多音樂）、Johnny G（唱片製作人，真正的Hip hop音樂做好了都放家裡沒辦法發行，原因是：不符合台灣口味）、Howard（電台DJ，為台灣辦了不少Hip hop活動，但應該也累了）等人之後，才算是遇到了真正重視Hip hop音樂的人。

畢業後，為了將來開唱片行的理想，就在唱片行上班，順便藉此累積自己的經驗，學習在一個唱片行裡工作應該要有的專業技巧。網路發達以後，就常上國外網站試聽，吸收更多的音樂知識，也為以後作準備。同一時間，我也在「News98」當George（藝人裡也只有他真的在聽吧）的音樂助理。

除了不間斷地吸收Hip hop音樂外，為了想要更進一步了解黑人文化，我看了許多黑人電影。寫實片（包含社會、政治、人種）讓我學會即使是在生活艱苦的時刻，依然保有希望、努力往上爬。音樂中所傳達的精神，就像是電影《Boycott》中的Dr. Martin Luther King Jr.所領導的歷史事件一樣：是堅持的、不放棄的、充滿靈魂的。在那個年代，黑人用爵士樂來抒發情感、用Dizzy Gillespie來吶喊；八○年代後，黑人用Hip hop來抒發情感、用歌詞來表達心中的不滿，道理是一樣的。在了解黑人歷史、文化之後，對HIP hop的來源就有更深一層的認識，所以會慢慢地往回聽Gospel、Jazz、Soul、Funk……等。對自己喜歡的音樂有所認知，進而才能體現音樂所賦予的精神。

# 43

## Hip hop四元素

現在，台灣「突然」掀起一陣Hip hop風潮，台灣特有的一窩蜂現象再次完整呈現。大家開始汲汲營營地想要認識Hip hop，或者我該說，想要趕上流行，因而出現了所謂的「四大元素」。是的，四大元素在國外的確是存在，但是它們存在的原因跟發展卻是大大的不同。在國外，是先有Hip hop音樂的產生、因為受到這種音樂的感動，才發展出不同的、具體化的形式來表達它。DJ用黑膠和唱盤來發揚Hip hop的音樂；Graffiti Artists（塗鴉噴畫藝術家）用文字和圖畫表達他們對Hip hop的熱愛與尊重；B-Boy（舞者）用舞蹈來傳達Hip hop音樂中的情感；MC（即饒舌歌手，Master of the Ceremonies或Move the Crowd）用Rap來唱出Hip hop的精神。

然而在台灣，卻是反其道而行。原本不聽Hip hop的人為了跟上流行而學當DJ，只為了刷刷刷（我壓根都想不透，不聽音樂的人憑啥當DJ啊？）；原本不聽Hip hop的畫家們，突然跑去學Graffiti，並說自己在玩Hip hop；原本不聽Hip hop音樂的dancer，突然教起年輕人什麼是Hip hop，並聲稱自己跳的是Hip hop；原本不會聽Hip hop的人，突然開始有興趣在很多人面前唱起饒舌，為的是想贏得觀眾的喝采。簡而言之，四大元素在台灣，只是徒具形式的空殼。

以台灣目前的狀況來說，大部分的學生是透過舞蹈社團而認識Hip hop。這也許是一個方法，但指導老師並不會教你Hip hop的歷史，也不會教你享受音樂及尊重音樂。除非老師或學生都無所謂，反正外表看來是就好，「聽」音樂也變成了「對」音樂（意思是沒有感受音樂，只為了看起來「酷」才學跳舞的招式）。到最後連「律動」也不過是變成一種招式，「聽（對）音樂跳舞」這句話也不過是舞蹈界的新口頭禪。這樣本末倒置的傳播，只會讓學生對Hip hop產生錯誤的認知，認為Hip hop是很簡單的文化，認為「Hip hop就是跳舞」。

# 44

## 如果Hip hop是嘻哈

對現在的年輕人，我建議你們坐下來好好的想一想，認真地去聽一些好音樂，讓自己去體驗音樂，並問自己：如果我現在腦中沒有「跳舞」，自己還會想聽Hip hop嗎？如果答案是肯定的，才可以說你真正喜歡Hip hop。

為什麼音樂會這麼重要，因為我相信：

對DJ來說，沒有了音樂，沒有對音樂的熱情，那麼唱盤與黑膠只是一種賺錢的工具、一種表演、一種噱頭罷了。

對Graffiti Artists來說，沒有了Hip hop音樂，Graffiti也不過是另外一種畫畫的方式而已。

對dancer來說，沒有了音樂，你也不過是在做國民健康操，請舞動你的靈魂，不要只是身體而已。

對MC來說，沒有了音樂，Rap只是一種另類的說話方式罷了。就像電影《*Brown Sugar*》中說的：「Rap, it's just a word.」

也許你會注意到，在文章裡我都是用「Hip hop」，而不是用媒體或大眾所熟知的「嘻哈」。「嘻哈」這兩個字對我來說，一點意義也沒有。這兩個字是中國音樂詞典史上最爛的翻譯，只翻譯了它的音，卻完全沒有呈現它的「義」。不是我故意吹毛求疵，而是在中文裡，字面上的意思很容易影響這個字本身具有的意義。而這樣的翻譯，讓大眾誤解了Hip hop的精神。很多不懂Hip hop的人把它解釋成：「嘻哈就是嘻嘻哈哈」；有些媒體甚至更離譜地把Hip hop拼成「Hip pop」。在台灣的外國人的耳中，「嘻哈」就是「Hipty hopty」，它代表的是沒有層次、很浮誇（以為唱幾句Yo、Yo、Yo就是Hip hop）的Hip hop。

最後我想說，並不要求誰一定要聽Hip hop，而是希望，既然你說你喜歡這個音樂，就該好好地去認識它，「多尊重一下你喜歡的東西」。不要買盜版、氾濫下載，最重要的是：不要燒片。不要想用理所當然的態度來做這些不勞而獲的事。如果買不起，就要讓自己買得起；如果賺不起，就不要打腫臉充胖子、只為了讓自己看起來很屌。Just like what DEAD PREZ said in the song called〈Hip hop〉：「I'm sick of that fake thug, R&B rap scenario, all day on the radio. Same scenes in the video, monotonous material.」

很多人會覺得我太堅持，那是因為對某些人來說，Hip hop只是從2000年才開始的。但是，對我來說，Hip hop已經是一輩子。

P.S.與台灣各種音樂類型愛好、推廣者共勉之，大家辛苦了。

# 45 愛情主題曲

**文—翁嘉銘（資深樂評人）**

　　我家不是有音樂氣氛的地方，隔壁小型的鐵工廠，後面是個電鍍廠，噪音一早響得像戰場。如果說有音樂的話，那是從野台戲裡來的，是由絃仔、鑼鼓與哭腔似的嗓子構成的。小時候，沒聽懂歌仔戲女伶們唱些什麼，只曉得背著我看戲的母親，總會跟著掉淚。

　　走入音樂世界，是那老舊的黑膠殼調幅收音機。由於小兒麻痺的關係，不能常常跟著玩伴到處戲耍，大多時光趴在桌上，聽小收音機裡傳的人聲和歌唱，度過寂寥的日子。依稀記得幾首台語歌，像〈苦戀歌〉、〈心酸酸〉、〈秋風夜雨〉，都是無盡淒苦的歌謠。有天，父親突然買了第一張唱片，尤雅的〈往事只能回味〉，天天聽個四五遍才罷休。父親騎車從學校載我回家的路上，在他背後就輕輕唱著：「時光一逝永不回，往事只能回味。憶童年時竹馬青梅，兩小無猜日夜相隨。」可那時不到八歲，懂什麼時光、懂什麼兩小無猜呢？

# 46
## 慘綠少年的愛情夢

感情的事，青春年代稍稍碰觸了。離開南部家鄉到台北讀五專，喜歡一位同班同學，不確定那是否叫愛，只覺得看見她，和她說話、一塊吃飯、一起做功課，會開心起來，心有了翅膀。學了幾個簡單的吉他和絃，省下飯錢買了把木吉他，從陶曉清的廣播節目《中西民歌》學了不少校園民歌，沒課時找她彈彈唱唱，〈恰似你的溫柔〉、〈給你呆呆〉、〈夜的海邊〉、〈神話〉等等。她或許不懂，歌都是我心聲，或許懂了，只是不願拆穿，免得惹彼此不高興，壞了好情誼，一切都在懵懂中度過。直到曉得她和某位男同學交好，才漸疏遠，卻沒忘了她。這是初戀吧！未可言明的慕戀，沉在心底發酵，情歌讓人寄託心中的遺憾。

後來加入學校的合唱團，有首合唱名曲，鍾梅音作詞、黃友棣作曲的〈遺忘〉，一個人走到路上悄悄唱起：「若我不能遺忘，這纖小軀體，又怎載得起如許沉重憂傷？人說愛情故事值得終身想念，但是我啊，只想把它遺忘。」帶著心碎的聲響，她的身影和笑聲，隨著歌浮現在眼前。像齊豫唱的〈答案〉：「天上的星星為何像人群一般的擁擠呢？地上的人們為何又像天上的星星一樣的疏遠？」

# 47
## 你的話我早知道了

我的愛是深潛的，如同幽谷中的清泉，等待有緣人探訪，一掬滿心的清純。想起古典小說《紅樓夢》第三十二回，寶玉和黛玉為「放不放心」而較證著的對話。寶玉向黛玉說：「好妹妹，你別哄我。果然不明白這話，不但我素日之心白用了，且連你素日待我之意也都辜負了。你皆因總是不放心的原故，才弄了一身病。但凡寬慰些，這病也不得一日重似一日。」林黛玉聽了，竟比自己肺腑中掏出來的還覺懇切，雖有萬句言語，滿心要說，只是半個字也不能吐。回身便要走。寶玉說：「好妹妹，且略站住，我說一句話再走。」林黛玉說：「有什麼可說的。你的話我早知道了！」我想，我也是等著那個「有什麼可說的。你的話我早知道了」的人出現，遇見接近的，我也只是「萬句言語，滿心要說，只是半個字也不能吐」！

## 48
### 把悲傷的歌留給自己

情味蘊藉、詩意盎然的情歌，總能讓我回味再三。李泰祥和齊豫合作的作品，最教我動容。尤其是向陽的詩譜成的〈菊嘆〉，每當心悽悽時，不覺然唱著：「所有等待，只為金線菊；微笑著在寒夜裡徐徐綻放；像林中的落葉輕輕，飄下；那種招呼，美如水聲；又微帶些風的怨嘆。」那飄然飛往異國的心愛女子，可知在我未表白前，越洋電話那端興奮說著她的異鄉戀時，我的心也有菊的嘆息，以及落葉輕輕飄下。

好長的時間，只是以想像度過對愛欲的渴盼。羅大佑的〈戀曲1980〉、〈愛的箴言〉、〈穿過妳的黑髮的我的手〉，似乎完成了我浪漫的想像。如同李宗盛的名曲〈生命中的精靈〉所唱的：「關於愛情的路，我們都曾經走過；關於愛情的歌，我們已聽得太多；關於我們的事，他們統統都猜錯；關於心中的話，心中的話，只對你一個人說。」而關於我的愛，歌都幫我完成了；歌，「知道我所有的心情，將我從夢中叫醒；再一次再一次給我開放的心靈。」

## 49
### 故事是這樣結束的

這世上一個人活著，總教人覺得太過異類吧！我的哥兒們不擔心我的事業，老勸我該好好談場戀愛，而戀愛豈是要談就能談的呢？歌中的愛總是苦多甜少，但人們偏偏前仆後繼、義無反顧！我想著，我該如凡常男女那般，為愛投入那無底深淵嗎？我承認我害怕，又被一股愛戀拉扯著，後退無路、前進不得！偶爾對人有了好感，僅僅存放在心底，釀出一罈美酒自飲，而醉夢裡，耳畔有陳昇以口琴獨奏清唱的〈把悲傷留給自己〉，感傷中，和歌入眠。

有那麼一次終於提起勇氣，向那明眸麗人說了心底事，在幾番魚雁往返和相約聚會後，瀕臨絕望時，依然堅挺著意志，為愛沉淪。羅紘武唱的〈堅固柔情〉支撐著我，向不可能的夢飛去，傻氣地討好，為她解煩悶，不惜付出一切。「曾經雨滑落，濕透我襟；曾讓離去的背影，撕裂我心；而現在我可以感覺到，遠遠的妳，已越來越近，已越來越近；喚回我曾經擁有的柔情，請將它納入妳心，這是我最堅固的柔情。」幾近信仰似地，我確切相信人心非草木，純真奉獻的真愛，是可以感動人的！愛會讓麗人接受，而得以幸福。天真的我，如此幻想著。

有天她到車站接我，坐上她的小綿羊機車，環抱她的腰，她沒說話，但我可以感受到她的身體，有聲音強烈地拒絕著我的親密，隱約滿街喊叫著：「不要！不要！不要！」她沉默。但我都懂了！故事是這樣結束的。

# 50
## 我的愛情主題曲

　　愛在沉寂中自怨自艾，甚至討厭情歌。氾濫的情歌曾被我批判得無一是處，是一種極端擺向另一極端。台灣歌壇題材太狹隘，忽略人生現實，過度鋪陳戀歌，也是事實。當我年過三十時，更能以一種過來人的清醒，看透大量流行情歌，多數是市場需求下，情事的敷衍、字辭拼湊的產物，而非真情的流淌。這是我的理性思維、客觀觀察所得。但陳昇的〈恨情歌〉更接近我的意識底層的湧動：「於是我叫我自己恨情歌，假裝我不在乎，或者我不再去討你歡心，我喜歡這樣的自己；於是我叫我自己恨情歌，假裝我不在乎，也許你從來都沒說過，是我想得太多。」

　　到了某一刻卻發覺，對情歌的厭棄是多麼孩子氣。有日，經過一家百貨公司，正播著一首情歌，不禁大受感動，張洪量寫的、莫文蔚唱的〈愛情〉，旋律、配器、編曲都很簡單，莫文蔚歌聲一出來竟如此動人：「若不是因為愛著你，怎麼會夜深還沒睡意；每個念頭都關於你，我想你，想你，好想你；若不是因為愛著你，怎會有不安的情緒；每個莫名的日子裡，我想你，想你，好想你。」可以是首芭樂歌，很俗、很直接又很好聽！而愛情不就這樣嗎？瞬間懂得孔夫子說「詩三百」以「思無邪」來詮釋的深意。伍佰有一首台語歌叫〈飛在風中的小雨〉，他輕柔深情唱著：「誓言只是談愛的話，不管妳相信或無，這代表我愛妳；愛情總是甜甜蜜蜜，很多很傻的代誌，攏發生在熱戀的時。」也差堪比擬。

　　一個國家的集體意識，大量向國族大愛傾斜，泛政治的對立過於嚴重時，此類無邪小我的情愛，反倒教人特別感到窩心、真切。於是我又戀愛了！收拾起殘障者的自我卑憐，向慕戀的女子大膽地敞開心門。那是她回國第五天的清晨吧！把我從睡夢中喚醒，從此給我甜美又酸楚的愛情日子。她躺在我床上時，我唱著〈愛如潮水〉；載她回家的路上，我唱著王菲的〈棋子〉；陪她走在淡水老街時，輕輕哼著陳珊妮寫的〈應該〉，一時覺得自己是「情歌點唱機」。無比庸俗、無比甜膩，我甘願！

# 51
## 往事只能回味

　　有一天，她離開了我。清楚記得她離去前幾天，在我家床畔，我抱著她，聞她毛衣的味道。如今想來，彷彿聽到小時候的〈往事只能回味〉。毛衣味道是情歌的味道，在失去時變成一種固體，黏著在記憶中，成了心酸又揮之不去的氣息，僅供憑弔！想起她時，放著電影原聲樂《少年吔，安啦》中，侯孝賢唱的〈夢中人〉，以往覺得尾聲侯導那句嘶吼的「我愛你」，是多麼灑狗血！但這時我顫抖著，跟著吼唱且淚流不止！

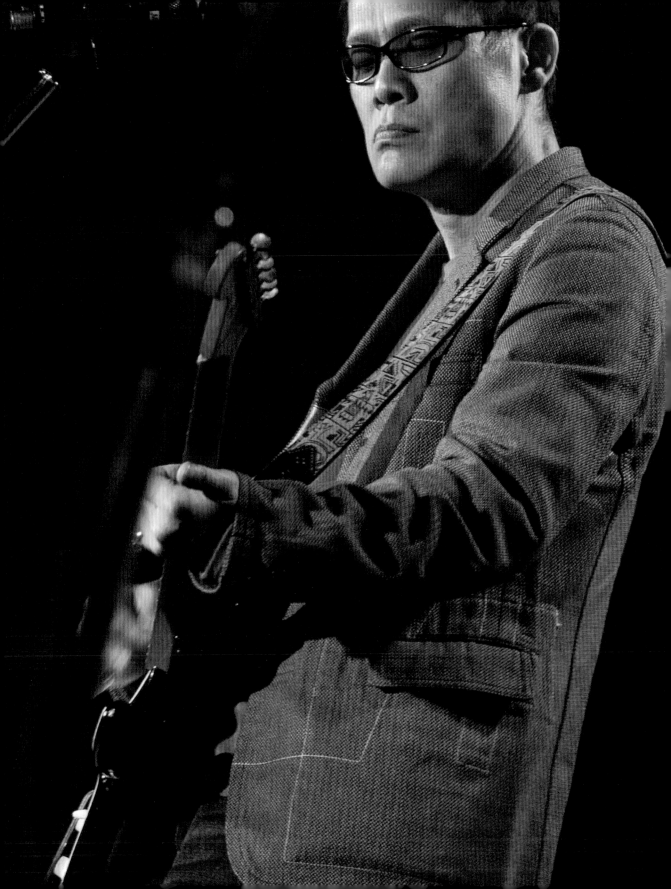

# 羅大佑

## 歌是語言的花朵

**將來的墓誌銘，你希望怎麼寫你自己？**

這個問題我想過，應該很簡單，「這是一個以旋律表達生命的人」，類似這樣。旋律對我來講是最重要、最不能放棄的。以我的優先次序來講，應該是寫曲子，接著是做詞，再來是做製作人、彈奏、編曲，最後一個才是唱。我覺得中國人比較喜歡旋律，旋律是固定的東西。

**回顧你的音樂之旅，你對旋律的感覺有什麼階段性的轉變？**

最早是小學四、五年級時聽西洋歌曲，雖不懂英文，但是可以感覺它的旋律。後來因外祖母的關係聽陳達的音樂，有了一些哭調仔的東西。之後學鋼琴，又摸索到一些和絃的元素，融成一個自己可以彈唱的東西。再後來學曲子是覺得自己必須要有自己的音樂，不能老是唱人家的。這個過程大概是從十七歲摸索到二十三歲，以後才比較知道寫曲子是什麼回事。

《童年》是我很重要的一首歌。那歌詞搞了我五年。那五年時間後來我才發現其實是在找一個把歌詞變成像講話一樣的可以講出來的東西。「池塘邊的榕樹下，知了在聲聲叫著夏天⋯⋯」，像是conversation。中文的歌詞要唱出來就讓人知道你在唱什麼。

比較大的變化是到了香港，寫了〈海上花〉之後，整個曲風回到中國式的，變成五音音階，都是sol la do re mi，也就是鋼琴上的五個黑鍵。五音音階就是Pentatonic Scale，一直是中國聲音中最重要的東西。人很奇怪，總要離開自己家鄉以後，才會把家鄉的養分找出來。

最近《美麗島》這張唱片，我回到早期陳達台語民歌式的哭調。哭調是線性的，有很多轉音，是很語言性的東西，有點像京劇之中，把語言誇張變成音樂，再加上比較複雜的編曲，這大概會是我以後滿重要的風格。

我覺得一個民族得有它的聲音，我們總不能一直被老外的Blues、Jazz拖著走。西方的音樂我估計已經走到一個差不多的地步，我做過一些音樂調查，中國有五十五個少數民族，每個民族都有它的語言，每個語言都有它獨特的音調。從這裡面要找出音樂的遺產，資源太豐富了。

採訪整理─藍嘉俊　攝影─蔡志揚

## 53

### 語言和音樂的關聯是什麼？

　　不同民族文化的語言結構和談話的語氣是不一樣的。像拉丁文會分陰性和陽性，中文沒有這種東西，中文是象形、指事、形聲、會意、轉注、假借。我做音樂用到的是形聲的部分，例如「水」，唸起來彷彿就可聽到水聲，它有什麼聲音應該會應用到這個字本身的特性。象形文字也是全世界獨一無二的語言模式。我一直認為，歌是語言的花朵，你講什麼話，就會有什麼歌出來。假如說我們的民族發展到二十一世紀還能繼續蓬勃，應該在語言裡可以找到大量的音樂資訊，我堅信歌跟語言有絕對的關係。

### 你的情歌影響了整個世代的人，像〈戀曲1980〉、〈戀曲1990〉，當年幾乎是「有井水處皆有柳詞」，你寫情歌有沒有什麼轉變？

　　有啊。大學時候寫情歌，多清純啊。進了社會，比較複雜一點。後來到紐約、香港，發現這個世界又更複雜一點。經過的愛情多了，多了以後就沒有那麼慘。我相信一個男人一輩子都會需要女人的，所以愛情會一路下去。從小時候青梅竹馬，到兩個人在一起，結婚，幾十年，後來覺得boring，可能分居，一直是好朋友……同樣兩個人，感覺一路在變。情歌也會一直下去。

　　我倒是對現在年輕人寫的情歌比較有興趣。現在Gay滿多的，很容易從他身上發覺一些很微妙的感情，愛情被細分了。我們那個年代失戀就很慘烈地失戀，現在則會有一種哀怨在裡面，失戀可能是他要去戀愛的一個目的。

### 54　除了情歌之外，你另一類型的歌當然就是在釋放社會脈動的能量，這是怎麼進行的？

　　很多人說我的歌很憤怒，像《之乎者也》、《愛人同志》專輯裡都有很兇很兇的歌。但它其實不是壞事。當我們有不滿或挫敗感，而對社會有敵意時，甚至會產生一些攻擊的行為。但如果有歌唱出來，壓抑的情緒就可以得到抒發，對社會的仇恨會減少。寫這些憤怒或批判性的歌，我一直是有意識的，它不能是damage，不能對社會有實質的傷害性。我覺得不對的東西才要寫，因此，不會做出比自己不滿的對象更爛的事情，出發點一定是好的，當它是出自於正面性感情的時候，就有彌補的效用。

　　我後來覺得卡拉OK對整個華語世界也功不可沒。因為中國人都比較害羞，最早卡拉OK出來的時候，要你唱歌會不好意思，到後來會搶麥克風。在音樂上開始善於表達以後，在意見上才敢表達。從音樂的意見，變成想法上的意見，再到社會上的意見，我覺得這對我們的民族性還滿有幫助的。

### 你對政治與社會的批判毫不手軟，面對這些壓力，二十年來有何不同？

　　沒有比較多或比較少，一直都是這樣。如果我的工作是寫歌的話，我一定要有比一般人承受更多壓力的能力。一個人憑什麼能在演唱會上演唱？憑什麼要別人掏錢來聽？一定是你要have something，可以表達其他人想講卻沒辦法講或不方便講的事情。所以你要自己給自己壓力，如此才能訓練自己身上的肌肉，這是別人訓練不來的。這樣才有一些音樂創作的東西能出來。

## 55

### 如何培養對音樂感受的能力？

我一定要在生活中保持更高的靈敏度，全身都能感受到足夠的情緒，並且把這些情緒化為旋律、編曲與歌詞，結合成一首歌來，最後讓大家聽得到。這其實是一個滿大的工程。這與個性、觀察都有關係。像我在香港，有一天從朋友家下樓，看到一個路名的牌子寫著「皇后大道東」，嚇了一跳。「皇后」不是我們的概念，我們是總統、領袖、主義。「大道」也不是。何況後面還加了一個「東」。再走下去，還發現有一個「皇后大道中」，這又嚇了一跳。這樣就刺激我寫了那首歌。做音樂，努力是必要的，也要敏感。最重要的，當然還是要對「音」敏感。如果對音調不夠敏感的話，你是很難去寫歌詞的，高低抑揚頓挫一定要在那個位置。

### 怎麼面對創作上的瓶頸？

我一直在瓶頸當中。我一直認為自己下一首歌可能寫不出來了。如果我要靠寫歌來維生的話，我一定就要面對這樣的問題──寫不出來也要寫出來。如果寫得很爛，那就out，沒有藉口。如果真能幹這行就幹這行，不能就out，回去幹醫生。最後是否終究把它寫出來了，我也不確定。但是，我一首歌一定聽了幾百遍，確定它的力量應該是在的，聽了後會起一點雞皮疙瘩，它才會出去。不感動自己，就不能感動別人。

## 56

### 你在不同的城市待過，這些城市分別提供了什麼樣的創作靈感？這些華人樂迷主要的差別在哪裡？透露什麼意義？

這些華人的城市，有著共同的語言，容易溝通。大陸的共產主義、台灣的三民主義、香港的資本主義，在不同制度下產生了不同的文化，但在相同的基礎上做溝通，經過交流後，就可以擦撞出新的火花出來。如大陸那邊有五十五個少數民族，他們的音樂在經過百年、千年之後，一定有些是可以像唱卡拉OK一樣，可以被share出來的，可以共生的。

華人城市中，新加坡的歌迷最客氣，因為宗教的緊張關係，所以他們會三、四種語言，溝通時會很小心，以避免造成誤解。香港最有制度。像梅艷芳、張國榮的演唱會可以連續舉辦三、四十場，它是全世界最大的公司，有共同的價值標準。台北則接受了原住民、漢人、日本和美國的音樂，文化最多元。北京因為有聽京劇的傳統，最兇悍，好的時候一齊喊好，唱不好時就直接噓你下來。不同的土壤一定就會寫出不同的東西。如在台北寫出〈鹿港小鎮〉，在香港寫出〈東方之珠〉，在北京寫出〈首都〉。歌曲的創作，與每個地方的文化與地理環境、相互溝通的方式一定都有關係。

這些市場看似分眾，其實是有好處的。我們可以學習香港的制度，它可以把歌曲、電影、電視結合起來，傳遞到有華人的城市。從不同中學習，每個地方都有它的優點，好在語言都是一樣的。當同文同種開始產生力量，就是這個民族開始茁壯之時。美國就是這樣長大、開始的。

**你說過你是「無可救藥的樂觀主義者」,所以你相信音樂環境會越來越好?**

雖然現在音樂市場不好,科技帶來了負面的結果,但我對整個華人音樂市場非常樂觀,因為他們有著相同的語言,這些人都要尋找自己的認同與歸屬。

科技讓一切都統一化了。以前一張唱片十首歌,唱片的封面設計對我們多重要啊,它用視覺來告訴你裡面要表達什麼。現在用 iPod聽,這些東西都沒有了,裡面放著一萬首歌,光找歌就找個半天。我不認為 iPod是未來音樂的答案,因為音樂本身已經變成一種 information。但答案是什麼我也不知道,重點是,如果音樂還有需求的話,表示這個職業我們還做得下去。如果變成可有可無,或被什麼更開心的東西取代了,那音樂就完蛋了。

**為何隔了十年這麼久的時間才出專輯?**

這段時間,我在尋找自己的人生。當我生活過得不夠扎實,不知道自己要往哪裡走的時候,我就寫不出音樂。這也和過去十年大環境發生了很多事情有關,從96年中共飛彈演習開始,香港回歸、我父親逝世、921地震、911、SARS到伊拉克戰爭,幾乎年年都發生大事。今年(2004)我覺得是可以下句號的時候了。因為經過那麼多變化,我們都活過來了,我們算是很lucky的。

從發表第一首歌到現在已經三十年,你也到了要被人「致敬」的地步了,從某種角度來說,或許和現在的年輕人也有了距離,你如何看待這樣的距離?

我現在寫的歌,一定是寫給和我一起成長過來的朋友聽的。我沒辦法像周杰倫一樣寫給十六、十七歲的年輕人聽。我必須be honest to myself,我現在的穿著已經和他們不一樣了,手機和他們不同、也很少用e-mail。我的生活型態是和他們不一樣的,必須承認這個事實,走我自己的路。剛說過的那些民歌可能是我最大的資產,因為年輕人不會去嘗試、喜歡那樣的東西。「你們這些人有沒有搞錯,那已經是一千年、兩千年的東西,怎麼還在搞?」但對我來說,把一個根抓到最重要。有了根以後,什麼東西都不用怕。就好像當你有樂器基礎的時候,就不怕沒有音樂可以演奏、表達你的情緒。

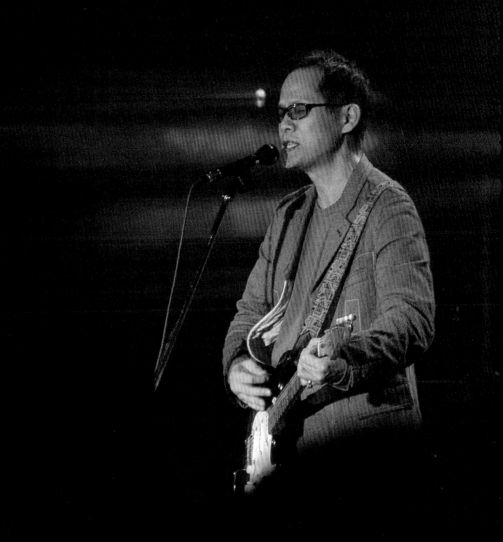

**對於年輕的音樂創作者，你有什麼建議？**

也許你會說我倚老賣老，但我反對全球化，我覺得音樂還是要回到自己的根身上。全球化是個陰謀，具有強大的國力的人才會提倡這些東西。

59

崔健

無歌便是恨

**60** 十幾年前，你的《一無所有》專輯到台灣的時候，許多台灣的樂迷都非常喜歡。你如何看待自己的音樂能超越地域和生活環境的隔膜，獲得這樣的共鳴？

我們所接受的音樂都是外來的，那種感動和震撼都是徹頭徹尾的，甚至我們都忽視掉他們到底是從哪來的。恰恰相反，如果你能夠說出來是什麼原因的話，實際上你就隱隱約約的走向解釋音樂了，音樂不是解釋用的，音樂只是感受用的，如果硬要解釋就彆扭了。

我接到一些台灣歌迷來信。我看到歌迷與歌者之間的關係，以及大陸文化和台灣文化同根相連的親情關係。還有很重要的原因就是，台灣接受到我的音樂的時候，正是大陸局勢動盪的時候，他們多少有一種情緒，是來自音樂以外的。

**音樂對你的意義？**

除了文字上的教育來自學校，此外所有的教育都是從音樂來的。我的訓練、想像力的開發、理解生命意義或者說是觀察自己，都是在音樂環境下完成的。

因為我爸爸是作音樂的，所以我小時候有一個印象是，全世界的人都在作音樂。當我第一次和我爸爸作二重奏的時候，音樂給我帶來的快感，就像起雞皮疙瘩的那種快樂，這種感受給我對音樂的一種啓蒙，完了以後逐漸逐漸的發現音樂不光是這樣，還有更深刻的東西，還有更多東西需要你不斷的去塡補，有力量有痛苦有愛有抗爭，音樂裡都有，就是看你發現不發現。

**採訪整理─徐淑卿　攝影─陳政**

**印象中音樂最讓你感動的一個場景？**

太多了，你強調一個，好像就是對其他的忽視，太殘酷了。我真的不願意忽視所有的細節。你可以說出任何一種音樂，它對我都有一種震撼。像我們小時候最早聽史特勞斯，給你一種身體上舞蹈的快感，其實跟現在聽搖滾一樣，有一種勁。第一次聽到鄧麗君唱的時候也是一樣，我們長期聽革命歌曲，非個人化的那種音樂、政治音樂，突然感覺原來人可以這樣唱歌，表達自己的心聲，當然那時候我們也會產生逆反心理，他們越說這是資產階級的靡靡之音，我們越會去聽到一些東西，尋求到一些東西。

# 61

還有第一次聽搖滾樂就感覺到一種力量，這種力量首先是從聲響上帶來的力量。那種聲音那種節奏，確實給我們第一個印象，但是逐漸你會發現，那種力量是內心來的力量。後來我還聽過Prince的《*Purple Rain*》專輯，又是一種震撼，原來可以用音樂表達這麼深的傷感，和那麼誠懇的一種對愛對情的渴望，釋放出用任何方式都難以表達的激情。這是任何文學、任何電影表達不出來的，當你用自己的嗓子去唱的時候，那種快感，我覺得這真是人生的一種享受，特別是我模仿他唱某些歌，類似他那種情緒的時候，加上我後來自己又開始創作作品，就那一個嗓子，就這一聲演唱，就能夠把我所有的不平衡都調整得非常平衡，我又能像小孩那樣去玩、那樣去笑了。這就是你在保證平衡的時候，才能保證的一種生活態度。

這種音樂可以不斷的給你帶來這樣的動力，生活不斷的有動盪，生活不斷的有痛苦，當你一旦通過音樂找到另外一個極端的時候，你才發現生活很平和、很穩定。

# 62

**不同的音樂，可以讓人感覺平和的那種力量，它共同的本質是什麼？**

如果有的話那就是愛了，無歌便是恨、無歌便是惡。人類最重要的一個創作，區別於外星人最重要的一個特徵，就是人類能聽音樂、作音樂，你能夠通過音樂這種感受，去得到一種……（沉吟），就是因為它是音樂，你不可言傳，可以言傳的，就不是音樂了。所以我沒法用語言說出來，我說得再多，也許還不如你聽我唱一個小節的聲音，因為這種快感是任何文字也代替不了的。

**如果你沒有走上音樂這條路，你可以想像你會成為怎樣的人嗎？**

我現在可以想像如果我不作音樂我可以去作其他的。比如說我最近發現我對電影感興趣、對建築感興趣、對任何創造性的東西感興趣，我最不會搞的、最討厭搞的就是搞人際關係。

**音樂和社會，以及創作者和聽眾的關係是什麼？**

最重要的東西是他自己怎麼樣舒服。其次百分之五十一以後，甚至更少，才是要給聽眾什麼樣的東西。我曾接受一個台灣記者的訪問，他問我決定什麼時候退休，不作音樂了？我說我從來沒有想到這個問題，我為什麼要想這個問題？然後我突然明白了，他沒有認為作音樂是一種享受，沒有認為作音樂就像吃飯一樣。誰也不會說，你什麼時候不吃飯了？你再也不接觸藝術了？事實上藝術和人就是這樣，它不是體育運動，玩音樂的不是運動員，不是一個明星歌星，音樂就是你生命的一部分，你不作你不高興，你作了你才高興。

# 63

你和聽眾之間的溝通，他們是先理解了你的詞，還是先理解你的音樂？

沒有音樂的話，大家都沒有意義了。如果沒有音樂的話，這個鑰匙打不開，你沒法進這個門，你不可能知道屋子裡有什麼。電影和音樂不一樣，電影是一次性消費，音樂是重複性的，如果你想要接受一個音樂的內涵的話，你不聽三遍以上，你等於沒聽，你是不可能聽懂的，所以大家所說的內容，都是因為他聽三遍以上才找到，他還願意聽，所以他能夠發現音樂和他某一個感官溝通起來了，所以他還要聽第三遍第四遍。所以好聽的音樂我們聽一百遍都可以，因為聽一百遍的過程已經不是音樂創作的部分了，剩餘的部分是我們自己的再創作。

**有些聽眾可能眷戀的是過去聽到的一些歌，所以永遠都喜歡你的〈一無所有〉，對於你的新嘗試就覺得不能接受了，像你後來大量採用說唱，節奏越來越強化等，你是怎麼樣去面對這樣的問題？**

我一般來說都會覺得很遺憾，他們為什麼不去聽我新的東西，你老是聽一種音樂你不煩嗎？有新的風格應該是爽的一個感覺，一個新鮮的感覺，就像兩口子不能成天到晚只談情說愛，什麼都不幹一樣，所以你總要有新鮮東西。

對於觀眾一直喜歡自己過去的創作，我認為創作者從一開始就把比重放在自己身上就行了。我曾回答過很多次這樣的問題：「你作音樂是為了觀眾，還是為了你自己？」我一直在說，我是為了我自己，百分之五十一以上是為了我自己。我對熱愛我音樂的人，或是對我表示關注的人有一種尊重，所以我必須考慮他們，但這是在考慮我自己以後。我寧可讓一百個人完全認識我，比一萬個人只認識我一點，或只認識我的過去，我寧可做這樣的交換，我只讓這一百個人完全認識我。

你說在製作音樂時，逐漸走向家庭製作，這方面是否可以多談一些？

家庭製作是主流的音樂製作方式，現在全世界都在搞家庭製作，大的錄音棚全空著，就是因為人們越來越多的控制自己創作音樂的方式和時間，越來越有那個商業的壓力，所以盡可能在家裡做。而且現在整個產業在轉向小型化，就像電腦出來以後人們都不用筆了，人換「筆」了。我覺得現在很多音樂表現方式就好像是在換「琴」，甚至是連劇場，都在更換，人們用最簡單的方式，更個人創作的方法，達到像過去的群體創作，就跟搖滾樂帶來的革命，是讓人們聽四個人唱歌，不是聽一百個人奏交響樂一樣。

**你曾提到搖滾目前只形成一種現象，而沒有形成一種文化，原因是什麼呢？**

它沒有商業基礎，沒有俱樂部啊！人們看了幾場演出？而且能夠買票進去看演出的又有多少人？所以不是一個文化，甚至不是一種行業。

中國的搖滾樂不能說不像表面的那樣蓬勃，應該說沒有媒體炒作的那樣蓬勃。媒體一直在炒作中國的搖滾音樂，但它只是對搖滾樂關注而已，它並沒有真正進入搖滾音樂的文化。可能中國、香港、台灣實際上都一樣的，媒體或是社會對搖滾樂還沒有真正的興趣，只是因為它是外來的東西，大家感興趣。有的時候，它類似一種民上的聲音、類似一種反體制的聲音、類似有點嚴肅的感覺，大家會對它進行關注，實際上亞洲根本沒有這種東西，只是一種時髦而已。

我覺得搖滾樂的成功不應該成為一種方向，這是很無聊的，我也很討厭把搖滾樂使命化。搖滾樂的存在就應該讓它自由的發展。對我來說，最重要的不是「搖滾」這兩個字，而是自由創作，如果我能自由創作我就感謝了，感謝主或是感謝我的命運，我能夠永遠的自由創作音樂，而且有觀眾支持我。我才不會考慮是不是搖滾音樂，這東西太不重要了。

## 自由創作最大的阻礙在哪裡？

就是不自由。很多人認為自由創作的音樂是一種西方的概念，好像是一種模式。特別是一些音樂知識分子，特別討厭的咬文嚼字的去給音樂、給自由下很多的概念。所以他們對中國本土的環境甚至是很軟弱的，他們根本沒有解決問題的能力。音樂是表達你的感情，你人活著才有感情，你活在什麼地方才能給你感情，你連關注自己環境的能力都沒有，光是看西方的東西說你懂音樂，這種人很討厭。所以我對不關注自己文化、不進入自己生活文化而談論音樂的這種人，我幾乎不跟他們談論音樂的。這種人在我眼裡，他不懂音樂，只懂音樂的技術。

**這幾年你為什麼要推行「眞唱運動」，反對電視台對嘴的假唱？**

「眞唱運動」根本不是針對歌手，而是針對整個行業的幕後，非專業人員進入專業行業排除專業人員。這太可怕了，你會唱歌你要求唱歌，下次不請你了，只請聽我話的或者是跟我關係好的、給我錢的人，我讓他上節目，我讓他成功，是這麼一個運作的群體，而電視音樂節目播出的音響師，居然不知道是單聲道的還是立體聲的。電視的音樂觀眾也是觀眾，電視的音樂觀眾是愚昧的對象嗎？我愛怎麼騙他們就怎麼騙他們？這就是「眞唱運動」的意義，你一定要對得起你的電視觀眾。電視的觀眾更重要，成千上萬甚至上億的人在看一場音樂會，你不用專業的人員去做你用誰？難道說你沒錢嗎？你有那麼多的廣告贊助。就是一幫既得利益者，把音樂視為賺錢的工具。

**從〈一無所有〉到現在，你覺得「崔健」這樣一個人，最痛苦的地方是什麼？**

人痛苦都會有，痛苦嚴格來講是你失去平衡的時候，當你有很重的一面時，自然就會知道另外一面需要加重什麼東西，才能擺平。我覺得是這麼一個過程，所以這個痛苦是變動的，不是一成不變的，它是運動中的。對我來說現在最大的痛苦，有些是在隱私部分，隱私也是很重要的一個生活組成部分，如果要我三言兩語說出我的痛苦，我覺得我在褻瀆它，我在不尊重我的痛苦，我在不尊重我的平衡能力。

**你覺得你跟音樂的關係，早期和現在有什麼變化？**

嚴格來講，與其說變化不如說是發展。因為變化，很多人會想是背叛了過去，但是任何的發展是不用背叛過去的，它是一個脈絡的，這種發展肯定是越來越豐富，我不可能放棄承認我過去的作品，這是不可能的。最起碼從〈一無所有〉之後，我沒有任何東西願意放棄，之前有些東西我可能不願意說那是我的作品，因為那可能不是我的歌詞，是別人寫的歌詞我寫的曲子。

**你曾經提到，創作時是先有曲再有詞的，為什麼會是這樣的順序？**

可能是因為先有曲子的感覺比較舒服，即興創作不受控制，完了就填詞，填詞是很吃力的一件事，一個字一個字的找，別人喜歡我的詞，可能是因為喜歡這種理性創作的過程。寫音樂不應該太理性，應該感性一點。

**記得是蘇童說過，對創作者來說，成功是最大的陷阱，因為你要突破過去是非常困難的，你的感覺是怎樣？**

用我的話來解釋就是，每一次作品的淋漓盡致，都是反對積累，等於都是失去積累的過程，因為你淋漓盡致了，你就沒有積累了。很多人後來的作品不一定能超越第一個作品，因為第一個作品是長期的積累，第一個作品做完後你需要再積累的話，需要一段時間，然後再淋漓盡致。淋漓盡致和積累就有這個矛盾。

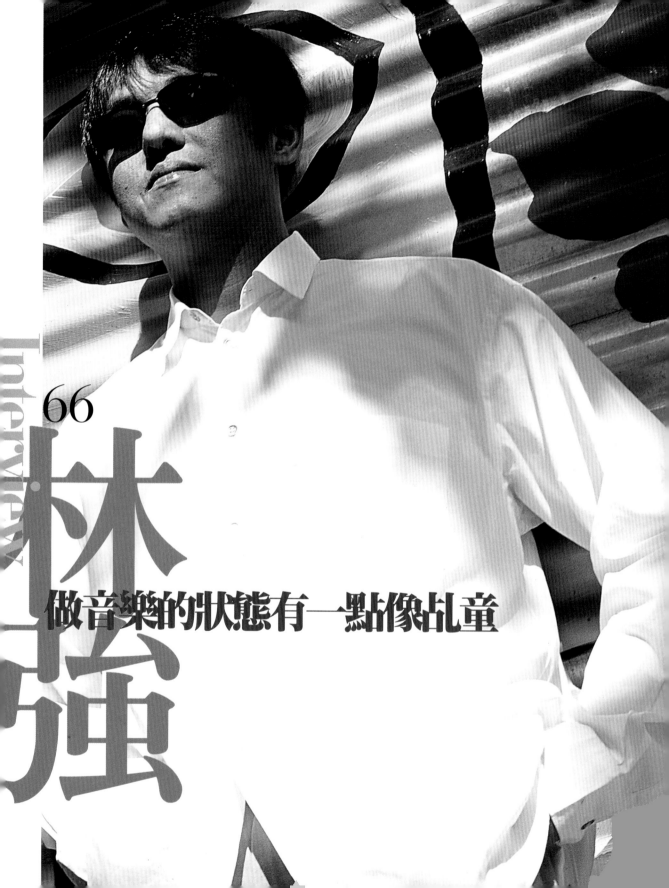

66

林強

做音樂的狀態有一點像乩童

# 67

**從什麼時候開始熱愛音樂？**

我從小就是好動、坐不住，看書看五分鐘就會睡著。爸媽也不是知識分子，教育觀念就是只要不做壞事，不去偷不去搶，要做什麼都可以。所以我小時候很自由，沒壓力，也沒有想要做大事業。

我爸爸很愛唱歌，得過很多參加歌唱比賽的獎狀，因為他受過幾年日本教育，常教我們唱日本童謠。一直到國中時，我才真正喜歡唱歌，聽很多校園民歌，像〈微風往事〉、〈木棉道〉、〈廟會〉等等，老師在上課，我就偷拿歌本在桌底下唱，在心裡面唱。後來因為姊姊很新潮，帶我去跳Disco，那時才開始接觸西洋音樂。去逛西洋音樂唱片行，因為我完全不懂，就挑唱片封面，喜歡的封面我才買。到現在為止我還保留這樣的習慣。

唸高中後有些同學也聽西洋音樂，就開始交流，找到好唱片就會騎摩托車到同學家，「哇！這一張讚！」放來一起聽。雖然完全不懂，卻進入一個新的領域，認識了一些經典的團，像Pink Floyd、齊柏林飛船、Eagles、Yes等等。聽了覺得，哇！好有感覺喔！幾乎每一張都很震撼很感動，哇！編曲怎麼這樣編，哇！吉他怎麼這樣彈！每一張都給我很多在音樂上的surprise。

後來就和朋友們一起組了個團。我自己住在自家豬腳店地下室的倉庫，牆壁上都貼滿了唱片。我們的樂器就擺在地下室，有空就敲敲打打。當時除了幹這個事情也不曉得要幹什麼。沒做音樂，可能就每天和在彈子房、打電動，一直看漫畫。

**有哪些人、事、歌，影響過你的生命與音樂創作？**

有一大部分是侯孝賢。電影上的創作跟音樂其實沒有太多關聯，但我跟他相處時就會聽他講一些在創作上的想法和觀念。舉例來說，他說：「人世間所有的人都很一般，但當你用鏡頭去凝視這個平凡人的時候，有趣的故事就會產生。所以每天的每一件事只是看你要不要去注意它而已。」常聽他講這些，在創作上就有些啟發。侯孝賢對我來講是滿重要的一個人，他的為人處事也影響我，是我滿敬重的前輩。

李宗盛、羅大佑、黃舒駿、張雨生，或是死去的蔡藍欽，只要我聽過他的歌曾感動的，也都潛在地影響我。

採訪整理—蔡佳珊　　攝影—賀新麗

## 從〈向前走〉到現在的電音創作，轉變的關鍵是什麼？

去英國做《娛樂世界》的旅程有著關鍵性的意義。我去錄音時，他們在破舊工廠蓋了一個錄音室。他們的器材多爛啊，我們隨便一個錄音室器材都比他們好，可是他們用那些器材就用到淋漓盡致，每一台都老老舊舊，但是他們用得多熟悉。

回來之後，我就知道做音樂根本不在昂貴的器材，而是做音樂的那個人如何善用那些器材。現在年輕人說一定要買到什麼樣的器材才要做音樂，根本不用啊，用很簡陋的器材就能做音樂了，為什麼要等到你有錢才能做音樂。

我現在做的歌已經不以唱為目的，我自己就是不愛唱的人。以前好愛唱喔，可能是當過歌手的關係。我當歌手的階段，人生是不開心的，一點都不開心。你變一個公眾人物了，走在外面大家都認識，很不自在，出去就一直有人找你簽名。去吃個飯，老闆喜歡你就放〈向前走〉，「喔……啥咪攏嘸驚……」他是熱情，但是我根本吃不下去。

做《娛樂世界》時，我就不想上媒體、上通告，想來試試看做一張純音樂的專輯，在台灣到底接受能力會怎樣，結果慘遭滑鐵盧。

## 你怎麼看當時你的音樂影響那麼多聽眾的狀況？

其實那有一部分是虛幻的。你經由音樂這個媒介，進入唱片這個工業，經過企畫、宣傳，經過媒體運作，而讓很多人聽到這首歌。其實我自己覺得我並沒有這麼厲害，有很大一部分的不真實，好假喔，我明明不是超人，可是經過包裝後我就是超人了，每天我就要穿超人外衣來給你們看我是超人，要不然你們都不相信。其實我只是穿那個衣服而已。

### 1996年發表〈懦弱〉、〈自我毀滅〉那段時間是不是你比較晦暗鬱悶的時期？現在已平和沉潛許多，轉捩點是什麼？

對，那時期憤世嫉俗，不滿環境，不想與人打交道，算自閉。想擺脫當一位公眾人物的壓力。1997年交了一些DJ朋友，常去跳舞，心情比較好些。我想跟年紀也有關吧，想法與現實環境都在改變。釋證嚴的《靜思語》也影響我不少。另外，有緣遇到一位老人家也開導我很多，他告訴我要身體健康心靈也要健康，所以要內外雙修。他也會抄一些字叫我看，例如「宇宙在手，萬法由心」。這些都潛在地一點一滴慢慢影響著我，或者讓我改變吧。

每個人都可能喜歡至少一種音樂類型，一種生活態度。音樂不只是單純的娛樂，其中包含個人看待世界的角度，甚至是對整個大環境壓抑的出口。過去我高舉鮮明的搖滾旗幟，發洩對現實生活裡的種種不滿，現在隨意而自然地接觸電子音樂，內心感動依然，只是少了憤怒。我把心靜下來，以平和的心情對待、包容各種音樂。我進入電子音樂的世界，發現了不一樣看待世界的角度，不同的樂趣，原來這世界還存有一點希望，還有許多可愛的人，讓我自在地面對未來。

## 再回頭看過去自己的音樂，有什麼感覺？

我很少看過去自己所做的音樂，偶爾回顧，覺得既陌生又熟悉，兩種情緒混在一起。就像看以前的日記一樣，有點尷尬。

## 為什麼要以音樂創作人作為職業？在商業考量與自由創作的抉擇之中選了後者，曾有過什麼樣的掙扎？

高中的時候就有這樣的念頭。要不然也不知道自己能做啥。喜歡音樂，好像會創作，懵懵懂懂就想試試看。

在台灣所有長輩都跟我們說賺錢這個事很重要。我也不是說錢不重要，只是在生命中沒有重要到這麼嚴重吧，又不會餓死。我的生活要求也不多，我沒買車沒買房子，捷運或計程車代步也不會花多少錢。生活很簡單，做自己喜歡做的事，也不用去公司上班打卡，也沒有人管，接的案子在規定時間內做好就好了，我覺得滿好的啊。

當我知道做音樂創作可能賺不到錢之後，我就回家，以林強名號開了一家豬腳店去做宣傳。盡一個當兒子的責任，也是一個心安。

〔目前都沒有錢的問題？〕平常就接案子做配樂，廣告、電影都有。沒有案子就出去看看其他領域有沒有交流的機會。〔需要妥協嗎？〕多多少少都要吧。比如說接廣告配樂，我自己做得很enjoy，但他們老闆說不行。但是我想廣告配樂主要是服務這個商品，不是要表現你的藝術性，要不然就不要接。這時就當成工作，跟自己想要做的事情是兩回事。

# 70

**你認為什麼才是好的音樂？**

音樂沒有好壞，只有你喜不喜歡，你聽了有沒有感覺。

有的人聽葉啟田的歌感動到掉淚，不能說那音樂沒水準。音樂是相對的，能感動你的對你而言就是好音樂。音樂跟當下的心情是可以呼應的，比如說有的人喜歡重金屬，有的人喜歡平和舒緩的民謠，都是看當下那個人的狀態。

**在創作過程中最快樂和最擔心的事情是什麼？是否曾經遇到瓶頸？談談你的創作經驗。**

我是可以自得其樂的人。得到更多鼓勵、支持或尊重，當然更開心。擔心倒沒有什麼好擔心的。

〔不會擔心沒靈感？〕那是一定會的。我的方法是，遇到卡住，我不會一直拘泥在那兒要把它解決，那不是我的個性。我就馬上閃開，去做其他跟這無關的事。回來再做的時候，順其自然就跑出另一條線，可能本來不是我想要的，可是還滿有趣的，我就照這個走。我是用轉化的方式。我不是很固執的人。

〔你的堅持是什麼？〕好像沒有什麼好堅持（笑）。〔堅持不要商業化？〕其實也不是，就是盡量讓自己在生活中更自在、更自然，只是一直在做這個而已。已經活在商業社會裡了嘛，倒也不是商業化的問題，就是你在做這些事是不是夠自在夠好玩。要不然只是為了錢在奔波受苦，就沒有什麼樂趣。

我覺得做音樂的狀態有一點像乩童，有一部分不是你自己，而是無形的東西把你帶去。你其實沒有這麼厲害。所以有時候是我讓音樂帶我走，而不是我要帶音樂去哪裡，有時音樂會超出你的想像。一個錯的音符，或是不經意的和絃，我就跟去了。那不是在現實狀態，是在另一個空間時間。

# 72

**為何選擇用電子音樂的形式來創作？有什麼特點？**

電子音樂彈性自由度很大，就是融合，沒有固定明顯的性格，比較抽象，像流體一樣，可以跟任何東西融合成爲新的東西。不像鋼琴、吉他有清楚的個性，它很抽象、不具象。鋼琴吉他很具象，可以知道它的故事。但電子音樂沒有太多故事，它是片面的情感或短暫的狀態，創造一些奇奇怪怪的聲音，利用科技在聲音上做好玩的變化。我現在還是會玩吉他，但是用電腦做音樂的樂趣已經比彈吉他叮叮咚咚好玩。電腦就是我的樂器。

另外，電子音樂最重要的元素，就是「創新」。Explore new territory，開發新的領域，就是你的腦神經或聽覺領域，有一塊是沒有運用到的，你可藉著那樣的聲響，那樣新的媒材，去發掘它有趣的部分。我的個性就有這個部分，喜歡去嘗試新東西。

**當DJ和唱歌，二者感覺有何不同？也請你談談近來定期舉辦的戶外「和」Party，在幕後多年的你又開始在眾人面前唱歌了，感覺如何？**

有些人喜歡看人表演，但我比較在意的是音樂。歌手在舞台上表演包括肢體，但DJ沒有肢體表演。參加歌手演唱會的人是比較喜歡集體安全感的，大都需要別人帶，在當時產生一種群體的情感釋放的快感，太容易感動。可是去參加Rave Party的這群人的行爲思想是喜歡獨立自由的人，不希望別人帶領。各跳各的，每個人舞姿都不同。

當DJ傳達音樂時比較間接，比較自由。表演對我來講已經不是重點，像在華中橋的「和」Party根本不是表演，只是大家一起來玩，沒事用麥克風唱幾句。我們自己也玩得滿開心的，你們自己就自得其樂。DJ和跳舞的人各自可以保有自己。

辦「和」Party是因爲，我當初跟朋友講說，現在的電音活動都已經變成搖頭派對了，照這樣下去沒有前景，一定要有人把它拉回來比較正面的。取名叫「和」，有搖滾樂團、電子音樂和其他元素結合，也有族群融合、和平的意思，不要一直吵來吵去。現在台灣聽電子音樂的年輕人大都是聽電子舞曲，純聽電子音樂的比較小眾。我們的音樂是比較聆聽性的，沒有跳舞的功能性。

# 73

藥物像大麻、LSD，的確可以帶領腦神經到另一個層次。但是人本來就有能力可以體會音樂。心夠簡單，夠安靜，就可以到達。依賴藥物是比較低的層次。

**想像如果沒有音樂，你的生命會變得如何？**

（仰頭看著遠方想了半天，才說話）沒有辦法想像。

**關於未來，你還有什麼想法等待實現？**

音樂是我喜歡的工作，也是我比較擅長的，將來希望可以多跟不同領域的人結合。像「和」Party的活動，這個工作對我來講是有意思的，我就去做。至少有一個人要做這個事情，留下一些足跡，讓年輕朋友可以看到，喔，台灣有人在做。

最近和一個研究特有種青蛙的老師聊天。他說以前的研究有很大斷層，所以他走這條路很孤獨。電子音樂也是一樣的道理，沒有前輩學者的足跡，留下一些想法觀念或技術給年輕人follow；所受到的鼓勵也很少，因為沒有人懂。但沒有關係，能不能留下什麼東西或影響什麼人，那不是我們能掌握的，就順其自然，可是至少你要做。雖然我們現在是一般的青蛙，走到最後就變成特有種也說不定。哈哈哈……

**分析一下當今的音樂環境，對想做音樂的年輕人有什麼建議？**

年輕人玩音樂滿好的，搖滾音樂滿多、表演場地也都有。我比較在意的是電腦音樂這塊還是小眾，大部分年輕人比較少接觸。電腦音樂有較高的門檻，軟體硬體技術性的常識都要有，所以要去K Menu，像K書一樣。而且大部分沒有中文說明，又很多是專有名詞。我們都是這樣過來的。雖然設備很簡單，但是如果真的要做，要花很多精神在上面。要很熱愛才可以。

音樂環境我認為最重要的就是，大家彼此互相尊重，給彼此空間去包容每個人的不同，讓音樂的環境更多元豐富。我希望的就是這樣。

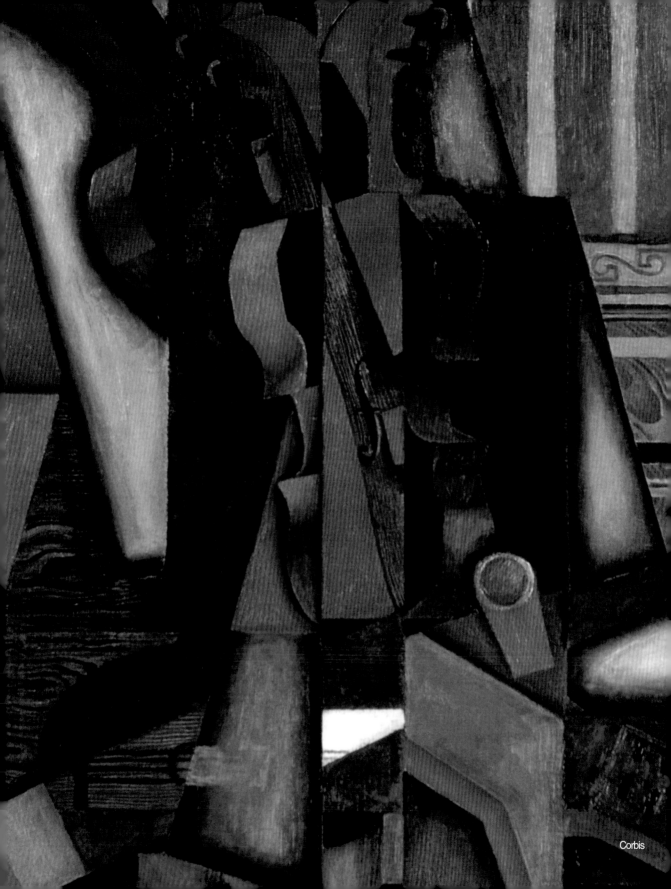

# 74
# 繪畫與文學中的音樂

文—賈曉偉（樂評人，北京三聯書店《愛樂》雜誌編委、主筆）

籠統地敘述繪畫、文學與音樂的關係是困難的。原因在於古典繪畫、文學與音樂之間的關係並不明晰；音樂與繪畫、文學之間的完美結合，產生於現代藝術及現代美學建立以後。古典音樂自身發生的革命，導致解體的古典音樂世界在現代繪畫、文學裡找到了自己新的位置。抽象主義繪畫與現代派文學，與音樂之間的關係達到了前所未有的交融程度。

# 75

## 古典樂的死亡與新生

西方古典音樂的革命性變化發生在十九世紀末、二十世紀初。革命的徵兆來自華格納（Wagner）歌劇、馬勒（Gustav Mahler）交響曲由於規模與結構盛大而變形。像過度追求體積與高度的建築，不得不面對坍塌的結果。華格納與馬勒之後，荀白克（Arnold Schoenberg）建立十二音體系，史特拉汶斯基（Stravinsky）帶有野蠻與古典理念混合的新古典主義的作曲方法，在倒塌的廢墟間催生了一批毛手毛腳而又年輕的神。這些新神勉強在碎片與殘磚爛瓦間行走，前途未卜。在現代作曲家凱基（John Cage）與史托克豪森（Karlheinz Stockhausen）出場之後，音樂被改造得面目全非，與古典血統無關。古典音樂在第二次世界大戰後算是真正地壽終正寢。

這裡一個值得注意的現象是，古典音樂作為躺在石棺中的老貴族奄奄一息時，抽象主義繪畫與現代派文學卻熱中於古典音樂理念，渴望音樂的種子在另一種有機體裡復活。音樂的種子掙脫死亡，在相鄰的文化廢墟間傳遞花粉，死亡與新生的故事深處藏著這麼一個事實：音樂是一切藝術（包括繪畫、文學、詩歌）的潛在基礎，古典音樂的衰落、變形之日，就是與其他藝術形式重新結為伴侶之時。

在西方精神世界趨於解體的年代，音樂所強調的「結構」一詞，成了現代藝術家心中沉重的負荷。繪畫、詩歌和小說，都追逐著音樂，強調音樂曲式（比如賦格、四重奏、複調）在各自領域裡的建築性意義。新藝術家們一致認為，音樂的形式意義不只是音樂的，還是繪畫的，詩歌的，小說的。

左圖：立體派美術家格萊斯（Juan Gris）1913年的作品《Violin and Guitar》。

# 76

## 音樂和繪畫的互相映射

由於在繪畫世界加入音樂思維獲得了現代繪畫的積極意義，許多畫家不得不考慮視覺世界與音樂世界的共存關係。現代畫家認識到，視覺結構從深刻的意義上講就是音樂結構。在對音樂、繪畫之間的關係進行新定義的先驅人物中，赤裸裸地使用音樂名稱的畫家是俄羅斯人康定斯基（Wassily Kandinsky）。他帶有實驗色彩的抽象主義繪畫頻繁使用「賦格」、「夜曲」等音樂名詞作爲畫作名稱，首先爲繪畫加入音樂的調性知識。

就音樂史來看，古典音樂世界的解體首先是調性的解體，無調性音樂爲現代音樂與現代美學所推崇並加以運用。康定斯基對繪畫的現代性感知，與音樂界發生的革命基本上同步。康定斯基之後，抽象主義繪畫的兩位大師：法國的布拉克（Braque），與瑞士的克利（Klee），都不約而同地在音樂與繪畫兩個世界中搭橋建路，相互解讀，走上了一條比前輩更遠的路。布拉克的立體主義、克利對宇宙深處和諧的認知，都有音樂這面鏡子裡的繪畫映射。

視覺的神靈在無形而流動的音樂之河上穿行，布拉克與克利的畫作，讓觀眾時常想到從巴赫一直到新序列主義的音樂。音樂化作碎片，嵌入抽象主義畫作的深處。

法國人布拉克是立體派裡對音樂特別關注的畫家。音樂的影響痕跡佇留在他二十世紀二〇至四〇年代近三十年的畫作中。他的繪畫主題之一是樂器，許多靜物畫的結構、比例，都離不開他對音樂的理解。畫面上一把吉他，一隻杯子，一把莎卡，相互之間有一種布拉克所理解的旋律關係。布拉克的畫作名字經常用「二重奏」、「練習曲」、「協奏曲」等音樂名稱，有點對康定斯基進行模仿。但他的畫作，比康定斯基更講究結構，追求畫作構圖與色彩的內在和諧，並不激進。

# 77

## 與過去世界的聯繫

布拉克對樂器的興趣首先得益於他本人就是小提琴、手風琴與長笛的演奏高手。法國十九世紀興盛的沙龍文化，在二十世紀儘管變了模樣，有了不少波希米亞色彩，但音樂家、畫家、詩人、小說家混合的聚會，催育了不少藝術新理念的誕生。著名法國詩人馬拉美（Stephane Mallarme）的家庭聚會已成爲藝術史的傳奇，布拉克生活的圈子裡，更是一番混雜的天地。布拉克對音樂理念的運用，表明藝術形式的劃分是不準確的。

布拉克崇拜巴赫，熱愛莫札特，他的畫作用「BAL」的簽名，表達對巴赫——BACH的崇敬。二戰前誕生的諸多畫家與布拉克一樣被藝術史奉爲革命者，但他們真正想傳達的卻是古典世界的精神，強調的是與過去的聯繫，而非與現世的關係。這種現象在瑞士畫家克利身上尤爲突出。他說過：「我身上流的是黃金年代的血液，如今流浪在這一世紀，形同一名夢遊人，我仍與我的古老祖國維持關係。」

克利的繪畫表面上帶有童稚色彩，但對和諧的追求是畢生的。克利曾經是瑞士伯爾尼交響樂團的一名小提琴手，在選擇繪畫還是音樂作爲自己事業方向時曾產生過矛盾。他的繪畫歷程，從另一種意義上講是在繪畫中追求音樂的歷程。他早期的畫作《尼森山》（1915），水彩色塊充滿音樂的對位感覺。1924年的《壁畫》、1926年的《佛羅倫斯的郊區住宅》、1927年的《牧歌（各式的旋律）》，是線條的多重交織。1928年的《美麗寺院之一隅》、1929年的《主道與旁道》、《肥沃之土的紀念碑》，立體色塊類似音樂內在的律動。克利1938年至1940年畫的《魯傑恩近郊的公園》、《計畫》、《岩石上的花》更爲純粹，有點詭異色彩的符號像提純後的音樂晶體。畫作讓人時常會想到巴赫、德布西與普朗克（Max Planck）的鋼琴作品片斷。

施馬倫巴赫在〈論保羅·克利〉一文中寫道：

在克利作品中找到的自然是聲音，是由無數的隻言片語及時常是僅可所聞之音（編按：即我們日常聽到的已抽象化的聲音）組成的音樂會。藝術家要我們盡力與關注，去聆聽自然之聲及一種內在的恬靜。克利是本世紀最靜，同時又最熱烈的畫家。他的藝術才華，就像一對觸鬚，指向宇宙的低沉及激昂的波動。因此，他能夠展示這世界的豐富，而不怕在紛紜萬象中迷失。

在文學世界，與音樂之間關係重要的人物是俄國的杜思妥也夫斯基(Dostojevski)與法國的普魯斯特(Proust)。兩位大師以宏大教堂建築般的小說構造，引發學者對他們小說寫作交響思維的興趣。

1963年，俄國學者巴赫汀出版《杜思妥也夫斯基詩學問題》一書，直接闡明了杜思妥也夫斯基小說創作中的複調問題。巴赫汀認為，複調小說是杜思妥也夫斯基的發明，他筆下的人物具有音樂複調的豐富層次。他認為杜思妥也夫斯基有超乎一般小說家的複調思維，而複調小說是現代小說產生的一個象徵。巴赫汀說：

有著眾多的各自獨立而不相融合的聲音和意識，由具有充分價值的不同聲音組成真正的複調——這確實是杜思妥也夫斯基長篇小說的基本特點。在他的作品裡，不是眾多性格和命運構成一個統一的客觀世界，在作者統一的意識支配下層層展開；這裡恰是眾多的地位平等的意識連同它們的各自的世界，結合在某個統一的事件之中，而互相之間不發生融合。

現代方式的生活以及存在主義哲學的廣泛影響，破碎的意識成為荒誕英雄們的命運特徵；人與人的疏離，造就了人置身於世界中思維的多層面與異化。巴赫汀說，杜思妥也夫斯基《罪與罰》中的拉斯柯爾尼柯夫，《地下室手記》中的「地下人」，都是自我封閉的思想者，與世界及人群相遇時展開了不同聲部的對話。杜思妥也夫斯基的重要作品都有著大教堂般的複雜構造。教堂裡擠滿了不同角色，角色衝突、手執、表達，相互之間處於一種複雜意識的矛盾與交織之中。

# 79
## 現代小說裡的教堂式建築結構

從西方音樂史來看，複調音樂原本是教堂音樂。經文歌、彌撒曲、賦格多採用複調形式。複調音樂的興盛與高峰大約在十一至十二世紀。當年的複調音樂家以複調作爲讚美上帝的主要曲式進行創作，然而七、八百年後，這種曲式是現代小說家採用的表達方法。

採用教堂構造寫小說的另一位大師是法國人普魯斯特，他於二十世紀初完成了七卷本的宏篇巨作《追憶逝水年華》。普魯斯特與朋友談到這部作品時說：「當你對我談到大教堂的時候，你的妙語不由使我大爲感動⋯⋯我曾經想過爲我的書的每一部分選用如下標題：大門、後殿、彩繪玻璃窗等等。我將爲你證明，這些作品唯一的優點在於它們全體，包括每個細微的組成部分十分結實⋯⋯」

普魯斯特創作交響小說的雄心與寫作方法，直接顛覆了傳統小說的敘述方法。普通讀者會迷失在他精細、層面反覆、充滿樂感的意識與回憶的大海裡。法國作家莫羅亞如是評述普魯斯特：

在完工的作品裡有那麼多精心安排的對稱結構，那麼多的細部在兩翼相互呼應，那麼多的石塊在開工伊始就砌置整齊，準備承擔日後的尖拱，以致讀者不得不佩服普魯斯特把這座巨大的建築當作一個整體來設計的傑出才智。就像序曲部分草草奏出的主題後來越演越宏偉，最終將以勇猛的小號聲壓倒陪襯音響一樣，某一位《在斯萬家那邊》僅僅露了臉的人物將變成書中的主角之一。

1780年前後，海頓（Haydn）基本確定了交響曲的構造，其後莫札特、貝多芬把交響樂推向了高峰。到一百年後的馬勒那裡，交響樂的結構趨於變形而有了崩塌之虞。杜思妥也夫斯基與普魯斯特的小說，是這一音樂形式在文字世界變形後的再生，從某種意義上講是一次向輝煌結構的注目式告別與還願。後來的小說家不再有巨人般的力量與心智再沿著複調與交響的路線走下去。

# 80
## 詩歌中的四重奏與賦格

詩歌世界對音樂理念加以成功運用的是英語詩人艾略特（T. S. Eliot）與德語詩人策蘭（Paul Celan）。艾略特於1934年開始創作組詩《四個四重奏》，策蘭於二戰後寫了《死亡賦格》，兩闋名作使四重奏與賦格這種音樂樣式成了語言學家與讀者感興趣的話題。《四個四重奏》主要探究時間問題，由四個部分組成，分別是〈燃燒的諾頓〉、〈東庫克〉、〈乾燥的薩爾維斯〉和〈小吉丁〉。艾略特使用四重奏這種音樂形式，源自他對這一曲式的獨特理解。自十八世紀中期成熟以來，許多音樂大師都把四重奏看作室內樂的極限，它所具有的深度與豐富性有時超越了交響樂曲式。艾略特用四重奏爲自己的詩歌作品進行一次總結，表明他心境的一種轉變。他早期震驚詩壇的詩作《荒原》，有點像破碎的交響樂片斷匯總，而《四個四重奏》精緻完美，形式嚴謹，沒有《荒原》中巨大的情感力量，卻有一種平靜之後的清澈。

賦格在音樂上要求一個主題構成多聲部對位，主題在開始時以模仿的形式引進。德語詩人策蘭的《死亡賦格》中第一句：「清晨的黑色牛奶我們在傍晚喝它」，在詩歌的六個段落裡出現四次，詩中象徵德國人的金髮女郎瑪格麗特與象徵猶太人的蘇拉米斯也輪迴式出現。讀策蘭的《死亡賦格》，像聽一首現代人寫作的賦格曲。但這首賦格曲裡的主調已沒有巴赫時代的讚美，而是對死亡的解釋。

古典音樂作爲宏大的精神世界在二十世紀變形、崩潰乃至迷失，人不再尋找自己心靈的完整性。但無論如何，古典音樂作爲藝術的基礎構造，仍未失去建築美學上的意義。廢墟與斷片也是建築形式的一種，只要藝術家有心尋找，深處的結構與聲音必然會出現。音樂象徵人心靈中宇宙與大地的存在，不可能輕易湮滅、失存。

# 81
# SILENCE
## 4'33
## 無聲的力量

# 82

1952年8月29日,來欣賞鋼琴師大衛‧杜鐸(David Tudor)的觀眾永遠記住了這經典的一幕:音樂會在烏茲塔克一個半露天的音樂廳舉行,杜鐸在演奏中途突然把鋼琴蓋合上,不動聲色只看著樂譜上空白的地方,以及計時器。觀眾因為他這個舉動而感到十分詫異。三十秒過去,杜鐸把樂譜翻到另一頁,然後把鋼琴蓋掀開,若無其事地繼續演奏。整個演奏貫穿了三次同樣的靜默,加起來總共是四分三十三秒。有的觀眾憤而離場,大部分則在竊竊私語。人們並沒有留意到靜默期間風掃過樹葉的聲音、打在演奏廳頂上的雨聲,甚至他們的私語聲,已經成為這篇樂章的一部分。

# 83

這首顛覆大眾對音樂定義的〈4'33〉,是美國前衛作曲家約翰‧凱基(John Cage, 1912～1992)在1952年的創作(通常被稱為〈四分三十三秒〉,但凱基自己稱之為〈四,三十三〉)。凱基接受的是傳統音樂的訓練,卻創作出具實驗性、前衛性的音樂。基本上,周遭所有聲響都可成為他創作的元素,他也是第一位創作電子音樂的作曲家。早於四○年代末,凱基已經有「無聲音樂」(即並無刻意創作出來的音樂,摻合意外的來自周遭的聲音)的概念,只是那還在萌芽的階段。

1951年凱基在哈佛大學的一個無回響室內,試圖感覺「無聲」的存在。出乎意料地他聽到了兩種聲音,凱基被告知那是他自己神經系統和血液在身體循環的聲音。同年,他看到了心靈藝術家羅森柏格(Robert Rauschenberg)一幅沒有畫上任何東西的作品《White Painting》,凱基頓時領悟到不是畫布上畫的是什麼,而是看事物的方式才是最重要。凱基受到很大的啟發,改變了他對音樂、聲音的觀念,並應用到他的創作上,因而有了〈4'33〉的誕生。

凱基其實更像一位哲學家。受到佛教和《易經》的影響,凱基把禪境放進音樂裡(一種心身的平靜、撇除喜惡的思緒)。他認為音樂不在於溝通,而是一場發現之旅,將人類的心身向外在及內在世界開啟。〈4'33〉的創作,凱基想表達的是,「無聲」不是一種音響,而是人的一種思想狀態,他說:「The essential meaning of silence is the giving up of intention.」(無聲的要義在於放棄抱持任何概念/意圖)音樂其實是持續地出現在我們周遭,只因我們並沒有留意,才會說感受不到音樂的存在。

# 84

凱基甚至用擲骰子般的方式決定音樂的命運——他利用《易經》六十四卦決定〈Music of Changes〉這首鋼琴獨奏的每一個聲響的音高、音長和節奏等,企圖讓音樂不受限於作曲者的意識。因此,他的作品被形容為「難以確定」(indeterminate)、「多重詮釋」(multi-interpretable)以及「無法預測」(unpredictable),形成一種所謂「機緣音樂」(Chance Music,亦可稱為「即興音樂」)。凱基認為音樂的詮釋權應該從作曲家、演奏家等人手上挪開,交給當下的每一個聆聽者。這種即興性模糊了作曲家和聆聽者/演奏者和環境的界限。凱基音樂的簡約性,開始了後現代音樂的趨勢,現今電子樂使用各式各樣的聲音(包括電子合成的和自然的環境聲音)拼貼成完整的音樂,也可說是受到了凱基很大程度的啟發。

有一次電梯意外停駛,當其他被關在裡面的人擔心電梯槽會隨時下墜時,凱基卻說:「這真是個欣賞音樂的好機會。你們聽……」其他人才留意到大廈傳來一陣陣轆轆、低頻噪聲。

「無聲勝有聲」,大抵可以這樣理解吧。(冼懿穎)

# 85
# 建築中的音樂

文、圖—陳世良（樹德科技大學講師）

# 86

**繆思**：常常聽到人們用「繆思女神」一詞來形容靈感的泉源，但我總覺得它聽起來和「音樂」（Music）有關，後來我去查了：

「音樂（Mousike）：這個詞來自希臘文，指司文學音樂等的文藝女神Muse。最初這個詞包括所有這九位女神所代表的人文方面的努力，但是後來它成爲與『多歌』女神帕利欣尼雅（Polyhymnia）相關連。」[註1]

音樂與靈感之間的關聯其實不難想像，因爲生活中隨處拈來皆可以是動人樂章：風過松林，足以追索大提琴哽咽低鳴的痕跡；火車飛越月台，絕對是一則重金屬搖滾的啓示錄……如同音樂捕捉生活周遭的靈感，建築設計同樣需要繆思女神的眷顧。

位於英國北部的Newcastle，最近即將完工的音樂廳，由英國高科技派建築大師諾曼‧福斯特（Norman Foster, 1935~）爵士所設計。從計畫到執行歷時十多載，於2003年正式定名爲「聖賢者」（The Sage）。把音樂廳取名爲「聖賢者」，其意義引人無限遐想。除了預示該音樂廳即將成爲當地的文化重鎮及社教龍頭，突出的建築造型對都市景觀所帶來的衝擊，絕對也是取這個充滿抽象與象徵名字的目的。

當代建築藉助電腦數位科技，讓其形態產生了空前未有的變化，特別是要引人注目的公共建築，更是盡力表現其誇張之本領。簡單理性的幾何造型已經退位，新來的形體以一種難以言喻，無法簡單明說的態勢，強烈的印入人們心底。你該形容畢爾包古根漢美術館像什麼？一具大型鐵玫瑰？一陣驚人龍捲風？倫敦去年完工的子彈型超高層辦公大樓，當地人偏叫它小黃瓜（Gherkin）。

爲解釋「聖賢者」的造型，建築師直接拿鸚鵡螺的殼體來象徵，說明建築物的曲線造型靈感，便是來自大自然。貝殼有著優美的造型，這個造型源自於此生物在處理與環境的互動上所產生的一種有機機制。簡單的說，就是貝類在增長時，會圍繞著一根假想的軸線盤繞，在形狀維持不變且不浪費過多貝殼質的原則下，使自己得到足夠空間繼續生存。建築師在這裡除了讓建築體的天際線如貝殼般的玲瓏曲線外，他還眞的學了貝殼的成長模式，爲建築物預留隨時可能擴充的有機彈性空間，可以在未來繼續向左右兩旁延伸發展。

註1：《大陸音樂辭典》康謳主編，全音樂譜。

**87** 畢爾包古根漢美術館是一團律動向心的曲線造型。巨大且抽象的量體，引人想像連連。

# 88

❶西班牙萊昂的音樂廳，立面設計就直接將五線譜送上，透過精巧的畫面分割，與旋律般的自由開窗，令人直覺樂音的瀰漫。

❷倫敦最新完工的子彈型大樓，倫敦人暱稱之為「小黃瓜」。數位科技下的新造型，充滿了各式奇特的隱喻。

❸西班牙科多巴的千年清真寺，室內是一場視覺的奇幻秀，峰峰相連的拱圈，無邊無際地重複綿延。

❹英國 Newcastle「聖賢者」的靈感來自貝類，有機的曲線還搭配當地的橋梁線條，成為河岸都市最迷人的景致。

## 89

**比例**：把貝殼拿來當成靈感源頭的例子，還有美國建築大師萊特（Frank Lloyd Wright, 1869~1959），他設計的紐約古根漢美術館，建築主體是一條螺旋形的坡道，展室乃沿著螺線漸漸向上環繞爬升。這種隨著自身變大而變形的「自我相似」屬性，就形成了自然界最美的形體之一。

「對數螺線，從向日葵、海螺和漩渦，到颱風和巨大的螺旋星系，大自然選出這個奇妙的形狀作為她喜愛的『裝飾』。」（註2）

我們不斷地引用席勒的那句名言：**「建築是凝固的音樂。」**（Architecture is music in space, as it were a frozen music.）其實這最能解釋音樂與建築的共通表現，因為二者都有來自希臘時代便開始探討的比例關係，如音樂中的音程與建築空間中的特定比例，其實都是得自同一套數學關係。舉例來說，一個完整的八度音階，其波長比正好是一比二，五度是二比三，四度則是三比四，顯然音符間的比例都是一種簡單的整數比；建築中的西洋古典柱式，其美學性格的形成，關鍵也在處理其柱高與柱粗之間、柱粗與柱距之間的比值，如多利克（Doric）柱式的柱高是柱徑的八倍，造型剛健雄壯，愛奧尼克（Ionic）柱式則為十倍，顯得輕盈秀麗。

在建築史上的第一部經典，羅馬人維楚維斯（Vitruvius）寫的《建築十書》中即提到：

「古人遵照上天對人體所做的整體與肢體間的比例關係，運用到他們的作品中而世代相傳，尤其是神廟建築。……他們由人的肢體導引出在一切建築工作中不可或缺的，成比例的計算單位。」（註3）

註2：《黃金比例》Mario Livio著，遠流。　註3：《建築十書》Vitruvius著，國立編譯館。

## 90

阿姆斯特丹的老人國宅，立面上開窗與陽台的配置，呈現出不規則卻又韻律感十足的年輕氣息。

# 91

**節拍**：建築與音樂都依賴數學的分析與整理，而且它們也都藉由數學的比例模式使我們深信，宇宙中存有某種奧妙的次序。嬰兒聽見鼓動的音樂，不自覺地就會隨節拍拍手或擺動身軀，這是本能；不像數學還必須藉由符號與智力的運作，才能感其奇妙的威力。西班牙歷史悠久的科多巴（Cordoba）清真寺，因結構支撐的需要，在每個等距的柱位間，設計成上下兩層不同的拱圈，且形成室內一整片的、無邊無際的峰峰相連，令人震撼也令人不禁心生敬畏。建築與音樂的共通特性，就是它們都屬這種因重複性而生的美感。

音樂源於人腦，而非自然界，就像建築源自人類需要而創作，而非自然生成。音樂的普世性取決於人類心靈的基本特質，並將其聲音之經驗訴諸次序所致；而建築的根本乃一結構組裝之大型物件，人類運用身邊可及之物，在符合力學與空間需求下，所搭建而成的身體庇護所，同樣也呈現一種理性的次序。

荷蘭的當代建築充滿了無限驚人的活力，特別是因政府當局的居住政策為滿足普遍的住者有其屋，便大量地興建國宅建築。這些新建築的造型傳承了世紀初以降「風格派」（De Stijl）的簡單抽象、乾淨清朗的幾何造型。這些國宅的建築體上，看似沒有規則又充滿韻律的開窗，簡直像蒙德里安（Piet Mondrian, 1872~1944）繪畫中，藉著垂直水平線條與鮮豔的色塊，所形成一種既平衡又充滿動感的理性美。

# 92

**流動**：旋律是音與音的一種「關係」，因此聖奧古斯丁稱音樂為「有次序的移動」。因為是一種移動的形式，所以音樂的特質還包含時間流動的因素。「流動」乃一抽象之概念，雖然看不見，但卻包含著一股空間的意識。

「音樂的確是存在時間中，但我們只能以空間的觀點思考時間。時間裡沒有上下左右，只有先後。不過，我們若要思考先與後，就不得不提出空間的類比。人類天生如此，沒有別的辦法。」[註4]

聽覺與空間定位關係密切，我們用「較高」或「較低」來形容音高不同的音，這是涉及空間的一種比喻。樂譜上的音符標示，更明確地為音樂與空間說明其相對的意義。

西班牙萊昂（Leon）的新音樂廳，就直接把五線譜拿來當建築立面。然而，這五線譜可是精心設計來取悅我們眼睛的。透過精準的比例分割，有如音樂清晰的節奏動感，又於每個分割的框架中自由地挖開洞口設窗，這又像音樂自在心創的旋律般飄揚。

<span style="font-size:small">註4：《音樂與心靈》Anthony Storr著，知英文化。</span>

# 93

**歸序**：節奏、旋律及和聲都是音調歸序的方式，正如柏拉圖說的，音樂是「促使我們內部運轉的任何不和諧歸於次序與和諧」。建築的歸序是一種本然的必需，柱子等距排成一列，是為建築結構上的穩定而來，房子一層一層地向上發展，是為獲取更多的平面空間。建築物自然生成的次序，有如音樂有音節一般的應然。

「歸序」彷彿是神明的旨意。宗教做為人們的一套信仰系統，同時解釋這世間萬物的定位；宗教使生存有序，是因為宗教為信仰者提供處方，讓任何一個無論多卑微的人都覺得自己參與了一場由神授意的規範。建築與音樂不屬於信仰體系，但其所以在人類的文明進展中占有如此重要的地位，完全是因為它們是人類經驗歸序的一種方式。

建築如同音樂，對我們人類有深遠的影響，最主要是它們展現了人類特有的一種律動，而這種律動直達我們生命的核心。

那，什麼是生命的律動？

最近秋冷了，每次秋天來時，我總憶起一位當兵的朋友告訴我，說他最喜歡剛把長袖衣服穿起來的那種全身暖暖的感覺。自此，這種感覺我每一年都要再來一次，年復一年。

建築與音樂的目的，亦即是在傳達這種簡單美妙的生命經驗。

# 從古琴到南管中的音樂 文—林珀姬（國立台北藝術大學傳統音樂系副教授）

95

## 何謂傳統？

對於「傳統」的定義，第一要具有文化性，第二要具有歷史性。廣義來講，今天以前所曾經歷過的所有事物，都有可能成為傳統；如果經過漫長的歲月之後，它能適應或融入一地區的文化慣習而被多數人所接受，它就成為當地的傳統。

中國最具代表性的傳統音樂，非古琴音樂莫屬。它從周朝流傳至今，最少有三千年以上的歷史，「琴瑟和鳴」直到今天仍是婚嫁時最常用的賀語，其影響可見一斑。這是因為在周代，琴與瑟都是成雙出現，一起演奏；《詩經》〈關雎〉中以「鐘鼓樂之」、「琴瑟友之」來形容男女好合。

從中亞傳入中國的樂器——琵琶，在隋、唐兩代，已成為中國音樂的重要演奏樂器。我們從劉長卿及白居易的詩句——「泠泠七絃上，靜聽松風寒。古調雖自愛，今人多不彈。」（〈彈琴〉）、「嘈嘈切切錯雜彈，大珠小珠落玉盤。」（〈琵琶行〉）大概可體會出古琴在唐代已非主流樂器，代之而起的是琵琶；以後元代雜劇興起，明清兩代戲曲音樂獨霸天下，來自胡地的「胡琴」，與來自中亞的「嗩吶」，成了戲曲音樂與民間音樂中最重要的角色。

96　明代仇英畫的《漢宮春曉》中國台故宮博物院

## 97

### 多元族群的音樂熔爐

　　從橫向觀察，任何一種音樂的產生，都與國家、地區的語言有很大的關係。我國儒家音樂思想的代表《樂記》言到：「詩，言其志也；歌，詠其聲也；舞，動其容也。三者皆本於心，然後樂器從之。」就是談到音樂與語言的關係。中國是一個多民族的國家，僅是漢族，不同地區的語言，在音調上的差異，就非常多樣。由於中國語言有高低升降的聲調問題，即一般國語所謂的四聲，或閩南語中的八聲，它本身含有旋律因素，而不是節奏因素。由於各地語言不同，與之相關的音樂也隨之變化。語言本身即具有旋律性，以閩南語童謠〈天烏烏〉中的「天烏烏，要落雨」為例，泉州腔在音樂表現上是「mi mi mi sol do mi」，漳州腔在音樂表現上是「mi re mi mi la do」，台灣的語言因族群的混居，目前已呈現漳泉不分，故較接近漳州腔的唱法。

　　從縱向觀察，中國音樂的發展，是以民間音樂為主流，因此在音樂結構上顯得自由而靈活，因為它的自由靈活，以致中國音樂史中，只有傑出的演奏（唱）者出現，而沒有傑出的作曲家。在成語中，可找到許多與音樂相關的詞句，如「餘音繞樑，三日不絕於耳」，就是形容古代歌唱家韓娥歌聲之美妙。

再從記譜法看，中國傳統音樂因種類不同，而各自有不同的記譜方式，例如古琴用減字譜，南管音樂用固定調工尺譜，北管音樂用首調工尺譜等等。但任何一種中國傳統音樂的記譜法，都只記「骨譜」，演奏（唱）者本身就是再創作者，每一個曲子經過不同人的演唱或演奏，會有不同的詮釋與加花（裝飾音樂），因此常形成一曲的多種變體，導致最後形成許多新的曲目，同時也衍生出中國傳統音樂的各個流派。中國各地民間音樂，自由而多樣化，每個樂種或劇種都各有獨特的形式，而它們之間也有相互吸收、相互影響的地方，但它們的發展都是自發性的，很自由，束縛很少。

中國音樂自古以來，一直都屬於調式音樂的系統，音階結構則有新音階、古音階與燕樂音階等三種，同時並存於傳統音樂中。中國音樂的調式在音樂作品中的地位，如同中國詩詞的韻腳，其作用僅是為了保持樂曲的統一完整性而已。譬如，民間音樂「十番鑼鼓」中〈下西風〉的第一段音樂，原是《西廂記》中的一首悲哀的曲子，但是把節奏加快、音調提高，雖然調式未變，但音樂情緒就一變而為快樂熱情的音樂。

# 98

## 南北樂的剛柔對比

中國音樂有許多不同的樂種與劇種，代表了多方面不同的傳統。以崑曲為例，它包含了南、北曲兩大類，各自風格迥異：**南主柔，北主剛勁；南力在板，北力在絃；南用五聲音階，北用七聲音階。**崑曲在千年的歷史中，不斷地從各地的民間音樂吸取養分，然後加上表演家、填詞家的加工創造而形成，因此崑劇的傳統就很難追溯清楚。又如京劇，它的發展初期，許多演員都是崑曲出身，而京劇本身又具有兩大聲腔源流，二黃是從南方徽劇吸收而來，西皮則是西北的梆子經過四川到湖北，二大聲腔幾乎繞遍了大江南北，卻在北京逐漸被吸收，而形成京劇。其他在民歌、器樂上的表現，也是如此，南方的民歌綺麗、多情，北方剛勁、明快；南方笛，如陸春齡先生的演奏，優雅含蓄，北方笛如馮子存先生的演奏，剛健熱烈。

再從台灣的兩大樂種——南管與北管來看，其實它們的差異很大。南管是中國千年的活化石，可說是唐宋音樂的遺存，也是南方音樂的代表。它的音樂內斂、緩慢、含蓄，特別講究曲韻與咬字收音，使用的語言是泉州腔的閩南語，所以長久以來，它一直流傳於泉州人的聚落中。它是小型絲竹樂的演奏與唱，使用的樂器有拍板、琵琶、三絃、二絃、簫，以上為上四管演奏。如果較熱鬧的十音演奏時，再加上小樣的打擊樂器叫鑼、四塊、雙鐘、響盞與玉噯（小嗩吶）。這樣的音樂風格是相當細緻優雅的，當然它與現代社會的速食步調，明顯地有很大的差異，也因此逐漸失去其生存的空間。

而北管音樂的外放、喧鬧、熱烈，在民間廟會活動中，至今仍有其生存的一片空間，是台灣庶民生活中很重要的音樂文化。北管音樂的內容較複雜，包含了鼓吹樂、鑼鼓樂、絲竹樂、戲曲、細曲等等；其中絲竹樂的演奏與細曲的演唱，具有南方音樂的風格，但不管戲曲或細曲的演唱，演唱的語言都是官話系統，這是與南管音樂最大的區別。

近百年來我們的音樂教育，全面的採用了西方音樂的系統，造成了大部分的中國人對自己的音樂，形同陌路。目前學界有人會以學自西洋音樂的動機、主題、曲式等方法，直接用來分析中國曲調，完全忽略了中國音樂中最重要的語言因素。語言與音樂的主從地位不分，從這樣的分析結果來了解中國音樂，是不是就像中國人不讀中文唐詩，反而從英文版的唐詩讀起呢？

### 〈聲無哀樂論〉──嵇康的音樂觀

嵇康（223～262），字叔夜，三國魏文學家、書畫家、音樂家、思想家。他的個性「直性狹中，多所不堪」、「剛腸疾惡，遇事便發」（〈與山巨源絕交書〉），不為威逼，與之抗爭。其後嵇康因為讒言而被逮捕入獄，他並不畏懼，臨刑東市，神氣不變，從容彈奏《廣陵散》而終。嵇康的〈聲無哀樂論〉藉由清談辯難的形式展開，全文以「秦客」（假設辯方）、「東野主人」（嵇康的化身）二人之間的八段答辯組成，透過「東野主人」的答辯，闡述「聲無哀樂」的音樂美學思想。

〈聲無哀樂論〉一開始，便由「秦客」提出全文反覆辯難的中心問題：

「聞之前論曰：『治世之音安以樂，亡國之音哀以思。』夫治亂在政，而因聲應之，故哀思之情表於金石，安樂之象形於管絃也。又仲尼聞《韶》，識虞舜之德；季札聽弦，知眾國之風。斯已然之事，先賢所不疑也。今子獨以為聲無哀樂，其理何居？若有嘉訓，請聞其說。」

嵇康認為天地產生萬物，音樂是萬物之一，即自然之「道」，由天地元氣產生，故獨立於天地間，有其自然本性，與人的哀樂無關。嵇康由此提出他的音樂觀點：

（一）「和聲無象」、「音聲無常」，他認為「聲」並不表現一定的感情（無象），它與感情無必然聯繫（無常）。但他並不否認聽「聲」而動情的現象，只是他認為哀樂「自以事會先遘於心，但因和聲以自顯發」，也就是說，此情並非產生於聽「聲」之後，而是人們由於其他因素，此情已發於內心，只是接觸到「聲」之後才顯露出來，所以「和聲之感人心，亦猶酒醴之發人情」，「聲」和「酒」一樣，是觸發內心哀樂之情的媒介，其本身並無哀樂。

（二）「音聲有自然之和」，此「和」之特性，來自天地自然，為音樂所獨具，不會因為人的哀樂、愛憎而有所改變。

（三）「聲音以平和為體」，認為平和而無哀樂既是「道性」，也是「道」賦予人的自然情性，也是音樂的本質特性。具備此特性，就是好的音樂，否則可能是壞的音樂。

（四）「聲」能使人「歡放而欲愜」，這是認為音樂能以優美的曲調吸引人，使人心隨曲調的快慢、高低而起伏變化，從中得到美的享受。

（五）「移風易俗，莫善於樂」，嵇康則認為對音樂需要加以節制，因為「此人心至願，情欲之所鍾」，而「古人知情不可恣，欲不可極」，故對人享受音樂的欲望需加以節制，而音樂本身也應有所節制，過於美妙的音樂，會使人沉溺其中，不能自拔，故一方面音樂必須和諧，能給予人快感、美感，但又必須抑制音樂，不使音樂窮盡變化，過於美妙，而導致人放縱無度。

嵇康〈聲無哀樂論〉通過對聲、情關係反覆辯論，意在得出「然則聲之與心，殊塗異軌，不相經緯」──哀樂不由聲音，音樂無哀樂，也不能使人哀樂的結論。但並非認為音樂與情感不相關，相反的，是要藉音樂來喚起人們廣闊的情感，並使各個不同的欣賞主體的情感要求，都能從音樂欣賞中獲得滿足。此正是魏晉玄學以「無」為本的思想在嵇康音樂美學上的體現。（林珀姬）

# Music Is Our Language

## 100 用影像說音樂

文—簡華冷（廣告導演）　　圖片提供—阿爾發音樂

記得好多年前接的一個案子，那是台灣五大唱片公司其中一家的年度報告，片尾結束時必須針對「音樂」下一句簡潔有力的註解。當時與唱片公司企畫——我的好友呂理傑（現職「台北之音」DJ），在剪接室外思考、爭執，大概抽掉了半包菸，喝了很多咖啡，想了很多字句，但卻沒有互相贊同的共識。

過了三小時，當所有煩躁湧起，二人臉上表情呈現呆滯狀，我們看著電視裡播的不知哪一國的冷門卡通影集。一個小女孩在冰天雪地的街上詢問著來往的酒客……，說些什麼內容，因為並沒有加上任何字幕，眞的聽不懂。可是就在這時，影片響起了配樂，原本不在意的我們卻漸漸的被影片中的小女孩所感動——是影片的配樂加上畫面的詮釋，讓這一切有了更活的生命。是的，雖然來自陌生國度的語言，但音樂卻像是窗外灑入的豔陽，足以融掉一片不小心掉在地上的起士——「Music is our language」，沒有比這句話更貼切的了。

我是很怕吵的人，但前幾年開始卻瘋狂的喜歡上「聯合公園」（Linkin Park）。

首先，我必須承認一開始我接觸 Linkin Park 是出於被迫的。當時我的女友瘋狂迷戀所有 Linkin Park的一切，每當她一上車，我的音響就只有播放 Linkin Park音樂的份兒，她所談論的十件事裡，大概有八件是跟 Linkin Park 有關的。就這樣，我踏出接觸 Linkin Park 的第一步，開始聽 Linkin Park 的音樂，買了所有他們的專輯，開始注意與他們相關的事物，開始對這個當今美國最嗆最紅的團體產生興趣……。

有天我去華納唱片開會，他們要我看一支國外最新寄來的 MV。在看片室裡，螢幕上斗大的 ID 寫著 Linkin Park……。我很專心的看完這支音樂錄影帶〈In the End〉，這也是我第一次看到 Linkin Park 的 MV。

講到 Linkin Park 的音樂錄影帶，就必須提到團員中韓裔的 Joseph Hahn 和日裔的 Mike Shinoda。這兩位藝術學院專精繪圖的團員，在專輯封面所展現的繪畫功力，想必已經讓許多喜愛 Linkin Park 的人驚豔不已。也許是兩人背景的關係，因此不難發現在 MV影像裡包含很多東方元素，例如〈One Step Closer〉裡穿著紅色架裟的武僧，在 MV裡拿著兵器大展中國功夫；〈Somewhere I Belong〉片頭裡門把上寫著「火／水」兩個中文字等等……。每次看到Linkin Park的MV時，總讓我有不少的驚嘆號。

以〈In the End〉來說，這首MV就拍攝的部分而言並無特別之處，3D部分也略顯粗糙，但是整個影像想要表達的意境卻掌控得不錯——整個場景是乾枯龜裂的旱土，顯得一片孤寂。兩位主唱分別站在高台和旱土上，隨著音樂的進行，原本乾枯的土地逐漸竄出綠色藤蔓。Mike Shinoda每踏出一步，腳邊就長出了草根，場面漸漸變得綠意盎然。此時四周風雲變色，原本焦黃秋日的色調轉換成濕冷的藍色基調，隨著鼓手 Rob Bourdon 敲打出閃電，天空開始下起大雨，雨水淋在高台的雕像，原本紋絲不動的雕像也開始活了起來。Chester Bennington 躍起，踏碎腳邊的高台，碎石落向鏡頭，整體音樂與畫面的殺傷力明顯地更為飄悍。就在音樂結束時，鏡頭急速 zoom out（變焦鏡頭推遠）帶到整個經過雨水滋潤後布滿綠洲的畫面，然後兩隻白色的蝴蝶飄然掠過……。整個意念表現得簡單有力，曲風依序帶有寬廣、淒涼、震撼、希望、重生的訊息，在音樂的編排上，充分表現出巧妙的契合，傳遞了Linkin Park的音樂就如雨水般滋養著孤寂旱地的象徵意義。

當唱片公司打電話來邀我拍攝Jay（周杰倫）的音樂錄影帶時，其實我最害怕接到的，就是〈威廉古堡〉這首歌。它的歌詞全是敘述性的文字，一共分為十六組，每組分別敘說一個人物或事件，歌詞裡充滿了極具創意的字眼，這對拍攝成MV有一定的困難度。

到了唱片公司，聽到的音樂，正正就是〈威廉古堡〉！我想我這輩子應該不會忘記這首歌吧！接下來的兩天我反覆聽著音樂，思考拍攝的腳本，把這首歌聽了大概一百遍以上，一點一點的畫面設計慢慢堆積，大致上分為這三個方向——

第一：希望將歌詞裡所描述的古堡用3D動畫呈現，古堡外一片沉寂，古堡內則瀰漫著大型派對的熱鬧氣氛。

第二：將歌手化身為吸血鬼，利用吸血鬼具有魔法特性，大玩視覺特效。

第三：視覺特效成了整支片最重要的部分（約設計了二十組），整支MV呈現陰暗詭異的色調，大量使用煙霧加強了古堡派對的神祕感。

由於設定拍攝的項目繁瑣，所以必須分為幾個階段進行。首先是背景合成的部分，我需要一個呈現高聳、極大透視的場景，最後選擇東眼山的神木群進行拍攝。再來是拍攝古堡內的大型派對場面，一共出動了四組十六釐米的攝影機在Jay「范特西」演唱會裡捕捉一些設定的畫面，藉以營造古堡的主人（Jay）邀請大家參加這場盛宴的熱鬧氣氛；最後是以藍幕背景拍攝歌手演出的合成畫面。MV中歌者走路的節奏，以及身體語言配合著歌曲本身的節奏，這是拍攝MV的最基本要求，譬如鼓點節奏或是聲音小節轉場時，我會換場景或是利用特效來呈現。為了表現吸血鬼的法力，我設計了一個畫面：一張從手掌長出來、唱著歌的嘴巴，唱完後還伸出舌頭舔了一下鏡頭。這組特效是最難做的，短短七秒，做了五十幾個小時，也花了最多的錢。這種強調特效的MV，重點是放在後期合成的製作，由於所有的畫面將被切割成不同的段落，因此必須在每一組效果完成後，才能依序配合音樂的節奏、長度，來把畫面組合起來。耗時十二天的後期製作，在不眠不休的情況下終告完成。當初預想的畫面與成品的差距並不大，整支MV裡的氣氛在顏色基礎和大量的煙霧下，烘托出歌詞中所敘述古堡內的成員那種神祕和詭異，大量的視覺特效配合歌手的獨特魅力，讓每個段落都有不同的驚喜出現。

# 103

**聽得見影像，看得到音樂**

我常在想，拍攝MV這項工作和電影配樂這兩者有著因果倒置的關係：音樂錄影帶是先由音樂而衍生出畫面，電影配樂則是完全相反的過程。不管哪一種方式，不可否認的，現今音樂已經從「聽」發展成「看」的文化，我們在「聽」的世界裡，渴望把聽到的感覺具體化，去看別人重演自己曾經有過的故事，或是從來沒有過的體驗；是一個回憶也好或是一個夢境也罷。音樂不只是我們共通的語言，也是一條通往記憶深處的捷徑。獨坐在咖啡廳最靠窗的角落，聽見了遠處傳來的音樂，面對著斑駁的白牆，彷彿看到了記憶中的畫面，每個人也許都會懂得活捉瞬間即逝的影像快格。不需要盛開的鮮花、不需要華麗的打扮，音樂與影像就這樣互相沉醉糾纏著。

# 迎接下一輪音樂黃金時代的備忘錄

別怕MP3或網際網路,音樂的黃金時代正要來臨,
最慘的跟最好的玩意兒都還沒出現,大家等著看吧。
文—林義凱(《數位時代》主編)

## 105

在二十一世紀之初,音樂傳播、儲存、聆聽與分享的方式
正在快速改變。這些改變,有的肇因於突如其來的技術創新,但更
多的是延續長期以來的技術與社會變遷軌跡。

那些讚嘆於網際網路徹底改變音樂傳播本質的人(不論是音樂工業從業員或下載MP3曲目的大學
生),大概很少細細思考,因技術而變化的音樂傳播生態,在過去的一百年間早已不斷出現。網際網路與
數位音樂的風潮,不是第一個大幅改變音樂製作與傳播模式的新勢力,也不會是最後一個,然而它在極短
時間內造成的衝擊強度,卻著實讓大多數人措手不及。

## 大眾時代的來臨

簡單回顧歷史,可以釐清許多轉折的意義。十九世紀末、二十世紀初,在愛迪生發明留聲機之後,無
線電廣播的出現,第一次將音樂帶入了全新的大眾時代。在第一次世界大戰到第二次世界大戰之間,由於
終端產品售價的下降,加上廣播電台的蓬勃發展,主要工業國家收音機的普及率急速上升;無線電廣播的
發展成就,有國家力量在其後發揮支撐作用力:無線電塔的鋪設,與國家主導的電力傳輸網路息息相關,
而無線廣播賴以傳遞的頻譜,更受制於國家嚴格的管制分配系統。

但與留聲機最大不同之處在於,透過無線電廣播,普羅大眾第一次能以負擔得起的價格,享受到大量
的音樂與廣播內容。一個美國亞利桑那州的農婦,自從初級學校畢業後,除了教會的聚會活動外,原本再
沒有機會接觸到什麼音樂,如今透過無線電廣播,讓她與幾千萬原本沒有關聯的人,獲得與世界共同發生
關係的機會;在1930年世界經濟大恐慌時代,無線電廣播更扮演著撫慰大眾的媒介角色,與廣播劇和歌舞

音樂一起，成為二十世紀中葉前溫暖人心的重要象徵。

## 帶著音樂到處走

四〇年代末期發明的長時間唱片（Long-Playing Record, LP），對於需要長時間收錄的某些類型音樂（尤其是古典樂）有莫大的助益，但也讓流行音樂可以收錄的曲目擴大，在六〇與七〇年代成為流行音樂工業發展「專輯概念」的物質基礎。但真正進一步解放音樂能量的發明，卻是在七〇年代發明的隨身聽（Walkman）與卡式錄音帶，進一步將半導體科技應用在廣泛的音樂裝置之上，在七〇與八〇年代，讓大量配置廉價電晶體的隨身聽與床頭音響，風行全世界。

隨身聽是近代第一個讓音樂充分個人化（Personalization）的發明，它讓崇尚自由的年輕人可以更自由地擺脫家庭（留聲機與無線廣播設備所依附的社會單位）而接觸音樂；卡式錄音帶則讓音樂真正變成可外出攜帶的娛樂，把音樂載體的體積變小，以電池作為電力來源（不需要留在室內）的隨身裝置播放，讓年輕人聚首時可以更便利地把玩與討論音樂內容。這兩者的成功並非偶然：在發明出現的同時，配合著戰後嬰兒潮世代進入青春期，六〇年代末期所開展的、全球性的青年新文化運動，讓個人的自由與解放成為全世界年輕人的核心主題，大學也成為年輕人頻繁交換資訊產生互動的重要空間，遂讓這些個人化的音樂設備，成為近四十年來全世界最暢銷的熱門商品之一。

## 岌岌可危的音樂工業

八〇年代，由於半導體雷射讀取技術大量應用在消費性產品上，全新的高傳真音響光學針頭造就了CD唱盤的興盛，讓數位錄製的音樂在播放時音質更佳，同時可以保存更久，擺脫過去傳統唱盤的物理限制。雷射技術帶來的不僅是新商品的應用，它更帶動了整個音樂工業的文藝復興，許多長度超過六十分鐘的古典樂曲從此不需中斷分節，就可在一面唱片上聽完，而許多在古早時代的爵士音樂或Rock & Roll錄音，更因為雷射光學技術的進步，重新處理後以新版本問世。從七〇年代到1990年，由於廉價電晶體音樂播放裝置、卡式錄音帶加上CD技術，大眾消費者可以用更低廉的成本接觸到各式各樣的音樂，與此同時，全球唱片工業也享受了二十年蓬勃發展的美好時光。

當數位化技術開始應用在音樂的製作與播放上，早已埋下「毀滅式創新」的基礎。九〇年代中期，網際網路從過去的軍事與學術應用進入商業應用時代，隨著網路頻寬的不斷擴增，以及每單位儲存容量越來越便宜，音樂的數位化傳遞成本逐不斷下降。在1999年，一個年輕人如果在家裡運用56K數據機連接網際網路，想要下載一首六分鐘的MP3歌曲，可能要花上半小時的時間，而在2004年利用廣泛的寬頻網路，卻可以在三十秒到一分鐘內完成。光學讀寫技術的商業化應用，在八〇年代造就了音樂工業的興盛，如今威力更甚，但角色卻扭轉成為打擊音樂工業的力量：廉價的CD燒錄裝置，配合更加廉價的CD碟片，讓複製音樂這件事從大量製造工廠走入尋常的學生宿舍，讓過去只有專業工程師才能從事的技術活動，變成任何一個高中女生都能玩耍的次文化。

在過往的一百年內，音樂從資產階級的客廳走入尋常普羅階級的家庭，再從作爲社會重要基礎單位的家庭，走入每個人帶往街頭的口袋當中，如今音樂從街頭進一步走入Cyberspace中，流動性與自由度也更高了。回首過去一世紀來，大概每隔二十年，就會出現一次劇烈的變化，顛覆整個遊戲規則，也重新形塑音樂與人之間的關係。音樂所依附在空間上的變化，反映的是現代化（Modernization）過程的不斷拓展——從家庭（留聲機）到個人（隨身聽），再從個人到虛擬空間中的社會群體（MP3與網路分享機制）；但不變的脈絡是，在這個過程中，個人化（Individualization）力量其實是被不斷地強化。眾多串聯網站與個人儲存空間的虛擬音樂分享軟體，正是這種個人化力量的極致化展示，透過網際網路，每一個人都可以是音樂發行體系中的一環，甚至可以是廣播樂台。

## 每天一個蘋果

如果把2001年視爲一個新起點的開始（因爲MP3與低廉的複製裝置，2000年前後是唱片工業營收開始下滑的時間點），在接下來的二十年間，我們會看到更多舊規則的瓦解，以及各方勢力嘗試建立新規則的眾多鬥爭。

獲得音樂的方法從擁有（hold）到接取（access），是觸發這個變動時期的首要核心關鍵。在過去一百年間，不管技術如何變化，當音樂變成大眾消費商品，購買音樂的方式不外乎購買音樂所依附的載體（LP唱片、卡式錄音帶或CD碟片）；如今這個典範正在轉移，而本世紀的頭一個十年，應該就是由舊典範大幅度扭轉到新典範的巨幅變動期。

2003年，全世界最熱門的新消費電子商品是iPod，2004年則可能是Mini iPod——蘋果（Apple）電腦在PC時代最終沒有成爲主流，但在新數位消費性電子時代，卻在一開始就大幅竄升。iPod所帶來的驚人衝擊，不在其造型與功能設計（雖然有很大的創新），而在其營運的商業模式。透過iPod的軟體 iTune，使用者可以上蘋果電腦的獨門網站購買並下載各式各樣的音樂單曲，儲存在iPod和自己的電腦中，甚至可以轉移至其他載體中。到2004年年中，在iTune網站上已經有超過一億首歌曲被購買下載，考慮到iPod產品（包括其他獲得技術授權的相關產品）後續銷售的數目，以及消費者購買行爲的穩定化，在2008年以前，被購買下載的歌曲數量將很快會到達十億首，跟iPod能夠互相競爭的其他平台，也將出現。

## 音樂與電信的締結

接取的方式從有線（Wired）到無線（Wireless），是這個變動時期會帶來更大改變的重要趨勢。在現在的2.5G或某些地區已初步運行的3G行動電話網路上，透過行動電話下載終端音樂成品這件事還不算太熱門，更熱門的其實是鈴聲下載這樣的文化產品；可以預期的是，除非網路費率大幅下降，且3G以上的網路頻寬可以更大幅增加，否則利用行動電話裝置以無線方式接取音樂這件事，仍不會跨過必要的門檻，成爲

影響音樂工業營運的關鍵事件。

　　真正可能會帶來劇烈衝擊的，是運用目前通稱Wi-Fi的802.11無線網路標準群，其後所延伸的各項應用發展。不管是英特爾大力支持的WiMAX廣域無線寬頻標準，或者其他業者同樣寄予厚望的802.11n標準等等，其意義都在於無線網路的真正寬頻化，成為取代（以及互補）既有DSL或Cable網路技術的技術規格。在未來八年內，全世界的電信業勢必會進入新的消長階段，不管是固網業者或者行動電信業者，布建下一世代標準的廣域無線寬頻網路，將成為改變電信業者命運的事件。對於終端使用者而言，意義在於未來口袋裡裝的數位音樂設備，不管是單獨存在的儲存播放系統（例如iPod），或者依著於行動電話上的音樂播放裝置，都可以透過無線寬頻網路，在十幾秒內下載一首完整歌曲——不管是經過授權的付費，或者是未經授權與付費取得的音樂檔案。

## 一曲走天下

　　從擁有到接取也好，從有線到無線也罷，這些改變的不只是終端使用者獲得音樂的方式，同樣也改變了對於音樂的認知。從黑膠唱片開始的音樂工業銷售單位（專輯、唱片），即將在未來的二十年走入歷史，轉而為新的銷售單位所取代（單一歌曲，或者以單一歌曲為基礎的其他組合），整個授權機制與音樂工業的製作模式，也將因此產生劇烈變化。

　　對音樂消費者而言，過去認識歌手或音樂表演者的方式是透過一張又一張的實體專輯（配合唱片公司的行銷活動）。在未來，消費者認識音樂創作者的方式，可能是透過購買相關的文化產品（鈴聲下載），或經由單一的歌曲（而非專輯）來決定對藝人的喜好，而不是購買整張專輯。從六〇年代開始，流行音樂工業即奉之為圭臬的產品單位（將專輯視為一完整的概念，繼而收錄歌曲），將面臨挑戰。

　　這不只意味著音樂產品的去中心化（沒有實體專輯，只有流通檔案），也代表產品必須以全新的方式進行定位與製作；由於製作音樂與傳播音樂的成本持續下降，過往由大型公司才能負擔得起的產銷模式，小型的製作公司與歌手也都能負擔得起了，行之有年的藝人勞動模式（中長期的音樂經紀約、權利金模式），以及唱片工業營運的方式，也將在這個二十年內進行慘烈的調整。這幾年來唱片工業受到新科技影響而導致營業額下滑，在無法快速改變營運模式的情況下，只好進行冷酷的裁員重整與合併動作，在一開始對有合約綑綁的藝人來說，其實是相當負面的打擊；但在未來幾年，對於那些可以利用更低廉成本生產音樂的藝人，以及嫻熟於新傳播體系遊戲規則的新生代工作者來說，這代表的卻是莫大的商業機會。

　　音樂聆聽的規則正在改變，音樂創作的模式也將隨之變化。現在正是舊典範瓦解、新典範正在逐步萌生的階段，新的技術進一步解放了音樂人的生產力，只是舊的體制無法因應相關的變局來調整；音樂最好的黃金時代尚未來臨，不過應該很快了，真的，我們等著看。

金魚缸破掉之後的務虛與務實
——張培仁給未來音樂人的四個建議

採訪整理—蔡佳珊　攝影—蔡志揚

# 107 要看未來，我們先回顧過去

台灣音樂的發展，很長一段時間是有清楚的脈絡可循。

譬如七〇年代後期，那是種「莊敬自強」、「處變不驚」的社會氣氛，加上美麗島事件，所以知識分子開始參與音樂，民歌興起。

進入八〇年代，經濟起飛，大家開始有錢了，人有錢之後有罪惡感，要反省，所以羅大佑出現，開始批判，把音樂和社會脈動緊密結合。這兩個階段，大家可以說是用「腦」在創造音樂。

解嚴了，所有的人都覺得有希望了，什麼事情都有可能，任將達他們的〈抓狂歌〉也在這個時候解放了台灣意識。所以這個時候開始用「夢」來創造音樂。流行的都是勵志的歌，〈我的未來不是夢〉是最好的代表。

激動之後，回到現實，大家在一種無力感的狀態，呼應而來的，是用「心」創造音樂。情歌大盛，代表人物是李宗盛。〈夢醒時分〉是最佳寫照。再之後，台灣開始融入全球化的浪潮，各種資訊潮湧而來，這些刺激，使得音樂要進入感官的階段，要有偶像，要用「臉」來創造。小虎隊、四大天王也就出來了。

再接下來，台灣必須同時面對全球化和解放自己的需要。過去，在一個封閉的社會裡，西方流行什麼，要有個時差才傳到台灣，但是到這個時候，台灣聽音樂的人，和全球所有的人一起接收Radio Head的歌。音樂的創造，沒有時間差，只能從自己的本領下手。伍佰出現，代表的是音樂要用「手」——也就是專業與 guts——來創造。

之後，MP3來了，Napster 來了。網路使得台灣所有的事情與全球同步發生。創意完全解放，但也解放了每個消費者。每個消費者都和全球同步的結果，發生了兩件事情。

第一件事，他不見得要買全球的東西，但是全球的標準已經建立在他心裡。

消費者全球化之後，使得過去很長一段時間的「金魚缸」破了。在過去資訊缺乏的時代，消費者像是在金魚缸裡，你餵他什麼他就吃什麼。唱片公司可以把創意人變成一種工具，以便生產出精確符合市場需求的商品。可是現在是資訊氾濫的時代，魚缸被打破了，消費者在海裡面游，他可以自由選擇要吃什麼。全球的標準影響了消費者的品味，台灣做的能不能符合全球品味，這變成一種挑戰。

第二件事，全球的東西湧進來，瓜分了他的荷包。音樂對消費者來講已經不是第一順位。但是生活裡不能沒有音樂，只是他願意付出的代價改變了。有MP3，他為什麼還要花三百多塊去買CD？

這兩件事綜合下來的結果，我們可以說，MP3和盜版的存在，與其說是造成產業衰退的原因，不如說是消費者選擇的結果。

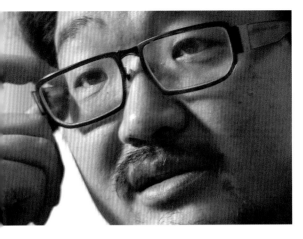

網路時代，沒有專輯這件事，都是單曲。難聽的歌消費者是不會download的，就算要買專輯也會去試聽，所以唱片銷售量反而更減損。今天網路平台提供歌曲download，解決不了唱片公司的主要問題。比如說以前一張唱片三百三十塊錢，賣三萬張就是一千萬的生意。今天網路平台提供歌曲download，假設一首歌十塊錢，download一百萬次也可以賺到一千萬。但是在網路發行平台上，一個月要有一百萬次download的話，很可能是擁有四十萬首歌的資料庫的結果。所以Apple或Microsoft來做這件事，反而比任何唱片公司做都要有優勢。

唱片公司這個Content Provider和網路的Service Provider，最終是要合作的。只是，這個財務結構的循環要很長。就算網路service成功，收入還是很少。一個大唱片公司要只靠這些錢，會很辛苦。可是如果唱片公司只有三個員工，一、兩個藝人，小規模的話，這件事情還是可以發生。譬如一首歌在網路上收益三十萬，對一個傳統的唱片公司來講，不值一笑。但如果這三十萬給一個做音樂的年輕人，對他而言卻是一筆大錢。網路世界使得每個人都有可能自己進行創作。所以未來可能會出現許多小公司取代大公司。做一個整合平台，支持每個獨立個體的專業能力更強，提供市場服務和財務機制的能力。這絕對是未來的趨勢。

所以，未來是很多的個體去跟消費者直接接觸，User端和Creator端的距離會越來越短。以前Creator要找到製作人、錄音師、企畫包裝、發行通路，才能做音樂。但是在這個時代，音樂我想怎麼做就怎麼做，老師父的Know-how在網路上都找得到；錄音，現在有Hard-D Recording，可以自己錄；包裝，以前懂美術的人非常少，現在新銳創意人多得不得了；發行呢，網路上可以自己賣。這樣一來就分化成許多小個體，不再是成本高的大公司。傳統的大金字塔消失了，淹沒在沙漠中，但卻出現了很多小金字塔，逐步在長大，最後可能組合成一個形式完全改變、也許是倒立的金字塔。一切回歸到零，重新創造一個新的環境，新的世紀。

## 108　兩個「務虛」和兩個「務實」

在台灣大家都在講賺錢，講務實。可是未來的音樂人，第一先是要「務虛」。「虛」有兩個部分，第一是你的本我。你有沒有真正的熱誠？你吃不吃得了苦？以前唱片公司會把你伺候得好好的，給你錢給你房子、讓你坐頭等艙出去旅行，其實就是把你當搖錢樹。現在這個時代消失了，沒有人有錢可以這樣做了。你要吃得了苦，不要抱怨。

第二個部分，你一定要知道你的音樂和社會的關係在哪裡。現在整個華語文化產業欠缺一個關鍵的東西，就是「潮流」。我們活在一個沒有潮流的時代，這是很荒唐的。文化內容永遠是創新流行，一波又一波。這行業永遠是創新在推動，最終就要形成潮流，否則就只是孤芳自賞，沒有辦法形成整體的力量。很有趣也很艱難的是，在全球同步之下，這種潮流再也不可能透過模仿，而只能靠創新來達成。所以你一定要知道自己跟社會的關聯性何在，有沒有辦法創新出一個潮流，而不是模仿。

對於未來的音樂創作者，還有兩個「務實」的建議。

台灣有個東西是全世界沒有的，就是和大陸同文同種，所以大陸是最終的舞台。而又因為大陸非常大，有些東西就算網路再發達也不會替代的，那就是實體的演出。

所以我又提出兩個「務實」的建議。第一個就是：大陸是將來的機會土壤，要獲得巨大回應，就要在人口多的地方。第二，前面所說的吃苦，就是要練習現場演出的能力。最終，人的收益會比實際唱片收益要高。例如演唱會收入、廣告代言，而唱片已不是最大收入來源，難以取代的是人的價值。所以將來會變成是經紀人體系在主導音樂產業，而不是唱片公司。

如果是要做偶像，要知道偶像是非常即時的、享樂主義的、盡快支付的一條路。現在一個偶像的壽命最多就是五年，五年內考驗你會不會成為巨星。這段時間就要大量曝光，賺所有的錢，後面能不能發展再說。所以如果你就是想要快點紅，你就走這條路，失敗了也沒有關係。如果你覺得自己經得起，就要想辦法讓自己有更長期的價值，例如往大陸發展。

而在純音樂人的部分，除了自己有能力，也要選擇有能力的團隊。經紀人好不好、行銷觀念對不對、演出辦得好不好、有沒有跟大陸溝通的媒介，都會決定一個音樂人會不會成功。我們看過太多好的音樂人被埋沒的例子，很多工業細節還是要有專業的人才會做。

# 109 音樂風格方面，在未來，全部都有可能

首先就是Hip hop。這種源自美國的街頭文化，除了是一種音樂形式，也是服裝、體育、舞蹈的形式，也就是一種生活型態。年輕人需要一種很酷的生活型態，Hip hop就有它的魅力。

第二個就是Simple Life，簡單生活的態度。它不是一種音樂，但這種態度會反映在Folk、反映在鋼琴，或者是一個band。

再來就是多元表演型態。現在大陸有點像是歐洲戰後嬰兒潮的時代，文革已經過二、三十年了，社會開始富裕，在文化底蘊這麼深的地方，被壓抑了這麼久，會開始出現創意大爆發，出現超前衛的形式大跳躍，發展出多元融合的表演型態，不只在音樂，包括視覺美術、舞台表演、建築規畫……，這就是「跨界」。

電音也有機會普及，民歌也可能普及，在十三億人口的地方，每一種東西都有機會，只是有沒有辦法集結一群人才去掌握這個機會而已。文藝復興是會發生的。這中間，當然希望台灣創意人能扮演關鍵角色。相較於大陸此時會受功利主義和民族主義兩個價值觀的制約，台灣的優勢就在於足夠自由、足夠富裕、足夠全球化。

台灣這一代的年輕人，可以跟全球同時分享同樣的資訊，這是華人歷史上的第一代。所以，台灣的創意也在大爆發。對創意堅持且付出的人口越來越多，作品驚人的也非常多。困難在於，台灣沒有足夠大的市場做整合。如果你認為你有全球實力，你就去美國、歐洲奮鬥。如果你想留在台灣，你就要累積創造出自己的潮流，輸出到其他地方，大陸只是第一站而已。

張培仁為資深唱片企劃統籌，中子文化執行長

# 10

## 黃薇的一些觀點

台灣流行音樂沒落的原因，是在音樂之外。把藝人過度包裝，花了很多不必要的錢與浪費。

等著別人來為你打開管道與關係的時代過去了。實力派與分眾時代來臨。從某個角度來說，今天只是把一些不該在位子上的人刷下來。這是一個大洗牌的階段，而這個階段還會持續一段時間。大家都應該懂得沉澱，可能還得沉澱五年、十年。

這是一個對很多人而言最沒有希望的時候。但是，也是很多其他人大有希望的時候。

過去的機會可能容易被少數人掌握。但是現在機會平等，只是機會全盤公開，也相當於沒有機會。空間增多，但是很多人也增加亂流。

所以又回過頭來說：實力與沉澱反而最重要。

採訪整理─Niwi

黃薇為知名時尚工作者

# 只有Dreamer，才能音樂！

## 任將達談未來的音樂

採訪整理—Niwi　攝影—賀新麗

## 音樂產業已經不再是音樂產業

因為產品變了，不再是CD；通路變了，不再只是唱片行；消費者的習性也變了。一切都在改變。音樂產業不再是那個把音樂利用一張無情的CD來表現的產業。那麼今後的音樂產業，要怎麼解釋？

這可以從這個產業的收入來看。未來的音樂收入可以分四個層面來看：

第一，唱片。這是供給Collectors的部分。

第二，演唱會。2002年日本有兩千四百萬人次去聽演唱會，門票的版稅收入就是四百億台幣。周杰倫的演唱會在台灣二萬人，在新加坡有八萬人。都是例子。更重要的是，演唱會過去賣的只是歌手本身，未來還要加賣「環境」。所以新加坡不能只請周杰倫，要請就得把整個演唱會的環境全體一起買去。

第三，其他new media。Notebook、手機、Game等等。

第四，代言與廣告效益。

這四個部分的收入，暫時可以用各20%到25%來想像。

這樣看下來，我們就可以體認到，今天我們所置身的音樂產業，不是生產唱片，而是生產「影響力」的Service Business。

## 未來音樂的想像

還可以換一種方式來想像未來的音樂收入。

未來的音樂收入可能會兩極化。

一極是一首歌一分錢，網路下載，極便宜。

一極是音樂成了Fashion Design，音樂創作者幫消費者做的事情是不要在音樂這件事情上和別人撞衫。幫消費者量身訂做他需要的音樂。所以又相當於回到宮廷音樂。回到宮廷音樂，相當於回到原點。

音樂的發展，有四個階段：

一，只有創作，沒有記錄的階段。宮廷音樂是個代表。

二，樂譜出現，音樂可以被更多的人複製演奏。

三，錄音出現，音樂擴大複製演奏與欣賞的範圍。

四，數位與網路出現，音樂的創作與聆聽都產生了質變。

數位與網路的出現，本來是相對於宮廷音樂的最後一個階段發展。但是結果卻造成回歸宮廷音樂的一種可能的話，這裡面本身就蘊涵了給人無盡的想像空間。

總之，現在的音樂mechanism是因應過去的需要而產生的。而需要改變了，我們的mechanism也一定需要調整。如果沒有這樣的認知，而只是陷在過去的思考模式中，一味用過去的如何多賣，如何平衡來思考，永遠解決不了問題，沒有出路。在台灣，盜版不是主要問題。

過去的音樂，majority是主流，所以一些歌手可以把一些歌曲、模式複製很久。未來的主流，是由幾個大的分眾市場組成。

過去是作家、歌手，現在強調的是Multi-artist，Multi-entertainer。所以對一個音樂創作者來說，更要重視小眾及獨立性，自主性。

但自主性和是否商業化無關。如果我們回到「音樂是生產影響力的產業」，就知道自主性有時候還可能必須跟商業化結合。

過去的唱片因為有錄音成本，好幾百萬，為了回收，所以要多賣；要多賣，就得多加行銷費用。然後，陷入一個計算的漩渦。熟悉這些規則的音樂的經營者，是唱片公司的經營者。

但是今天一個音樂的經營者，他最少要面對五個層面：一，內容；二，科技；三，電信；四，資本；五，New Order，也就是如何讓過去的智慧財產實現在新的環境裡。

對創作者也是。過去創作者是受限於工具的。幾百萬的錄音，不是每個人都有機會。現在Home Recording，三到五萬元就可以做一張唱片。所以，過去的天才，受工具的牽制很大。現在的工具力量不再，要回到內容上。而新的天才必須對新的工具、環境有新的詮釋。要有這種詮釋，他又得有足夠的時間練好馬步。

天才要比的是quality而不是quantity，比的是不可被複製。

每一個創作者都應該記住：只要有一首對了的歌，就可以成為整個音樂產業的種子。像〈明天會更好〉和〈夢醒時分〉，都是代表。

所以，創意就是誰能掌握最大多數人的感動。

而網路時代的創作者，就是要能在最短的時間裡，掌握最大多數人的感動。

音樂經營者比的，就在於誰能提供適當的時間與環境，來培育新的天才。

本來，唱歌並不難。只要跟著一個好的歌手唱，任何人都會natural high。但這樣的歌很快就會被淘汰，因為消費者沒有時間。媒體的限制，使得過去一段時間的歌越來越短。

在種種條件的限制下創作，未來的創作者必須要有一種心理準備，期許自己，always要準備領取「智障手冊」。——別人心目中的「智障」。

多年來，我的工作，一直是想幫一些小眾的表演者找到他們的分眾市場。所以辦台北新音樂節，把黑名單、陳明章，還有原住民音樂介紹給大家。至於做唱片公司，只是因為發現這些音樂需要發行，而大唱片公司不做這種事，所以自己來，成立水晶唱片。

因此我個人並沒有認為什麼是新台語歌，也不是什麼解放台灣意識。我只是當年不想讓流行音樂侷限於國語話音樂的市場，只是得為付出一些代價。

1988年，因為我們出版趙一豪的《把自己掏出來》和黑名單工作室的《抓狂歌》，而被某本國際性雜誌選為亞洲最有創意的唱片公司。但《把自己掏出來》被禁賣，《抓狂歌》則被媒體禁播了。

對於未來，我覺得不要只看大陸市場，因爲unsteady，不如掌握東北亞市場，掌握亞洲市場。

亞洲有一個強處是，大家有些共同的故事。三國志、少林寺都是。而這些資源，不只可以溝通整個亞洲市場，也可以爲西方所用——只要他們發現這個市場與資源夠大。如同他們來找姚明，找鈴木一朗。

今天西方音樂可以用的material已經到了極限，已經有的環境很多地方也回過頭來限制了自己。他們一定有要借重亞洲的地方。

只是今天我們在主觀意識上仍然太消極。

我們最大的遺憾，是我們並沒有覺察到自己已經站上了領導的位置。

# 114 我們要相信亞洲，相信自己

Ring Tone 和 KTV 都在亞洲發生的。

而台灣唱片業最大的損失，是錯過了Ring Tone，而新加坡的一個鈴聲下載公司，小螞蟻，當時下載一首歌要一百元。每月收入可以有三、四千萬元。

今天三星新款手機在歐洲上市，往往有六十到七十萬支。每支都鍵入韓國歌曲。而這些歌的版稅收入都比過去要好。這些事情都在別的地方發生，但是台灣則還沒覺察到。

台灣當前最需要的，除了創作者和經營者各自需要的覺醒之外，還有產業環境的調整。

產業環境的調整中，最重要的則是資本來源如何與內容業者溝通。目前，是資本直接與內容業者接觸，這種直接接觸，由於雙方的語言不同，往往溝通不良。

資本與音樂產業理想的結合，應該是資本的來源集中面對一個 Portal 平台，這個 Portal 再一方面面對內容業者，一方面面對載體，載體再面對最終消費者。

而這裡談的Portal，應該是專注在 Multimedia、Game 上的Portal。

資本如果一直沒法和內容業者找到對話的方法，會對內容業者的發展產生很大障礙。內容業者沒法用已有的智慧財產當擔保，取得資本的挹注，是台灣社會各個方面的損失。

相對於台灣，韓國人知道資本的重要，資本也找到與內容業者對話的方法。

台灣的音樂產業，目前面臨種種困難。不過不應該忘了台灣還是有許多Cutting Edge的音樂。

至於目前的混亂，可以當作一種新的機會來看。譬如說，過去台灣沒有演唱會文化，消費者與歌手之間，其實只有一種「錄音」來溝通彼此的關係。而現在唱片既然不是唯一的音樂產品了，演唱會的文化會如何發展，就值得注目。

美國有一個Grateful Dead，就從不出唱片，而且相信只要樂迷去參加，就會有奇蹟發生。台灣要有這樣的樂團出現，雖然有難度，但不能不想像。

# 對於未來，音樂的創作者和工作者，一定要是個DREAMER。這是第一個也是最後一個需要具備的條件。

任將達爲水晶唱片負責人

音樂與時尚是一體的。流行音樂與時尚是共生的。目前最顯著的例子,是音樂一時尚一運動的三位一體。

流行音樂的藝術家,就是時尚的偶像。
他們的穿著與造型,是fashion的icon。
而時尚也很懂利用這一點。很多fashion品牌推出他們的音樂產品,希望能找到和年輕人對話的窗口。
日本fashion show的音樂,現在當作音樂產品在發表。

iPod從一個download音樂的工具,成了新的媒體,是最值得注意的一個發展。
美國人太了解音樂這個商品在現代流行文化中的角色。iPod從品牌到行銷,太overwhelming。

## 許舜英的一些觀點

許舜英爲意識形態廣告公司執行創意總監

採訪整理─Niwi

116 在唱片業持續衰退中
在音樂的問題大家都在苦思中的
2004年11月
台北盆地出現了

# 硬地

2004. 11.19 - 21  第一屆硬地音樂展紀事

文—FZ（音樂創作人）　　攝影—蔡志揚

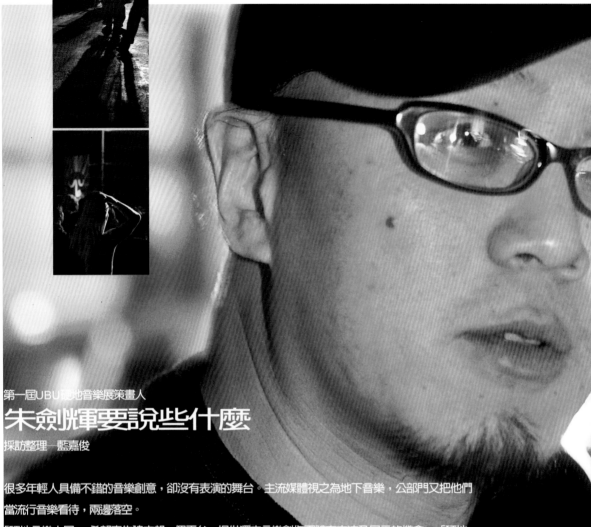

第一屆UBU硬地音樂展策畫人

# 朱劍輝要說些什麼

採訪整理─藍嘉俊

很多年輕人具備不錯的音樂創意，卻沒有表演的舞台。主流媒體視之為地下音樂，公部門又把他們當流行音樂看待，兩邊落空。

「硬地音樂大展」，希望率先建立起一個平台，提供獨立音樂創作團體有交流及展示的機會。「硬地」（Indie）是「獨立」（Independent）的縮寫。這些 Indie Label 不要只是自己做自己的事，而是團結起來，讓一般大眾注意到。畢竟，若要人家靠近你，自己要先走過去一步。

以往，音樂的活動都是往戶外走，我們這次在華山創意文化園區辦，就是希望民眾在都市裡，也可以聽到這些音樂，不用跑到墾丁去。

這次活動的 Logo 是UBU，也就是 You, Be Yourself 的精神。我們希望 Indie Label 讓很多有想法的年輕人，能夠將創意發表出來，雖然發行量很小，但可以慢慢的做。

音樂如果是一種商業行為，現在，CD 不再是唯一的商品了。CD 可以拷貝，但演唱會不行，現場演唱的感覺是無可取代的。我在這些獨立樂團身上看到一個出路，他們都有現場表演的能力，有著飽滿的生命力與張力，這不是唱片公司可以「做」出來的。

出乎意料的，這些所謂的地下樂團並不願意把這個活動辦得很「地下」，他們希望媒體都來報導，很商業也沒關係──要把一切檯面化。這是好事，套一句話，「所謂主流，就是從邊緣走向核心的過程。」對年輕人來說，誰沒有一個搖滾明星夢？

（有關參加這次硬地音樂展的獨立樂團資料，可上網瀏覽「網路與書」網站：
http://www.netandbooks.com/taipei/magazine/no14_music/index.html）

賀新麗攝影

Ai Wei

硬地說的是Indie

Indie 說的是Independent

硬地為期三天

硬地不只聚集了30＋的獨立音樂廠牌

N個獨立性強的樂團

硬地尋求的是

在茫茫人海中擁有共鳴的人們

（從左至右）教練、Swing Jack、巴奈、白修女

賀新麗攝影

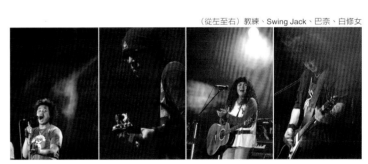

你不會覺得會場有點簡陋

不會覺得隔間的防水帆布太黑

不會覺得為什麼每個攤位只有一張桌子那麼大

因為全場的所有重點　與焦點　都在舞台

音樂是大家唯一的共同語言

表演是大家唯一的共同存在

DJ Rex

這是一種暴力
強制地將你的感官占領
透過聲音
你與表演者只有「零」的距離

伍佰

去掉包裝與束縛吧

隨著血液的帶領

迴盪在空氣中的

只有群眾的歡笑與熱情

DJ Rex

黃運煜

硬體有限

硬地才能有聲

讓音樂的價值回到自由

為豐富的情感找一個出口

當大家都淪落為愛情的奴隸

硬地還沒忘記自己的選擇

閉上眼睛

與他們一起吶喊

# 陳珊妮

## 談音樂的自由

在音樂跟陳珊妮之間，有幾組相互扣連的關鍵詞：
愉快，自由，好奇，那也就是她的音樂精神。

文—藍嘉俊　　攝影—賀新麗　　場地提供—nylon x donkey cafe

　　本以爲，用音樂來撩撥人靈魂的創作型歌
手，該會有不少感人的小故事可說。帶著友善且期
待的微笑問起陳珊妮，她回答得倒相當乾脆：「沒
有耶，是你們設定的題目太浪漫了。」這就是直直
到底的陳珊妮，並且，擅長打破我們對音樂、或者
音樂人的固有想像。

　　但是她不擅長記憶。關於童年，那個音樂的
初旅，大概就只記得小時候很愛唱歌，從浴室裡
哼到書桌前，所有的感覺就簡簡單單兩個字，快
樂而已。即便是現在，陳珊妮也沒有保存過去發
行的每張專輯。那麼記憶對她來說重不重要呢？
至少，對以歌曲伴隨成長的聽者該是重要的吧！

比如說這首〈看場電影〉：

下雨了　找個地方避一避

我有16個硬幣

打電話找人一起看電影

他們卻說：真不是看電影的好天氣

用了10個硬幣直到雨停

至少還有6個朋友　有6塊錢的寂寞

只是想　看場電影

穿一件很久沒穿的新衣

放下手邊的事情

有人陪我坐在一起

看場電影而已

那是1994年《華盛頓砍倒櫻桃樹》專輯中的一首歌，簡單的歌詞由清淨誠懇的嗓音吟唱而出。你或許在某個情境下聽到了。十年後回過頭來，凝結在歌詞裡的不只是當初落單的心情，還有那個用銅板撥打電話的年代。可陳珊妮終究是向前看的人，不會沉浸在曾經做過或正在做的事情上。她總是好奇，接下來會發生什麼事。

十來歲的時候，Sex Pistols帶著驚世駭俗的龐克音樂進入了陳珊妮的生命裡。在此之前，她對音樂有一個既定的想像，認為無論在視覺或聽覺上，都應該有一個較合理的標準去解釋。但是，「龐克卻完全沒被這個框框規範住」，他們的姿態與動作充滿著攻擊性，並藉著絕對性的破壞來建設，甚至，反叛的對象也包括龐克本身（如果對應到現在的人物，她說「柯賜海無疑就是龐克中的龐克了」）。此種不受拘泥的精神對陳珊妮意義非凡。這衝擊帶給她的是，音樂不應該要有什麼固定的樣子，因此，從聽歌到之後的創作，內容都是相當自由的。

上大學後，陳珊妮創立了熱門音樂社，雖然周圍都是玩Metal的朋友，但她還接觸了其他不同類型的歌曲。當時有一家藍儂唱片行，提供了很多英國獨立唱片4AD發行的作品。唱片行的樓下是賣包子的，她就和其他窮學生一樣，先吃包子打發掉一餐，把錢省下，旋即上樓買卡帶。對音樂的熱情與多元視角，就這樣用一個個包子累積起來。

音樂無須理由，「好玩就去玩」。除了唱歌、聽歌之外，更好玩的當然是創作本身。寫歌對陳珊妮不是件難事，如同她也喜歡的畫畫，有時一筆帶過、一氣呵成，作品就這麼出來了。她說得輕鬆自在，帶著某種率真的臭屁。

# 121

創作無非是要表現些什麼。如果突然看到一隻比著中指的左手，你會有什麼反應？那是陳珊妮年輕時的一張鉛筆素描畫，對照一旁的文字才知道，這翹起的中指並非對誰不滿，只是它被廁所的門壓傷流血了，維持這種姿勢比較舒服。這是典型的珊妮式風格，看似叛逆與另類，卻是要挪出一個想像空間給你。誤讀有時候也是種樂趣。

她說話直接，但卻不喜歡太直接的作品，像「我覺得全世界最可愛的人就是你」這句，就把話說死了，沒有了任何變化的空間。選定一個題材後，比如說憂傷，她可能用很輕鬆的方式寫，先把最私密的部分留給自己，其他的地帶空出來，讓聽者用自己的角度去感受，她希望所有聽她歌的人的想像都是不同的。「音樂是一種美感經驗，」陳珊妮強調這種美感「絕對要自己去好好體驗」，那是一種累積，無法用文字去敘述，所以，她不相信樂評。

陳珊妮的創作泉源來自於對周遭事物的高度敏感及好奇心。從前，她會把生活中有感覺的瑣碎小事隨手記下；現在，則是把可能的題材先擱在腦中的一塊角落，等它沉澱、等它和某天不知從哪冒出來的相關事物產生超連結，再搬出來，雖然詞可能還是很簡單，但傳達的已經是比較複雜、深入的東西了。她喜歡音樂越做越複雜，包括文字的鋪陳和曲風的編排，因為中文的結構有其特殊性，兩者相互咬合後，便能夠產生更大的可能。

# 122

複雜的事物還包括去捅製作人這個蜂窩。但談起製作人，整夜沒睡的陳珊妮精神一下子全來了，雖然身心耗損最大，但完成後的成就感也最高。錄音室裡是個封閉、狹小的空間，製作人要在歌手、樂手、錄音師的長時間互動中，處理好協調與溝通的工作，打下彼此信任的基礎。做音樂的時候，陳珊妮有一個最大的堅持：「每個參與的人都要很愉快」，即使是在趕工，都不可以有人在離開錄音室時是不開心的。這不僅是對細節流程，對人的纖細情緒也要精準掌握，必須感性與理性兼具。因為她認為，「音樂的感受畢竟是活的，是人做出來的」，在有趣、快樂的氣氛中誕生的音樂，才能真正對聽眾有感染力。

製作過程中，陳珊妮也有很大的成長。因為接觸的音樂人多了，看事情的角度、唱歌的方式都變得很有彈性，許多從前想不通的事都開竅了。她總是抱著旺盛的求知慾，對別人的東西、特別是自己做不到的事情感到好奇，等到自己學會了，也就發現一個更大的天空，以及更多不知道的事物，繼續餵養著好奇。好奇，使創作的動力不曾停歇。

# 123
## 獨立之路

　　創作、製作都不是問題，比較煩惱的是如何和媒體打交道。有些歌手，總能認命（或者欣然）地配合演出，但陳珊妮不擅長，也不願意。她記得第一次發專輯的時候，記者擺明來白吃白喝，瞧都未瞧我們女主角一眼。那時她很有志氣地想著，原來這就是媒體啊！最好不要讓我紅很久，如果讓我紅到十年，可要好好修理你們。等到現在有能力，她也把那些傢伙給忘了。然而，面對主流媒體與唱片工業所展現的高度自主性，仍是她所堅持的。

　　這個曾經公布年度大爛歌、得罪不少同行的歌手，無法忍受的就是一首歌的誕生，完全跳過負責詮釋的歌手，而一切由唱片公司的其他人來決定。作為一個創作者，只是為了某種行銷企畫的功能而配合寫的歌，「連自己都沒法感動，如何能感動人？」，她始終相信，「即使是偶像，也是有想法的。」

　　因為對整個音樂工業操作流程的熟悉，使得陳珊妮知道，如何把僅有的資源用在刀口上。如此，便不用遵循五大唱片設下的遊戲規則——砸大錢搞宣傳，就能讓自己的音樂，不被過度包裝地進到想聽的人的耳朵裡，同時，這還意味著不用為了公司設定的「宣傳造型」而套上自己覺得很醜的衣服。這是獨立音樂人的起而行，自己下功夫找出一條傳遞音樂的路，而不是坐在原地，怨嘆非主流音樂被壓縮、沒有生存空間。

# 124

　　然而什麼是主流、什麼是非主流呢？她認為現在的界線越來越模糊了，當獨立唱片透過各種管道，賣得比某些華而不實的知名歌手要好時，到底誰才是主流呢？就像她可以在女巫店為女性意識高歌，也可以跨海到香港為當紅的歌手出專輯，只要過程是快樂的，音樂沒有一定要怎樣。有一個當全世界都在聽披頭四時卻獨鍾貓王的父親、一個對流行訊息敏感的母親，陳珊妮本身就是一個很好的混和，有種悠遊於不同介面的本領。

　　所謂「另類歌手」、「女創作歌手」都是外界給她的標籤，陳珊妮尊重別人認定的自由，但不會因為這些外在的框框，而影響自己音樂創作的方向。對她來說，特定的風格有時是一種牢籠。她猶記得首次發專輯時，一位記者丟下的一句話，「歌怪怪的，大概發一張就掛了吧」，但一晃眼她已交出十張唱片的成績，並且不妥協地走了十年。就像在她的網站裡的一段話：「由於想跟上全球音樂的腳步，所以從不因為環境壓力，或作品與台灣流行市場有所差距，就放棄自己想做的東西。」

　　有人說，類似羅大佑、李宗盛那個一出手便席捲整個社會的年代已經過去了，流行樂曲從大眾來到分眾。但是，百人或者萬人的演唱會有著各自的熱情與感動。和陳珊妮一樣不放棄想要的東西，就能在眾聲齊揚的時代裡，享受到自己喜歡的音樂。

# Natural Q
## 的簡單美音樂

任何事情都有它的本質，音樂的本質就是好聽就好，不要有那麼多的包袱。

**文—冼懿穎　攝影—賀新麗**

星期四的晚上，「地下社會」擠滿了來看「自然捲」表演的人群。有的和不認識的人磨蹭緊靠坐在地上，有擠不進舞台前面來的，就只好在入口處遠遠站著看。空氣混著油煙味，喇叭偶爾發出奇怪的聲響，但大家似乎對這些並不怎麼在意，只是高高興興聽著自然捲唱歌。

也許是一竹竿打翻一船人的惡習，我們總喜歡把「地下」和獨立樂團畫上等號。自然捲主唱娃娃說：「有次逛唱片行，我問老闆有沒有聽過『自然捲』，他就說：『喔，他們是上得了檯面的地下樂團。』」

「我們不太喜歡說自己是地下樂團，我們是獨立發行的組合。」負責創作、編曲、錄音兼吉他手的奇哥提高了聲線強調。「在音樂的位置上，我們屬於不主流的流行音樂，但是沒有那麼underground，也沒有像一些Indie Band有很強烈的訴求。我們的作品是好玩、好聽、好笑就好了。」

### 越簡單，越美麗

奇哥曾經組過「三腳貓」樂團，2001年在參與楊乃文演唱會中，負責彈Bass的他認識了替楊乃文代唱的娃娃：「當時我是林暐哲In-house Studio的錄音師，認識娃娃之後很欣賞她的歌聲，就開始製作她的歌。由於我本身一直玩的是Rock Band，於是一直在嘗試、摸索，碰撞到一個感覺，也滿適合娃娃的，就慢慢成為現在自然捲的風格。團名是當時一個朋友說……」

娃娃搶著說：「不是，是我先想到的，我說我們都有自然捲，不如團名就叫『自然捲』好了。」自然捲已成立了差不多兩年，作品的內容，像〈自然捲〉、〈坐在巷口的那對男女〉就如娃娃所說的，都是很真實的，也是他們認為音樂最能感動人的地方。奇哥說：「我們不想刻意去取悅人，像娃娃把自己生活小細節反映在創作上，她會談到自己的感情、化妝品什麼的，因為她愛漂亮嘛，類似這樣。我的創作就是比較看到生活百態，一些小人物，或自己對一些事情的反應，並沒有太華麗的東西在裡面。我的堅持就是簡單——Simple Beauty，我沒辦法去照顧到太多的元素，只能找一個覺得很好的，然後盡量讓它發光。」

〈How Much〉這首歌只有一句歌詞：「How much I love you, you don't know, you don't know……」憂憂愁愁不斷反覆吟唱著。原來那是奇哥一次香港之旅，嚐到都市人的冷漠後有感而作的。這個大男生說：「我很愛這個世界，但這個世界卻讓我受傷。」第一次錄這首歌的時候，娃娃哭了：「我想到當時中了風的爺爺不知道我有多愛他，也想到我很愛一隻狗，可是那隻狗狗並不知道呀。我覺得歌手，就跟翻譯者一樣，可以把聽眾心裡的東西都翻譯出來。」「這首歌本來有很多歌詞，後來一直刪、刪剩一句。越簡單，力量就越大。」

對於言語的空洞，奇哥說：「同一句歌詞，其實可以產生不同的表情、不同idea，也會有不一樣的感覺。有時候我覺得一些歌詞，其實都是在描述同一樣的東西，就變成好像為了填充而寫，如果是不必要的，那乾脆不要好了。」

聽自然捲的歌，大可一邊聽、一邊漫不經心做手上的事情。那種簡單、俏皮的調子，忽隱忽現的，宛如潛伏在樹上愛笑的赤夏貓一樣。自然捲的歌詞被樂評形容為「簡單且三八的作品」、「不愛押韻、像不規定路線自由亂跑」。

奇哥：「我覺得這個評語很好啊。」

娃娃：「我們平時就差不多是這樣呀！我常常被人家說我臭三八。」

奇哥：「因為我們很喜歡一些很簡單的東西，然後也滿三八的，哈哈……就是愛搞笑、亂講話呀、不愛押韻。很多人說我們的歌像是包裝過的兒歌，有一點唱遊的味道，對，是沒錯。我喜歡寫單音節，沒有太多轉音，都是很直接的。兒歌其實就是這樣子，只是我會加一些技巧進去，讓它變得更好聽。」

自然捲的音樂有著Bossa Nova軟綿綿、甜而不膩的曲式，奇哥坦言是受到西班牙廠牌Siesta（Siesta就是指午後的小憩，音樂風格有多慵懶可想而知）的音樂影響滿大，因此沒想到他曾經很喜歡硬搖滾：「我做音樂的態度一直在改變，我之前很喜歡Hard Core（硬蕊），但現在對Hard Core滿反感的，因為現在它們都變得一模一樣。應該說，我對一言堂的東西，或同質性太高的東西，沒那麼想去聽。也不是想故意特立獨行，只是變化很重要。早期我很喜歡台語搖滾，包括林強、伍佰、Baboo樂團，他們在八、九〇年代本土的搖滾樂來講，具有很大的指標性。我受到趙一豪的影響也是滿大的，聽他的東西會有很強的失落感，那是真實的而不是刻意營造出來的。在我寫的歌詞裡有反映一點他們的影響，也就是想反映一些基本的生活態度。」

「我每次都要強調，任何事情都有它的本質，音樂的本質就是好聽就好，不要有那麼多的包袱。音樂的能量就是熱情，像有一次我放音樂，鄰居的菲傭便跑了出來坐在門口聽、身體不期然搖擺起來一樣。我認識一些上班族，他們以前就是很厲害的吉他手，他們對音樂還是有一種期待，還有一團火在裡面，還會想去嘗試。」奇哥認為音樂這個東西，當「摸」到它之後就甩不掉，名副其實像自然捲那樣「注定跟我一輩子」。

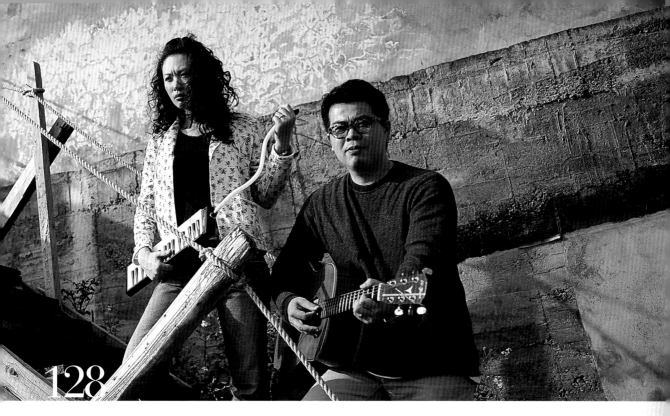

## 用誠意去做的就是好音樂

「現在搞獨立樂團已經比以前好了，玩樂器、玩音樂的人多了，器材價錢比較便宜，資訊的發達讓創作音樂的門檻下降了，做音樂變成比較簡單的事情，大家都可以創作自己想表達的音樂，不管好不好，就是自己想做的。」自然捲的音樂都是在Home Studio完成的，也許當中會有不完美的地方，但他倆異口同聲說那是一種「味道」。奇哥說：「專輯所收錄的〈Queen of the World〉是個現場錄音版本，因為我覺得這樣比較自然。我有把很吸引自己的聲音錄下來的習慣，像風的聲音。有一次我騎腳踏車發現經過欄杆或牆壁時會產生出一些『發發』的聲音，山上的風聲又不一樣，我滿喜歡這樣的感覺，它蘊藏著很多表情。」

提到獨立樂團如何發表作品時，奇哥說：「你可以去開創，像我們跟『院子咖啡』合作，一開始就走cafe tour，所有器材都是自己搬，其實只要給我們一個有插座的地方，我們就可以唱。我滿喜歡這種走唱的形式，只是所有成本都需要由自己cover。」

從剛組團聽眾只有小貓三四隻，到現在作品已發行到香港，自然捲自言信心比以前大了──確定只要盡力去做，做到最好，就會有人來聽他們的音樂，用誠意去做就是好音樂。

「音樂的不美，就是不誠實。台灣的流行音樂很奇怪，詞曲都掌握在某幾個人的手中，卻又分散給很多人唱，這樣做出來的東西會好嗎？是可以期待的嗎？我不排斥主流音樂，因為沒有主流音樂，連underground也沒有，它是具有指標性的。台灣的流行音樂有那麼大一塊，但它的source卻是來自一個不到二十個人的群體，我覺得這樣很無趣。」奇哥說。

目前娃娃仍然在服裝店打工，只能當兼職音樂人，最希望能多賺一點錢、唱自己喜歡的歌：「走唱令人很累，不過又很好玩。我們除了有一班固定聽眾外，也會吸引一些意料之外的人來聽，像老人、小孩，甚至一些貌似流氓的也會跟我們拿簽名，很可愛對不對？」

奇哥：「記得一次有一家人來，我們很開心呀，因為是小朋友先喜歡聽，然後就帶父母來聽，而且都會唱，氣氛就像同樂會那樣。當聽到聽眾跟著一起唱，一道『音牆』轟過來時，感覺還滿嚇人的，也就是音樂的力量，所以多累也是值得的。」

娃娃：「對啊，唱到我都起雞皮疙瘩。」

當他們唱〈Queen of the World〉的時候，奇哥即興爆笑的口白、娃娃Kidult式的唱法，總給人一種「兩爺孫」的感覺。

娃娃：為什麼每次都會被人這樣形容？

奇哥：我都跟別人說娃娃是我的姪女……

娃娃：奇哥比我大十歲，然後兩個人都是在十月生日……

奇哥：呀，你也會注意到這種巧合……

娃娃：哈哈哈，哈哈……

# 129 流行音樂以外的六種選擇

CD提供：誠品音樂館、Ricardo、邢子青、吳子嬰

## 130

### 清新花草派搖滾樂──Indie Pop　　文─郭禮毅（「543音樂網站」J Music版主）

所謂Indie，就是「獨立」（Independent）的縮寫，所有非隸屬於全球五大或其他大型唱片工業體系的樂團廠牌都可劃歸入此。由於不需有太多商業因素的考量，音樂上的自由度也較高。

提到Indie Pop，必定要提到「C86」這個名詞。回溯到1986年，英國著名音樂雜誌《NME》隨書附贈的一捲卡帶（編按：C代表Cassette），裡面輯錄的樂團如The Pastels、McCarthy、Mighty Mighty等，穿著打扮都充滿六○年代的懷舊感，音樂方面除了上承六○年代迷幻民謠的美好旋律，七○年代中龐克運動爆發後產生的獨立反叛精神和化繁為簡的音樂編排，占據了整個八○年代Post Punk的低調勢力也有著直接的影響。同時期其他像Talulah Gosh、BMX Bandits、The Vaselines等團，以及清新名廠Sarah旗下眾多要員，亦是不可遺漏的名字。更重要的是，這些樂團表現出與搖滾樂雄性角色悖離的多愁善感，以及對成長的莫名抗拒。於是乎，C86就成了純情文化的代名詞，並對日後Indie Pop產生重大影響。

隨著九○年代電音、Grunge、到Britpop的興起，講求的多是享樂主義。純情文化？可能隨著青春期的結束也和舊衣物一起丟進垃圾袋了。不過就是有那麼多尚未被百態世俗染指的微熱少年，甘心將自己青澀思緒化作音樂與聽眾私密分享，透過清爽吉他譜出的簡單旋律、未經琢磨的錄音效果、羞怯的歌聲以及纖細敏感的詞句抒發，一則則慘綠少年的抑鬱心事於焉呈現眼前，誘發你感同身受地微笑、哭泣⋯⋯。而集三千寵愛於一身的Belle & Sebastian在九○年代後期崛起，更促成Indie Pop的回溫，大家開始搜羅世界各地的Indie Pop聲音，不只英美法德等大國，包括北歐日本泰國菲律賓巴西，近如你我周遭的台港獨立樂團⋯⋯，與其說Indie Pop是個門派，倒不如說是一個世界共同現象還來得貼切。不知從何時開始，台灣開始把Indie Pop喚作清新花草派，毋寧是更讓人一目瞭然的字眼。比起其他獨立搖滾類種，這樣不具殺傷力的音樂，你要拿來當作午後小憩的沙發香氛或是吸引異性的情境音樂悉聽尊便，但我想，保有純稚無心機的心境仍是領悟Indie Pop箇中魅力的不二法門。

聽厭了罐頭樣板式的流行音樂？還好，我們還有風光不一樣的六條路可以走一走：Indie Pop、

入門專輯推薦：

Belle & Sebastian《*The Boy With the Arab Strap*》 唱片公司：Jeepster Recordings （JPRCD003）

　　對於很多九〇年代中以後才接觸獨立音樂的樂迷來說，來自格拉斯哥的七人大樂團B&S有著無可替代的重要性，和諧順耳的音樂鋪排和兼具自省與慧點的歌詞，都是如此親切而貼近人心。雖然前兩張專輯《*Tigermilk*》和《*If You're Feeling Sinister*》都更符合純情文化的特質，但論音樂上的變化和涵蓋性還是本作為高。《*The Boy With the Arab Strap*》同時標誌著該樂團音樂事業的分水嶺，自此高峰之後，樂團的聲勢便日漸下滑。

延伸聆聽：Pastelshot《*Hush, Little Baby*》（日）

Club 8《*Spring Came, Rain Fell*》 唱片公司：Labrador Records（LAB022）

　　瑞典是純情清新音樂的重鎮，而眾多來自瑞典的清新樂團中，應屬2004年來台參加「野台開唱」演出的Club 8最為人所熟知。輕盈的曲調配上女主唱甜絲絲的歌聲外，還不時流露出細膩的哀愁感。近年該團更嘗試融入稍具時尚感的Downtempo節奏，大有Saint Etienne接班人之氣勢，本作也確實如涓滴春雨般惹人好感。

延伸聆聽：Cocosuma《*I Refuse To Grow Up*》（法）

壞女兒《沒有毛的熊》 唱片公司：小白兔橘子

　　應該稱得上是台灣頭一支Indie Pop團體。這張首作集結了該團數年來的心血結晶，縱然錄音效果未達上乘，但爽朗輕快的旋律，女主唱香菇乾淨帶漂浮感的音色，以及不同於一般主流女歌手、南台灣女生特有的咬字方式，都是情感落腳的基點。除了基本款的Indie Pop配備外，吵耳的〈Mosquito〉表現了他們憤怒的一面，而〈飄〉趨於緩飆的勾線更是格外動人。

延伸聆聽：The Marshmallow Kisses《*I Wonder Why My Favorite Boy Leaves Me An EP*》（港）

Intelligent Dance Music、Industrial Music、Bebop、Opera、World Music。

## 考驗聽力的聰明舞曲——IDM　文—Ricardo（資深樂評人）

IDM一詞是Intelligent Dance Music的縮寫，意思是指相對於九〇年代逐漸興起的主流商業舞曲與馳放電子樂（Chill-out）之間的進化版本。因為當九〇年代越來越多青年投身電子音樂的創作後，一群新的創作者顯然對於時下流行的電子舞曲千篇一律的公式手法與僵硬節奏，有著相當程度的不滿。而IDM之所以會用「聰明」一詞，其實略帶嘲諷的意思，意指時下一些舞曲，只要手邊有台電腦跟音樂製作軟體，連笨蛋都可以做的出來。

IDM一派的興起，最早是由英國幾位引領風潮的幕後DJ如Mixmaster Morris及Dr. Alex Paterson，在八〇年代末期所發動的。當時一些較艱深電子舞曲的創作者、製作人，質疑當時受大眾歡迎的排行舞曲，因此便結合了早期芝加哥浩室（House）舞曲的原創構想，及更低沉的馳放電子樂與環境音樂（Ambient／Environmental）所延伸的抽象電子樂、實驗電子的複雜概念，混合而成現今所認知的IDM。因為他們相信仍有許多人是寧可用耳機聆聽音樂，而非只是將電子樂當消耗品。

所以IDM更加注重聲音細部的處理，對於音源的取樣也益發刁鑽或出人意表，更多實驗聲響被引用到IDM作品的延伸，對於節奏的處理也不像一般商業舞曲那般粗糙或簡陋。事實上，IDM在發展過程與概念上，常與另一名為Glitch的類型有著相當密切的相互援引。只是Glitch更跨入實驗電子的領域，而IDM則依舊保有適當的旋律與節奏趣味。其後出現的Indie Dance（指非五大唱片的獨立廠牌所發行的電子舞曲），也隨之帶動了往後九〇年代瑞舞（Rave）文化的風潮，而IDM則逐漸成為小眾的一派。

**入門專輯推薦：**

Pole《*1*》　唱片公司：Matador（OLE 339-2）

Pole的音樂基本上仍是建構在極簡主義（Minimalism）的架構下、進一步發展延伸而成的，然而他在作品中經常加入了四處飄移的旋律線、複雜而交織的節奏組、如雞皮般凸起的低音（在發出低音時喇叭向外繃起的模樣），讓他的作品展露了獨具一格的理性思維運轉，彷彿是各種自然現象的抽象化呈現。

Oval《*94 Diskont*》　唱片公司：Thrill Jockey（thrill 036）

將二十世紀現代音樂或實驗音樂的概念重新融合到電子樂的創作，是Oval最讓人稱道的貢獻。這張無庸置疑地是前衛電子樂的重要代表作，大量細細嗦嗦的跳動聲響與清晰的回聲運用，開創出Glitch與IDM兩派共同的聲響美學標準，一種自我運轉的聲響小宇宙。

Autechre《*Amber*》
唱片公司：TVT Records（TVT 7230-5）

如果你對俗豔的商業舞曲感到厭煩的話，那麼你該聽聽Autechre這張作品，可讓你重新體會到原來Techno也可以玩得這麼漂亮，讓人耳朵為之一振。漂亮但不那麼直接的節奏組，與大量的鍵盤音色組合成一幅聲響奇景，就連人工模擬的背景弦樂亦都如琥珀般地散發出晶瑩與暗濁並陳的趣味。

# 用力敲打造樂的工業之聲——Industrial Music　文—Ricardo

在所有的搖滾類型當中，工業之聲（Industrial Music）可說是最不符合「流行音樂」創作原則的樂種，因為它既不優美，更不在乎旋律，相對的，它所產製的音樂大都充滿了工廠的敲擊聲或建築工地的敲打、鑽擊噪音，最後再加上搖滾樂器或電子合成器所製造出的音樂而成。簡而言之，它是搖滾樂中融合實驗音樂與噪音藝術最激進的一派。

所謂的工業之聲，顧名思義便是針對現代化工業社會所提出的一種反動行為與宣言，這個名詞最早源自舊金山的一位藝術家Monte Cazazza所提出的宣言：「給產業大眾的工業之聲。」（Industrial music for industrial people.）然而卻一直等到英國樂團Throbbing Gristle才真正將此概念付諸音樂創作上，也因此，許多音樂史家均視Throbbing Gristle為第一支工業之聲隊伍，與隨後不久興起的Cabaret Voltaire，並列工業之聲兩大代表團體。

不過除了對應工業社會的思潮與哲學外，由於工業之聲的崛起亦與七〇年代晚期龐克運動有著相當程度的關連性與時間性，因此就某種程度而言，工業之聲猶如龐克音樂的遠房親戚，而許多龐克樂團與工業之聲隊伍亦都相互跨域擷取，或融合兩方、甚至更多其他類型的元素於一體。上自磁帶音樂（Tape Music）、具象音樂（Musique Concrete），下至對電子合成器的應用、白色噪音、電腦定序器（Sequencers）等的挪用，都讓早期對工業之聲的定義有了更廣、但也同時更模糊的擴展。

時至今日，一些所謂的工業電子舞曲（Industrial Dance Music）或工業重金屬（Industrial Metal），都是工業之聲再延伸而出的旁支。

## 入門專輯推薦：

Cabaret Voltaire《2 X 45》　唱片公司：The Grey Area（CABS 09 CD）

最早期幾張Cabaret Voltaire的專輯作品對於大多數人而言，可能太過艱澀而難以下嚥，這張專輯正好同時顧及了「可聽性」與噪音實驗之間的平衡點。機械式的樂器彈奏刻畫出工業社會的疏離與冷漠，讓這張黑暗之聲充滿了對人性幽暗面的探索。

Throbbing Gristle《D.O.A.: The Third and Final Report of Throbbing Gristle》

唱片公司：Mute Records（61094-2〔US〕，TGCD3〔UK〕）

激進、粗暴甚至帶著敵意的態度，向來是Throbbing Gristle所採取的戰鬥策略。就目的及藝術宣言而言，與二十世紀早期未來主

義（是早期現代美術的一個流派，認為要剷除過去所有的舊思想，而後歌頌工業文化）有一點共通之處。這張專輯的主要特色，在音樂上運用了大量的拼貼（Collage）手法，以電腦合成聲響搭配傳統搖滾電吉他所產生的噪音。斷裂的電話錄音、電子反饋聲、儀器嘶嘶聲不時地打斷、介入，令這張專輯含有強烈的疏離感。

Nine Inch Nails《Pretty Hate Machine》

唱片公司：TVT Records（TVTD 2610）

九吋釘或許不是什麼偉大的工業之聲開創者，但他絕對是替早期的工業之聲導入了更符合聆聽趣味的折衷者。精神概念上與早期工業之聲只有一絲相承，但在這張作品中則加入了更多傳統的歌曲結構，與狀似痛苦的吶喊唱腔。而這樣的妥協無疑是幫原本只限極小眾的樂種，拓展了更多的聽者，使其注意到原有工業之聲的存在與重要性。

# 爵士練家子的破啼之音——Bebop

文—Alex（誠品音樂館〔爵士樂〕音樂專員）

常聽爵士樂的朋友一定對爵士樂的樂團編制多有了解。通常是以三到五重奏為最普遍，這樣的樂團編制對樂手和樂迷是最為有利的組合，不但能讓樂手有充分表現的機會，也能讓樂迷得以看見或聽見樂手的表現，十足是一種真金不怕火煉的態勢，既直接又過癮。但爵士樂並非一向如此。

在二次大戰前，美國的爵士樂是以大樂團為主，音樂則幾乎是以搖擺樂（Swing）為主。主要的工作就是在夜總會裡奏樂，而樂團需要一個比較龐大的編制，方有足夠的能量讓舞客能隨著音樂起舞。由於受到古典樂的影響，大樂團的編組都比較制式化，況且樂團的焦點是在樂團領班身上，因而讓一些頂尖的樂手不甚滿意，因為這樣嚴重地限制了他們的表現。一種新的音樂和小編制的樂隊隱然即將誕生，但需要一才氣縱橫的樂手將它推出。

Charlie Parker和他的搭擋Dizzy Gillespie成為這種劃時代音樂——Bebop（咆哮樂，顧名思義就是一種反叛性的爵士樂，亦譯咆勃樂）的先鋒。前幾年一部由克林·伊斯威特所執導的電影《菜鳥帕克》（Bird）對此有非常詳細的敘述。他使得傳統的大樂團漸趨沒落，許多樂手紛紛尋找志同道合的夥伴，舊有的結構於是瓦解。這位才氣縱橫的樂手不僅為自己奠定爵士樂史上的地位，也指引出爵士樂新的方向，直至今日，這樣的音樂和簡單編制的組合，仍是爵士樂最基本的架構之一。

然而Charlie Parker卻也有一項不好的習慣「流傳」後世。也許是為了尋求靈感，或是在音樂上有更進一步的突破，他接觸了毒品，因此造成他英年早逝，其後的樂手也多有吸毒的陋習。難道好的音樂一定要藉酒精和藥物才能面世嗎？著實令人慨嘆。

Bebop最迷人之處除了即興表演之外，現場樂手和樂迷之間直接而密切的互動，更是其價值所在。擁有無限延伸可能的即興，搭配絕佳的默契以及直接的互動，更是相得益彰，這已然是經典爵士樂所共有的基本條件。直到現在，很多經典的爵士樂專輯都是演奏會的實況錄音，而且這些往往就是最獨特和最精采的作品。

如果您正要開始聽爵士樂，請從Charlie Parker開始；如果您已經在聽爵士樂，更要聽聽Charlie Parker。順便再去租一片《菜鳥帕克》，相信您對Charlie Parker和Bebop會有更深一層的了解。

**入門專輯推薦：**

Charlie Parker《The Complete Verve Master Takes》（3CD Boxset）
唱片公司：Verve（065597-2）

這套Charlie Parker的3CD套裝，是從他在「Verve」這家公司所錄的作品中精選而出，共有七十三軌。由於Parker所錄的作品很多，所以光是精選集就能收錄這麼多的曲目。裡面的樂手更是高手如雲，而且錄音師可是Norman Granz，他不只是一位優秀的錄音師，也是Verve的創始老闆。這套多彩多姿的專輯，絕對值得您收藏。

Dizzy Gillespie等《For Musicians Only》　唱片公司：Verve（837435/UCCV-9167）

這張專輯裡除了Dizzy Gillespie之外，尚有以Bossa Nova樂風而聞名的Stan Getz。Stan Getz生前曾說，他希望大家能記得他是Bebop的樂手，而不只是Bossa Nova。Dizzy Gillespie是Bebop樂風中另一位高手；其他樂手還有Sonny Stitt、Ray Brown等，陣容也十分堅強，值得您一聽。

## 結合戲劇、燈光、服裝、舞蹈的音樂——Opera

文—邢子青(「愛樂電台」節目製作與主持人)

　　「歌劇」,顧名思義,這是一種「以歌唱方式表演的戲劇」,它誕生於1597年,出生地則是義大利的佛羅倫斯。當時有一群知識分子,對於古希臘的文化藝術,掀起一股探索熱潮,他們組成了一個藝文組織,在經過討論之後,決定把古希臘的戲劇與音樂結合,發展新的表演形式。在這樣的前提下,音樂史上第一部結合了戲劇與歌唱的作品《達芙妮》(*Dafne*)就此誕生;不過,在當時還沒有「歌劇」這樣的名字,但是其中的組合要素,則為後來的歌劇發展奠定了基礎,也因此《達芙妮》被公認為歌劇創作的濫觴。

　　提到「歌劇」這兩個字,可能有人已經感到高不可攀、難以接受,甚至覺得無聊,而且,有許多人幾乎會有一個共同疑問:在台上張著大嘴、扯著喉嚨的人,到底在幹什麼?既然是唱歌,為什麼非得唱成那個模樣?

　　其實,這項表演形式是非常「平易近人」。它的發聲方式,是透過人們最自然、也是與生俱來的樂器——**聲帶,產生音響效果。就像我們平常說話一樣,這個樂器可以發出喜怒哀樂各種情緒,絕對人性、毫不虛假!**聽見歌者的演唱,就算並不見得清楚每一個字句所代表的意義,但確定的是,透過這麼「人性」的音樂帶領,我們還是可以感受到零距離的情感表現。

　　此外,「歌劇」是最富麗堂皇、最具有聲光效果、最能滿足聽覺以及視覺的藝術類型。在一齣現場演出的歌劇裡,你聽到的不只是歌唱,還包括管弦樂演奏,你看到的不只是歌唱者的戲劇表現,更包括了舞台、燈光、服裝設計,有時還會穿插舞蹈(通常是芭蕾舞)演出。這麼豐富的組合元素,在所有藝術領域裡,可說是絕無僅有!

入門專輯推薦:

《*The Best Opera Album in the World…Ever!*》(2CDs)
唱片公司:EMI(7243 56077 2 9)

　　在這套專輯裡,囊括了西方歌劇史上最經典的名曲,其中有不少旋律還是你我耳熟能詳、朗朗上口,甚至還經常出現在電影、電視廣告、廣播,甚至行動電話的鈴聲。其中收錄的劇碼,都是最通俗、最容易接受的基本名劇,包括《卡門》、《茶花女》、《弄臣》、《阿伊達》、《魔笛》,以及《蝴蝶夫人》等等,年代橫跨上古世紀到二十世紀初。如果想要進入歌劇這項領域,這些精采選曲,絕對是你的「敲門磚」!此外,專輯內附有詳細劇情解說與歌詞翻譯,在最短時間內,讓你掌握歌劇史四百年以來的精華。

《*Pops Plays Puccini*》　唱片公司:Telarc(CD-80260)

　　對於某些朋友來說,歌劇之所以會形成欣賞門檻,原因之一,恐怕就是語言。事實上,即使你我不會說德語、義大利語,甚至斯拉夫語,但這並不表示無法欣賞歌劇。透過充滿人性的歌聲,我們還是可以清楚體會音樂背後所要表達的情感。除了歌聲之外不能忽略的,就是管弦樂團的演奏,有時只要聽聽純粹的器樂旋律,就算沒有男高音或女高音的高亢歌聲,依然能帶來「全身酥麻」的震撼。在這張選自義大利作曲家普契尼經典歌劇旋律所改編的管弦樂曲專輯,讓你暫時告別歌聲,體會另一種聆賞歌劇的感動!

# 135

## 用心聽「世界」——World Music

文—吳子嬰（音樂文字工作者）

　　早在上世紀七〇年代，一些英語世界的音樂學者已經開始使用「世界音樂」這個名詞，意指人類所有的音樂文化，強調音樂與人類社會行為的關係，暗批長期以來音樂學院教育的歐洲本位主義（Eurocentrism）。

　　不過，「世界音樂」變成普羅大眾所認識，成為唱片工業的重要樂種，則要等到八〇年代末才發生。1987年，一群獨立音樂廠牌負責人發現自己出版的許多「非西方」藝人作品，在唱片行出現不知如何上架與分類的問題，最後他們決定以「世界音樂」名義來推廣與包裝這些音樂。結果「世界音樂」意外在唱片市場大受歡迎，不但銷售比例越來越高、展示空間越來越大、「世界音樂」的形式也變得更為複雜，但概念卻似乎明顯清晰，就是以任何民族的傳統或流行音樂為基礎，進行各種各樣融合實驗的混種音樂：例如台灣阿美族歌謠、中國京劇、日本雅樂、印尼甘美朗、吐瓦雙聲唱法、西班牙佛朗明哥、澳洲原住民音樂、北印度古典樂、非洲史官音樂、猶太音樂、阿根廷探戈、伊斯蘭蘇菲音樂等……，都有可能成為「世界音樂」的原材料，透過傳統創作手法與當代流行音樂的生產模式，「世界音樂」便成為最終的結晶。

　　有人擔心西方唱片工業只是運用「世界音樂」招牌去包裝「第三世界現象」與「地球村概念」，市場上充斥大量販賣異國情調的大雜燴音樂作品，結果造成的只是對非西方文化的進一步剝削與誤解；但如果從另一角度去分析，「世界音樂」的興起，卻也讓更多人發現世界上存在多元化的音樂面貌、鬆動西方主流音樂的霸權地位、開拓更寬廣的音樂視野，並學習尊重別人的文化與傳統。

**入門專輯推薦：**

Sainkho Namtchylak《Stepmother City》　唱片公司：Enisai Records（POND-005）

　　來自吐瓦（Tuva）的 Sainkho Namtchylak，憑藉其出神入化的演唱、勇於吸納各種音樂藝術的實驗精神，將歷史悠長的雙聲唱法與西方前衛爵士、即興音樂、傳統音樂乃至電子音樂結合，加上詩化歌詞，成功塑造出一種特別強調聲音技巧表現、並跨越一切界限的聲音世界。這張專輯她首次呈現出充滿未來感的電氣化游牧民歌風格，在當代與亙古的對比、交織與並列當中，Sainkho展現出一位「屬於世界的音樂家」的至高藝術性表現。

Ryuichi Sakamoto《Beauty》　唱片公司：Virgin Records（86132）

　　日本著名音樂家Ryuichi Sakamoto發表於1989年的巔峰之作。他遊刃有餘地穿梭在沖繩民謠、非洲打擊樂、西洋搖滾樂與新古典之間，別出心裁的音樂編作，讓「Neo Geo」這個華麗的跨國陣容得以盡情發揮，非洲與印度打擊樂器、吉他、鋼琴、三弦、二胡與西塔琴微妙交織，Arto Lindsay、Youssou N'Dour、Brian Wilson、Robert Wyatt等一眾巨星在專輯中有出人意表的驚豔演出，確立了這張專輯的經典地位！

Stephan Micus《Implosions》　唱片公司：ECM Records（ECM829-201-2）

　　來自德國史圖佳特的Stephan Micus可以說是「世界音樂」的先知，多年來身體力行跑遍世界各地學習傳統樂器，尋找各民族樂器間的可能關係，吸納各地方民族文化精華，獨自完成創作、演奏、演唱與錄音，塑造出全屬個人的音樂世界。這張早在1977年發行的專輯，他一個人分別演奏日本笙、尺八、泰國笛、印度西塔等樂器，加上自己的吟唱，音樂散發著一股耐人尋味的平衡、寧靜與張力。

有人再度問我關於如何閱讀樂評這檔事。這是一個好問題，即使四年前我曾經在《搖滾客》雜誌探討過這命題，但事隔多年，如今再回頭看這議題，依然覺得有許多面向仍待釐清。而且如何閱讀與如何寫評論其實是一體的兩面，如果沒有熱情、積極的樂迷投身評論的工作，就不會有所謂的樂評產生；而一篇樂評如果沒有讀者參與，那麼這篇樂評的功能也就失去了它的社會意義。所以如何閱讀樂評、如何寫樂評，以及如何欣賞音樂，就成了三個密不可分的面向。

# 137

基本上，樂評沒有一定的範本或寫法可以參考，也就是說，寫樂評沒有一定的規則可以依循。所以辨別好的樂評與壞的評論最大的差別，就在於論者的態度是否真誠，及他所提供的論點視野。評論與創作最大的分野在於，創作可以絕對主觀，但評論即使論者多麼主觀認定，然而評論與被論者，或同一首歌的不同評論之間依然存在一種相對性。而在所有的評論類型中，樂評更是屬於一種非常主觀認定的文體，因為它或許有相對價值判斷的概念，但人類的聆聽過程，永遠屬於一種私密而隔絕的過程，一種耳朵與腦部的化學作用與物理運動。不斷改變的聆聽狀態也導致了不同時空所產生的樂評亦會不同，即使是同一個人寫的，過了一年後再寫，極有可能會產生完全不同的結果。

# 138

那麼構成好樂評的幾個要素是：論者必須真誠，資料提供必須正確，文字風格不受限制，但必須達意通順，最重要的是，論者是否提得出可參考的觀點與邏輯。而若要達到這目的，當然他就必須具備相當程度的音樂涵養與知識，甚至對於整個現代藝術的發展及時代背景、社會脈動，都必須有一定程度的了解才行。若是為了因應唱片公司要求、為了達到促銷目的而寫的文章，通常出發點已經不夠純粹，當然產生的「評論」也大都有失公允。

一篇好的樂評通常都必須要有幾個參考點：一是對創作者本身的背景、歷年作品及創作動機，有一個簡要的說明及審視，因為這是構成評論文章最基礎的要件。你若無法看出該篇評論對象的概括樣貌，那麼通常這篇文章便出了問題，除非評論的對象已是非常著名的人物。

其次，作品本身對應到音樂史上的發展位置，或甚至整個當時時代脈絡及社會趨勢，亦是許多評論者會提出的觀點。當然，前提是作品有其價值分量及內容可呼應，所以用文字去捕捉抽象的音樂的諸多面貌，便成了論者必須努力的方向。而許多華麗的形容詞與想像，往往成了音樂文字最常見的部分，只是這部分卻也容易流於喃喃自語的自溺現象。

總之，樂評永遠會有主客觀的問題，但是最關鍵的往往是在評論者的態度及所持的觀點。因此，論者是否在誇張吹捧，或者他是否能說服別人來接受自己的觀點，這才是構成一篇好樂評最重要的核心。所以沒有所謂怎麼寫才是「正確的」，不論閱讀或拿起筆寫評論，保持一顆開放的心，才是所有閱聽人該保持的態度吧。（Ricardo）

# 136
## 有人問我
## 如何
## 閱讀樂評
## 這件事

# How To Create A Music Trip

文·圖—查爾斯（風和日麗唱片行負責人）

有時候，我會什麼事都不做，就只是坐著聽音樂。

這個世界常常太嘈雜，如果把耳朵張開，是沒有辦法只聽見一個聲音的，所以不如把耳朵關起來，讓它們只聽見想聽的，例如：好音樂。天氣爽朗的早晨，我最愛聽清新明亮的民謠，Nick Drake、Kathryn Williams、陳建年，或Kings of Convenience，都是很棒的選擇。灑滿陽光的午後，最適合聽鬆軟舒服的Bossa Nova、Gilberto一家、Veloso父子、Antonio Carlos Jobim，或Celso Fonseca，都會讓你懶散得動也不想動；如果是夜闌人靜的時候，應該要聽聽深沉舒緩的電子樂，Kid Loco、Air、Zero 7，或是Lemon Jelly，他們會讓你覺得跟自己更靠近。心情好的時候、肚子餓的時候、失眠的時候、等公車的時候，看電影、喝咖啡、慢跑，甚至是談分手的時候……，不管什麼時刻，都一定有適合聆聽的音樂。

有時候，我會穿越大街小巷，只為了尋找一張現在就想聽的唱片。

無論收藏了多少音樂，我知道，永遠都是不夠的。就是會沒來由地突然想聽一首歌，身邊卻偏偏沒有，衝動上街一家家唱片行搜索，往往是灰頭土臉鎩羽而歸。所以有時我會上網訂購，或趁出國旅遊時順便找找看。

## 140 Bonjour! 音樂

出國買唱片是一件非常有趣的事，先說說大都會裡不可或缺的巨型連鎖唱片行。在紐約、倫敦、東京這些國際級大都市裡，像HMV、Virgin Mega Store，或是台灣也曾引進的Tower Records這類巨大的連鎖唱片行，幾乎是無所不在，每一個鬧區至少都能看見兩、三棟。棟？是的，它們的規模絕少是單一樓層，幾乎都是兩至三個樓面以上，面積又極巨大，唱片收藏多不勝數。從一般流行到獨立品牌，從古典、爵士到地方歌謠，包括許多你想買但是還沒買，甚至從來不知道的各種音樂，無不分類清楚，規則陳列，加上大量的試聽設備，簡直像是音樂圖書館。

相較於巨型連鎖店的嚴謹與豐富，城市角落裡許許多多具有特殊音樂屬性與風格的小小唱片行可就更有趣了。我說的不是傳統市場旁賣卡帶還兼代客錄音的那種，而是整體風格統一，從音樂品項到店內裝潢，甚至店員的穿著打扮與眼神，都能讓你眼睛為之一亮的那種店。

東京尤其多，例如Bonjour Records（www.bonjour.co.jp），它們在東京共有三家分店，風格既特殊且前衛。以代官山店為例，它是一幢獨棟的平房式建築，一樓的牆面上布滿各式封面設計精彩的黑膠唱片，二樓的半層空間有兩台iPod提供顧客試聽店內所有的音樂，旁邊陳列著Bonjour自營品牌的產品，如T恤與書刊一類。踏入這樣奇異的空間，你會感受到空氣裡的音樂濃度已經在改變，如果你完全無法接受向耳膜隆隆奔來的新潮樂音，還不如趁早離開的好！

（上圖）Coldplay主唱Chris Martin。

（下圖）Coldplay演唱會的舞台上方特大圓形投射螢幕。

# 142

尋找失落的寶藏

　　如果你跟我一樣，是個道地的英國搖滾樂迷，當然不能錯過隱藏在倫敦迷霧街道中眾多的二手唱片行。單從外表確實無從分辨它們的差別，但只要踏進任何一家，總能像是發現寶藏一樣，哇！Nick Drake的Bootleg（就是非經正式管道流入市面的音樂專輯，有的是現場盜錄版本，有的是歌手的朋友從他家中偷出來的Demo），Coldplay的絕版單曲，還有The Smiths的第一張專輯，每次過程都如同美夢一場，結帳買單時卻像是醒來發現落枕扭了脖子一般，痛，而且痛很久。可是每次轉個彎，看見另一家唱片行，還是不免要繼續沉淪於另一場美夢。如果你也有上述類似的症狀，建議你多看幾家，多比比價格，因為二手唱片幾乎是沒有標準行情的，我曾經在同一條街上，看見相同一張唱片，價格竟然相差五英鎊（約新台幣三百元，在台灣快可以買一張新專輯了）。

　　倫敦這麼大，當然不見得處處皆寶藏。有一次我與朋友去逛跳蚤市場，看見路邊一位阿伯，攤開兩張摺疊桌，桌上鋪滿了CD，天上飄著能溼透衣服的雨，他卻淨顧著與朋友聊天。愛CD如命的我，既心疼又好奇，於是上前翻看，竟也瞄見兩三張值得駐足一晌的唱片，打開盒蓋卻發現不是空盒就是表裡不一，也難怪他這麼不在意了。

倫敦唱片行裡試聽的小朋友。

倫敦路邊賣唱片的伯伯。

我錯過的Kathryn Williams
音樂會的宣傳海報。

# 144 來吧，一起搖旗吶喊

有時候，我會飄洋過海，只為了聽一場不能錯過的演唱會。

音樂如同SK-II裡的Pitera一樣，是活的。每天在家裡對著冰冷的音響反覆聽CD，再精緻的錄音也比不上現場演出的震撼與感動，而且僅此一次，絕無重複。歌手與樂團將唱片裡美好的音樂一首接一首重現在我們面前，雖然是早已熟悉的相同旋律，聽來卻是截然不同的經驗和感覺。我們聽見、看見，我們時而高聲歡呼、時而感動落淚、時而閉眼沉醉、時而放聲唱和⋯⋯，在這裡不必自作多情，不必拉攏身邊的朋友，因為所有人都已經在狀況裡，這就是現場表演的魅力。

2002年底，我因工作前往英國，剛好有機會參加Coldplay為新專輯舉辦的巡迴演唱會。表演場地是倫敦近郊的Wembley Arena，那是一個可以容納上萬人的巨大室內場地。由於當地並沒有提早排隊進場的習慣，所以我並不特別早到，卻非常幸運地能夠站在離舞台第三排左右的位置。舞台一點都不華麗，也沒有乾冰特效，甚至沒有多餘的樂手，整場演出卻是毫無冷場、精采萬分。主唱Chris Martin有時彈吉他，有時彈鋼琴，有時抓著麥克風跑來跑去，就跟〈In My Place〉的MV裡一樣，有點神經質。當Chris右手刷下〈Yellow〉這首歌曲的第一個和絃時，全場頓時陷入瘋狂，而且幾乎是所有人都跟著把整首歌唱完，就像小學升旗典禮時唱國歌一樣。

同樣的這次旅程中，我先是在唱片行發現了Kathryn Williams的最新專輯《Old Low Light》，進而將她前兩張專輯也買到手，才發現已經錯過她在倫敦的演出，當時真恨不得立刻搭火車，趕往Manchester看她的下一場表演。所幸，前一週我在Brighton（倫敦南方著名的海邊度假勝地，也是知名DJ Fatboy Slim的家鄉）工作時，沒有錯過心中夢幻樂團Saint Etienne的演出，之後又有Coldplay演唱會的慰藉，此行總算不致太過遺憾。

在台灣，要想看見世界級當紅樂團的演唱會確實不太容易，一是硬體與場地缺乏，二是市場不夠大，不足以支撐名牌樂團來台演出的開銷。因此，出國看演唱會便成了台灣搖滾樂迷的重要行程。

Spitz是倫敦小有名氣的Live House，樓下是餐廳與爵士樂表演，照片裡的
場地是在三樓。

1969年夏天，眾家歌手齊聚美國紐約州，以「愛與和平」為訴求，舉辦了空前絕後的烏茲塔克音樂節。演出陣容之傳奇，參與人數之眾多（據說多達五十萬人，車陣綿延二十英里），簡直如天方夜譚一般，雖然事隔三十多年，當時盛況仍然令許多搖滾樂迷為之神往。

現在，全球各地每年仍然有許多固定舉辦的音樂祭，像是英國的Reading Festival，日本的「富士搖滾音樂祭」（Fuji Rock Festival），和台灣的「春天吶喊」（Spring Scream）與「海洋音樂祭」等。如果你還沒有參與過這樣的音樂祭，日本的Fuji Rock是非常適合入門的旅程，一來是日本距離台灣比較近，再者主辦單位每年都能邀請到世界各地頂尖的藝人與樂團，就好像《Now》系列超級大合輯，便宜又大碗，絕對值得一看。

每年二、三月，Fuji Rock官方網站（www.fujirockfestival.com）就會開始陸續公布該年的演出名單，我與朋友們也會開始互通有無，研究那一年的名單到底值不值得去看。研究了這麼多年，其實也只不過去了一次，除了因為經費短缺外，最重要的是，實在太累了。

Fuji Rock這個場地位在日本新潟縣的苗場，冬天是滑雪勝地，夏天則是一整座山的草坪。活動一連三天，每天從中午到深夜，分別在四個以上的場地進行，每個舞台的腹地極大，又為了避免聲音與聽者相互干擾，各個場地間的距離都非常遙遠。可以跳舞跳到半夜的紅帳篷區最靠近入口，距離覓食區也最近，向下走過一大片山坡則是主舞台，從主舞台到第二舞台，必須先爬上一段斜坡，跨過一條小溪，再繞過一個小山頭，才能到達。在第二舞台後方遙遠的山坡上，是個名為「Field of Heaven」的小舞台，與一些販賣有趣商品的攤販。所謂累人的情況就是，如果常有兩個想看的演出軋在同一時間，就必須不斷翻山涉水，來去各舞台間。這樣連續三天與十幾萬人摩肩擦踵，說是聽音樂，感覺上卻更像是來參加萬人健行活動。

累固然很累，但真的非常值得。身處台灣的我們，對於心愛的外國樂團，往往只能聽聽唱片，頂多看看MV，現在居然能親眼看見他們現場表演，那種感覺就好比熱戀中的情人，能說說電話就已經非常甜蜜，如果還能出來約會，豈不是更美好？Fuji Rock主辦單位對於交通路線的規畫更是卓越，從山下到山上沿路設有多處搭車地點，二十分鐘一班，完全免費。不想待在山上露營過夜的人可以選擇山下的溫泉旅館，完全不必擔憂交通的問題。

福隆「海洋音樂祭」。

日本Fuji Rock Festival。

這一點非常值得台灣主辦類似活動的單位審慎參考。2004年的「海洋音樂祭」，我與樂團從台北開車到福隆，總共花了四個多小時才到。我知道主辦單位已經一再勸導大家要多利用火車，但也有很多朋友搭火車到了福隆，卻走不出車站，表演沒看到不算，連便當都沒吃就原地遣返了。

這兩年在台灣經過媒體一番熱炒，好幾個音樂祭也辦得沸沸揚揚。每年春天在墾丁舉辦的「春天吶喊」，已經有十年的歷史，與獨立樂團的連結也非常密切，但總好像與搖頭派對的印象分不開。反倒是夏天福隆海灘的「海洋音樂祭」，資歷雖不若「春天吶喊」，但經由台北縣政府強力贊助，似乎已有後來居上之勢。

# 147 捎來音樂好消息

像我這樣愛聽音樂的瘋子，平日除了一再複習手邊的收藏外，最興奮的莫過於發現更新更棒的音樂，所以每次周遊列國，都不忘要去拜訪一些小型的表演場地，希望能遇見令人驚豔的好聲音。特別是倫敦，當地有一本叫做《Timeout》的刊物，每週發行一次，裡面詳細記載了倫敦各類藝術表演的訊息，例如可在哪些特定地點買到預售票等等。有點像是《破》報刊登的藝文活動訊息，但他們卻有整整一本，由此不難想見倫敦的藝術表演有多發達。

有一次，我在《Timeout》上意外發現Koop（來自瑞典，帶有電子感的爵士樂團）的演出消息，趕到現場才發現表演場地竟然是一個教堂，驚喜之餘不免浮想，會不會有一天，伍佰也選在行天宮或龍山寺辦演唱會呢？

其實台灣也已經有很多小型表演場地，以台北來說，喜愛民謠或清新樂風的人可以常去「女巫店」；喜愛搖滾樂的人，則有更多選擇，包括「地下社會」和「The Wall」；此外，「河岸留言」會有多一點的爵士樂演出。不過這些場地空間大都不大，偶爾碰上較有名氣的藝人表演，常常就要大排長龍，有時甚至還要從早上排到晚上才買得到票呢！

我身旁有許多朋友，常會在聊天時互相細數出國購物的難忘經驗，好像旅遊中所有的記憶都只與名牌精品緊密連結，對此我總是嗤之以鼻，暗自嘲笑她們的戀物癖。但我自己呢？蒐集唱片難道就比買名牌包包高貴？看演唱會就真的比逛街更接近人生的終極目標嗎？我不知道，但至少我可以確定，音樂與我的生活的連結，比起包包確實是重要多了。

其實我們一直都在旅行。從過去到現在，從那裡到這裡，從不懂事開始，到無知覺結束，在這段漫長的過程裡，大部分的時候，我希望能什麼都不做，就只是坐著聽音樂。

東京HMV裡陳列中文唱片的櫃子。

# 148 How To Write A Song

文—雷光夏（音樂創作人）　攝影—蔡志揚

首先，介紹一台我心目中的傳奇樂器：

Virtual Acoustic Synthesizer-Yamaha VL-1，多年前我曾在樂器行為它流連忘返——價格昂貴（至少對當時剛畢業的自己而言），雖然有鍵盤，但人們無法即刻「彈奏」它，因為它的發聲是靠一枚吹嘴（Breath MIDI Controller）——像管樂器的原理，吹氣力量的大小控制著各式音量與延展，這項特質很精巧地解決了當時合成樂器模擬吹奏樂器時總是無法自然的困境。1983年的DX7早已有相同的功能，但VL-1從各方面來說都顯得更為完備。據說它是參考美國史丹佛大學氣象研究的碎型幾何學模型，至於為何電子樂器會與氣象儀器發生關聯呢？這其中帶來了許多科幻又浪漫的想像。

數年後的1996年，樂器廠牌Korg出了一台很可能是VL-1新一代的變形而明顯便宜許多的小琴「Prophecy」，作為Keyboard和音源提供。它擁有銀色小巧的外殼，僅能發出單一發音素的局限，意外成為一種魅力：單一觸鍵，它的變化卻可以豐富如同日本Y.M.O.電子樂隊調變的頻率。

隨意試彈、自然聯想起科幻感，持續著如自體迴路的音色延展，就讓編號第一號的音色，將音樂以反地心引力浮沉起來吧。

使用的樂器媒介自然而然決定了即將傳遞的訊息。

與VL-1相比，Prophecy雖然沒有插入吹嘴的控制法，卻可以用旋鈕及搖桿即時調整音色高低與頻率。它的音色讓人叫不出名字——因為這台合成樂器並不意圖模仿任何傳統樂器，它本身就足夠新穎、溫暖又疏離。

就像認識了新的好朋友、演奏家一樣，我的音樂創作想像，被新的聲響觸動而持續展開了。

那一年的夏之末，那確實是新舊世紀明顯展開交替的時間引發點。颱風將來的前夕，黑夜城市似乎飛起的錯覺，創作音樂的工作室裡是誰不小心灑出了油畫用的松脂油……島嶼上短暫秋天將來的溼度包圍，嗅覺上則充塞植物再製品的醚味。

## 149 歌詞擴張與命運交疊

在一次午後的空襲演習時，恰好躲到二手書店，在那兒買了一本卡爾維諾的小說《宇宙連環圖》（當時的中文譯名叫做《宇宙漫畫》），從此作者知性又虛構的宇宙觀彷彿催眠了我。嘗試從小說中獲得切片，但抒情又是自發的，來自無法分清真實與虛幻的界線⋯⋯那一年，網路世界才剛開始降臨不久，我和朋友每日通起e-mail、製作帶著敘述意味的私人網頁⋯⋯初次使用這項後來全面入境的新媒介時，我們就不幸刻意模糊了科幻、神祕主義與真實生活記事的界線。

小說家波赫士曾說：「現實隨時渴望退讓！」似乎一點不假。現在我就回顧一下寫作歌曲的經過──從動機到編曲的全部折騰。回到卡爾維諾那部《宇宙連環圖》中，假設數億年前月球仍固定週期靠近地球、人們甚至可以跳上去採月乳的故事很可能是真的，它只是一段被隱匿的歷史；在歌詞中我盡情想像人類文明重創後，廢棄高樓夜晚的窗口⋯⋯也可能是真的──它曾經發生過，或即將要再次發生。這樣一幅圖景被映在腦中之時，一切開始讓人興奮不已（但在所有假設的事件都在隨後年代真實且殘忍發生後，我們對書寫與符號運用只能更謹慎且沉默⋯⋯）。

## 150 〈臉頰貼緊月球〉

風 起自海面 穿越 空洞高樓
月亮 升自草原 映照 黑色窗口

我彷彿在期待這樣的情況 看見人類文明一點一點的崩毀
在時間輕蔑的流動裡 極遠變得極近 極大變得極微

我的左眼可以看見幾百哩之外的景物
我的右手不斷織出原始的圖案
我的皮膚不再害怕寒冷
我的頭髮在月光下無法停止生長

在遠遠的記憶之中
不知名的草原
這是個安靜的午後
族人都睡著了
我開始聽見一群大象 自遠方狂奔而來

我現在認識的人都變成過去
他們在地面上奔跑呼喊
聽不清他們在說些什麼
我只是不斷往上浮升
用臉頰貼緊月球

## 151 電子聲效與非洲鼓擊

現在開始編曲，使用前述Prophecy的一號音色作為思考基礎，從彈奏開始，自始至終沒有更換和絃──可能受到極限主義音樂的暗示，也可能直覺無須麻煩⋯⋯因為音色、編曲和語言，在此重複單一和絃之上，稍後會將它們全體一起帶到高空。

旋律的撰寫對我而言沒有障礙，自然而然產生的，就像腦海中已經具有某個場景的幻視，而後所有的景物細節和情緒越來越清晰，我嘗試以聲音為這場景抽出線索。

除了鋪底的音色基調外，為了設計出更豐富的節奏，去了朋友S家過帶。他那時剛把器材全面升級，開始用目前已成主流的Sampler，也就是說，眼前有取之不盡用之不竭的聲音──光是鼓，大概有幾百種吧。

利用S的設備平台，另一位朋友L執行強化節奏，他天生有節奏感，平常聽的是九吋釘（Nine Inch Nail），總之我們的音樂特質天差地遠，但當時同樣熱愛影集《X檔案》，所以彼此溝通的態度上總是裝神弄鬼、虛虛實實，就可以輕易達成共識了。

九吋釘迷L開始在鍵盤上敲出節奏。

二十世紀末MIDI發展之後，在鍵盤上可以彈出任何想要的音色，從西洋小提琴到印尼甘美朗（Gamelan），這些音色都被一個數位的標準操控介面統一了。

選用非洲鼓音色因歌詞裡提到了蠻荒草原的氣質。即使間奏小節數非常隨興、尚在發展，L仍直覺在過門處做了世界風味的重擊，聲音力道非常之強，在錄音室裡大家戲稱那幾個重鼓點為「大象腿」，而我則懷疑他前世是否去過非洲（他自己卻比較喜歡德國）。

之後，我搭奏上自以為是具有原始風味的吟唱（但事後被一位音樂學者友人稱讚：「此處使用了義大利美聲唱法，更顯對比」⋯⋯）。

編和聲對我而言也沒有障礙，那些或上或下的相應音符，似乎本來就在那裡。

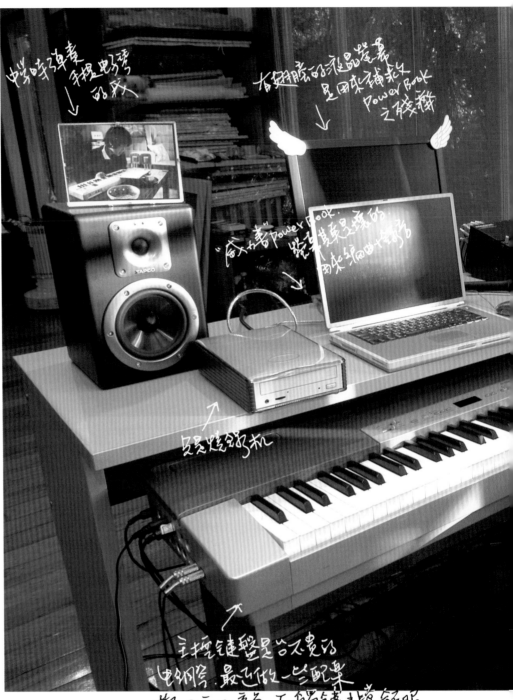

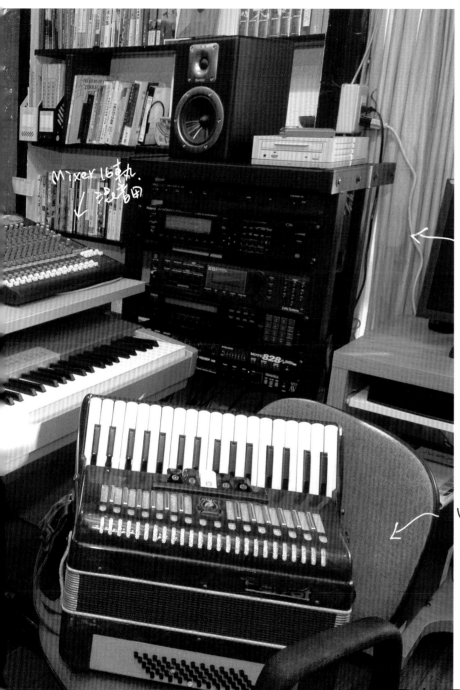

Mixer 16軌.
↙ 混音用

這整排包括音源机,
sampler.
海上花及第二張唱片,夏星球
裏很多歌都是它做成的.

（4殺手風琴
（它"原諒"裏可以听得见）

## 153 〈時間板塊緩緩挪移〉

在遙遠的未來之中

漂浮的陸地

這是個溫暖騷動的時刻

族人都睡著了

我聽見億萬顆小行星　劃過我們僅有的水草地

以上中段歌詞是初版四年之後又改過了的，我企圖超越預言。因此它和前版的詞義彼此存在時間上的先後關係。我為新的專輯思考：是否要為這首歌另取一個名字？深諳流行音樂操作的企畫友人告訴我：不用麻煩，光夏，因為沒有人會在（注）意。

結果事實就是如此。多數人（也就是聽過我的音樂的少數人中的多數）認為這理應就是一首舊曲。我感到些微遺憾，想說的事情太多……為此變動著的意圖，如今，我不介意讓它更為隱匿呢。

祕密終將揭露

從永恆中　我們已經獲得時間的饋贈

隱身在每個可能的命運岔口

成為全新的故事

於是飛翔不再困難

只需要用臉頰貼緊月球

## 154 後記

寫歌帶著某種自覺的權力意識，某些人因為能或不能擁有這項技巧而驕傲，或者陷入迷惘。以上的書寫將更壟斷疏離它？或刻意平易近人、而忽略創作時的神祕性？

要妥當表達「如何寫一首歌」這件事情，對深究者而言，可成為一則參考社會文化脈絡下的謹慎詢問。

所受的音樂教育系統為何，大抵上決定了人們音樂欣賞與創作的基調。出生在印度，勢必要認識西塔琴，如果早年便識得西洋平均律，具有尚可的相對或絕對音感，那麼便幸運地與主流音樂系統價值距離不遠。而從小使用電腦的新生代，在學習「樂器」或創作音樂時，選擇性就不僅止於傳統的西洋五線譜了。

除了文化的橫向肌理之外，還可以考慮線性時間上創新的問題——寫出「好聽」的「歌曲」實在不算挑戰，發明劃破和諧與陳腐的新穎聲響或許更為有趣。

音樂可以帶來億萬種可能性，世界上的革命似乎多次都是從音樂起始的。因此即使此篇文章因作者的背景與經驗，讓焦點暫時局限於某系統下，實則無限的開放性才是前進的真正精髓。

# 155 寫歌abc

文·圖－雷光夏

秀秀

Leo

安娜貝爾

Summer

## a  人物介紹

**秀秀**：一位有哲思的吉他手，和陳珊妮、楊乃文等創作歌手合作。目前為瓢蟲樂隊的吉他手。樂團經驗豐富，也發展出自己美好的表演與編曲風格。我認為他是舞台上的少女／男殺手。**Leo**：即為前文提到的L，早期《聲音紡織機》的客座主持人之一。我們合作的作品包括〈臉頰貼緊月球〉、〈敗帝國〉等。目前為錄音師。**安娜貝爾**：音樂學院作曲碩士，為巴黎藝術村交換藝術家，創作範圍包括歌劇、室內樂、打擊樂、劇場音樂等，作品面向豐富，為國內受矚目的新生代音樂家。她隨興帶來來自學院思考的中肯意見。**Summer**：就是我。

## b  寫音樂要準備什麼器具？去哪裡買？

**秀秀**：樂器……當然越多越好……如要用電腦軟體，現在建議ProTools／Reasons。用吉他的話可以去樂行挑一把適合自己的，木吉他寫歌比電吉他方便。買軟體和樂器也都可以在網路上買到，如e-bay。

**Leo**：我的樂器目前不符合時代潮流啦……我用Cake Walk9.0和Roland JV-80。樂器可以在「敦煌」、「阿通伯」、「Midi Mall」買到。

**安娜貝爾**：以西洋古典的訓練而言，只要準備紙、五線譜、筆。偶爾需要鋼琴，但通常是在五線譜上寫下後，再用鋼琴確定聲音。通常我會先用想的，想像聲音如何出現、加起來又是什麼音色，到演出時整個樂團會再進一步幫你實現這些想像。為了要傳達精準的意義給演奏者，所以記譜要十分詳細，包括演奏的強弱、節奏等等。演出後，有時候會再根據實際演出的效果再修總譜。現在使用Finale記譜軟體很方便——在電腦上打好譜之後，會有簡單的發聲素讓你聽聽看大致效果，但音色和表現還是要靠樂團實際演奏。

**Summer補充**：見過有朋友（「黑暗校園民歌之狼」）以一台語言學習機錄製出相當徹底的作品——只要自己覺得可以，任何東西都會是好樂器、好的創作開始之支點。

## c  創作音樂時要留意什麼？如何增進自己的音樂知識？

**安娜貝爾**：多聽別人的音樂、讀譜、練習別人的曲子，分析、試著拆解它們，就像很多繪畫訓練有些是從臨摹開始。

初開始寫曲子的人，有些人意念很好，但尚未被理智地轉化，但這是可以被訓練的……藝術創作其實就是一種表達能力的訓練，試著用另一種語言——如音符，去表達心裡所想的。

音樂有自己的邏輯系統，它很特殊——看不見，但又存在著、感動著人，令人感到切身又抽象。但音樂知識其實並不遙遠，日常生活中的每個聲音，都攜帶著情緒的訊息——譬如說關門的大小聲，就是種情緒的接收和傳達……但在我們的教育系統和生活環境裡，這似乎是被忽略的美感經驗，我們對聲音的訓練並不敏感，也常忽略聲音應有的界線。

……建議想作曲的人，就開始學豆芽菜吧！別無捷徑。

**Summer補充**：其實任性與自由也很好。仔細聽音樂並感受它們。有空有心的話，讀譜與試抓和絃的確很有幫助。

## d 如何創作歌詞？

**秀秀**：最佳狀況是能有意見而寫歌詞……但現在大家通常沒有什麼意見，或說不是真的有必須堅持到底、大肆張揚的意見。退而求其次，可以找自己關心的事，或試著看同樣事情的另一面。

**Summer補充**：坦白寫出你所想的。或你曲曲折折的夢。

## e 如何增加創作靈感？日常生活要留意什麼細節有助創作內容？

安娜貝爾：觀賞不同的藝術作品，觸類旁通，大自然裡也有啟示，法國作曲家梅湘就曾經把鳥類的鳴叫聲記錄成譜、變成音樂，曲名叫〈鳥類圖鑑〉，很有意思的作品。

**Leo**：日常生活中保持亂混、亂聽、亂看，不停吸收，聽音樂時設法把全部的東西聽入──配器、旋律、節奏，一項一項分開，全部聽進去，不是輕率地只聽一樣而已！

**秀秀**：其實我的日常生活很隨便，做音樂很挑剔，兩者距離很遠。

**Summer補充**：創作靈感來源有時是痛苦……或得不到的東西。有時是全部的世界都在對你說話……或是世界寂靜無聲而你想說話。

## f 如何製作自己的CD──從錄音、設計到壓片完成的手續？

**Leo**：有燒錄機和電腦，錄音和壓片就不是問題。我用的電腦錄音軟體是Sound Forge和Vegas，硬體則是Aardvark Aark24。初入門者錄音的要訣，就是注意音量不要爆掉。入門者知道這個大致就夠了。

**秀秀**：MD隨身聽是很好的錄音工具，對著它彈奏與演唱都必須一次完成，可以訓練自己的表演技術──如果錄不好就重來，順便練習。自己去壓片固然有樂趣，但如果想專心當個Artist，其他自己不擅長的可以拜託別人來做。

**Summer補充**：製作音樂和錄製出自己的作品，是從創作的上游聽見下游聽見成品的立即渴望，如果要求只是普通而非發燒級標準的話，這項技能將會被漸漸自行訓練發展出來──一切主要都靠自己敏感的耳朵。

我的錄音器材現在使用筆記型電腦和MBox的ProTools LE版，攜帶方便，可以隨時隨地混音與編輯聲音，推薦！

旅行或感覺將有意想不到的事發生時，我會帶MD，像相機一樣記錄環境裡的聲音訊息。錄音完成後，可以自己用燒錄機拷貝成完整的作品，我知道也有人自己找壓片工廠，自己做美術設計、跑印刷廠，自己點鋪貨，DIY樂在其中也很有意思。

## g 如何公開自己的作品？

**秀秀**：去可以表演的地方表演吧，一定有好處。比賽也很好，贏了還有錢。或接觸詞曲經紀公司、唱片公司的版權部門，在那裡有大量的歌流來流去，供給需要的歌手。如果想做主流的藝人，那麼自己唱的樣子要讓人知道，附照片，越漂亮越好。或是可以當唱片製作的助理，跟案子，從做中學，認識的人也多，此時所有的疑慮都可拋棄，直接在業界工作、認識關鍵的人。

**Summer補充**：網路公開，如滾石可樂網站，上面有許多不同類型的DIY創作者。

MP3轉寄──存成聲音檔案用e-mail或MSN傳給朋友或你認為重要的人士。

談廠牌代理發行，可尋求較獨立的唱片公司（但確定對方帳目清楚誠實）。

參加比賽，如「海洋音樂祭」，或大型的演出徵選，如「春天吶喊」、「野台開唱」。

將Demo寄至表演場地，台北如「女巫店」、「河岸留言」或「地下社會」等等。

林強和幾個朋友持續在華中橋下辦「和──Outdoor Party」，那活動很酷，以搖滾和電音為主，可以寄帶子過去，請參考「和」的網站訊息（http：//www.her-he.com）。

或寄CD到愛樂電台《聲音紡織機》節目，這裡也歡迎熱血又獨立的創作青年。

永續

掌握世界的變動節奏，拉近人文和經濟的落差，
以利他的理念，落實企業的經營和社會的責任。

保育

永豐餘 http://www.yfy.com

奈米、生物科技透過e化的平台，不斷地在造紙、印刷、顯示等產業
創新服務，共創優質生活的未來。

# EL AMOR
# BRUJO

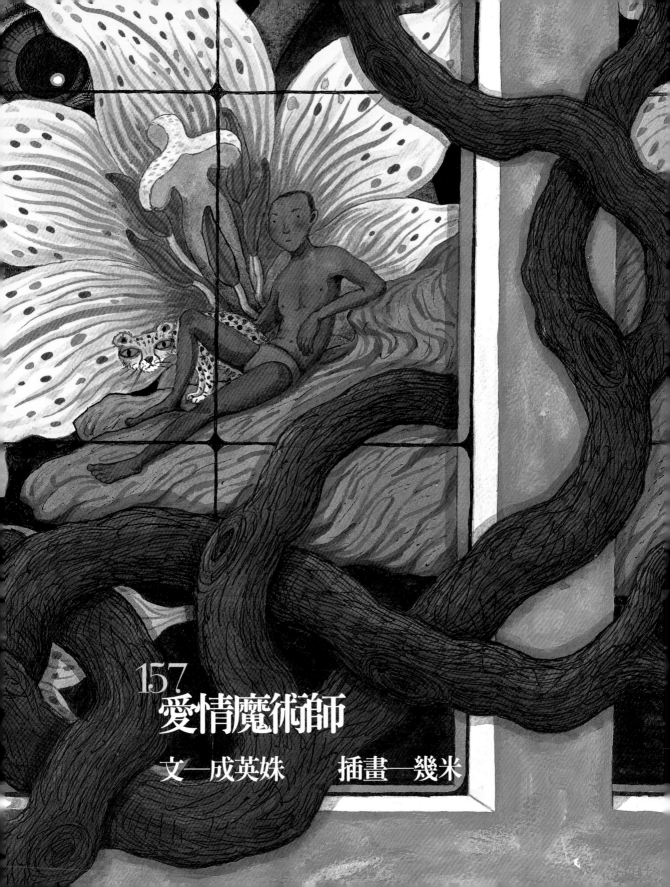

157
# 愛情魔術師

文—成英姝　　插畫—幾米

# 158

〈Ronde〉by Claude Garden

〈Menuet〉by Claude Garden

〈Schon Rosmarin〉by Claude Garden

　我讓A坐在攝影棚的高腳凳上頭，背景用的是藍色，我本來想選白色，但是後來我覺得藍色比較好。從一開始我就沒有打算拍照，可是我還是決定讓他坐在攝影棚。我們只是隨意聊天。他現在在一個公立機構的游泳池當救生員，這是一份臨時工。他留著長及肩膀的頭髮，沒有打層次，中分，但是分線有點胡亂，髮質不但粗糙，且好像因為日曬而褪色似的，呈現混合著鐵灰色、暗褐色、亞麻色和橄欖綠色的暗沉色調。但是相形之下他黝黑的皮膚卻很有光澤，尤其是脖子，脖子不曉得是否是人類天生最脆弱的地方，通常顯得最缺乏生氣，但他的脖子色澤漂亮，線條也十分美好。他有一雙單眼皮的細長眼睛，兩眼下方有陰暗的凹痕，嘴唇很薄，唇上以及像安東尼歐‧班德拉斯那樣有力的下巴上頭，有好些沒刮乾淨的鬍渣。他的身材高大，骨架魁梧，穿著袖子很短的T恤，露出飽滿的上臂肌肉，不過並不是緊身的T恤，胸部的部分算是合身，腹部則略寬鬆，非常恰到好處的酒紅色T恤，類似毛巾布的質料，已經很舊了的柔軟T恤。洗白的牛仔褲也是寬鬆的，很討人喜歡的搭配。我放的音樂是Claude Garden這位法國的口琴演奏家吹奏的小品專輯《Melodies》。我一直對口琴的聲音有種偏好，覺得口琴的聲音俏皮的時候俏皮得無邪可愛，悲傷的時候又悲傷得讓人肝腸寸斷。《Melodies》裡的曲子全都令人感覺清新明快，聽著這樣的曲子讓人的心情跳躍，有著孩童般的好奇和想像。

　「我的興趣？」他想了很久，「游泳池很無聊，很多歐巴桑要我教她們游泳，我裝作很忙，可是我沒有事做，她們會叫我去清理游泳池底，可是我沒興趣，我可能裝作在沉思或者忙著走來走去。如果我只是坐著，我就會看那些穿泳裝的女人。我一直看她們，我假裝在冥想，其實在偷看她們。也有人以為我很認真地在觀察有沒有人可能發生意外，或者哪個漂在水面上的傢伙是個死人。我透視她們的裸體就好像在看蟲子一樣。你看過蟲子嗎？這很有趣，牠們的眼睛或是腳上的毛什麼的，很值得看上好一陣子……我覺得你跟游泳池那些女人不一樣，你不胖也不瘦。」他說。

　「是這樣啊。」我笑一笑。

　「而且你很白。」他停頓了一會兒，又補充：「我也很喜歡你的頭髮。」

# 159

〈Hymn To Love〉by Edith Piaf

〈One Little Man〉by Edith Piaf

〈La Vie En Rose〉by Edith Piaf

　　他今天穿著藍綠格子條紋襯衫，和黑色的牛仔褲，他腿張得很開、微微弓著背坐著，一隻手肘架在沙發扶手上，脖子稍稍前傾，是一種既邋遢放鬆，卻又帶著警覺性的坐姿。

　　我想了想，選擇放的是Edith Piaf的唱片，從巴黎買回來的，彷彿是從古老的留聲機放出來的音樂。〈La Vie En Rose〉，生活是玫瑰色的，Edith Piaf的聲音既柔美又滄桑。那音樂描繪著令人陶醉的有著燦爛陽光的巴黎早晨；如果有愛情，生活將多麼美好，〈Hymn To Love〉，讚頌愛。音樂能帶給人的喜怒哀樂，就與愛情一樣。

　　「告訴我你覺得自己身上最漂亮的地方是哪裡？」我問他。

　　他低頭翻翻衣領。「我覺得這件襯衫和牛仔褲搭配起來還不錯……。」

　　「我是說你自己。比如說，眉毛，你覺得你的眉毛很漂亮，沒錯，它們的形狀很好，很勻稱地挑起，既不太粗，也不太亂。比如說，你覺得你的眼睛很特別，它們的確很特別，細長的眼睛分外有味道，總是懶洋洋的。」我說。

　　他顯得很困惑。

　　「我想要你明白，你會被一個人愛上，一個男人或女人，他是如何為你著迷……你有情人嗎？」

　　他搖頭。

　　「你的手很漂亮。」我說。

　　他有一雙很大的手，手背也覆蓋著許多毛，手指很長，手掌呈一種帶有稜角的方形，非常美麗的手。

　　「我也有很多胸毛。」他打開襯衫的幾個鈕扣。「你想女人會因為我的胸毛愛上我嗎？」

　　「也許，也有可能是別的。如果她是因為你的胸毛而愛上你，她就是在你的胸毛裡看到你，然後她發現你的眼睛、鼻子，你的乳頭和肚臍都有你。她在你身上到處看到你，屬於你的，你脖子上的細紋、你下巴的骨頭、你牙齒的排列；不屬於你的，陽光在你臉上形成的陰影、落在你額頭的雨水、圍繞你的空氣。然後她在沒有你的地方也看到你，她在同你的鈕扣有一樣顏色的天橋扶手上看到你，她在與你的指甲泛著一樣光澤的燈罩底下看到你，煮沸的鍋子溢出溫暖的熱度使她感覺到你，風穿過大樓的走廊發出呼嘯的聲音她便聽到你。」

　　我端起他的兩手，攤開手心，把它們提高，捧到鼻子前聞著，充滿漂白水的氣味。

# 160

〈Ni tú ni yo〉by Luz Casal

〈El día que yo cambie〉by Luz Casal

〈Piensa en mí〉by Luz Casal

　　我一開門，他便自顧自地直直往沙發走去，一屁股坐下。

　　「我改變主意了，」他雙腿併攏坐著，兩手放在膝蓋上，「我想讓你了解我。」

　　「為什麼改變主意了？」我說。

　　「不對，並不是改變主意。」他偏著頭，認真思索了一下。「之前你問了我很多問題，我想你是為了想了解我，可是我答不出來，我不知道該怎麼說，也不知道要說什麼。現在我搞清楚了，那是因為我沒有欲望要你了解我。我今天早上醒來得很早，在鬧鐘響之前我就醒來了，我到游泳池，我早了一個鐘頭，只有我一個人，我一個人游泳，不停地游，很舒服，我就這樣游來游去，想一些事情。我忽然覺得，有時候你可能也會想到我，」他說著，瞄了我一眼，「我想你常常會想到一些別的事情，一些不相干的人，或者你認識的人，或者你花很多時間想同一個人，可是你也很有可能想到我，有時候可能就是一下子，我不知道原因，我也會那樣，我有時候想到某個人，可是沒有特別的原因。我就想，我應該多告訴你一些我的事情，免得你想到我的時候，沒有什麼東西可想。」

　　雖然我放的是Luz Casal這位西班牙創作女歌手的專輯《Con Otra Mirada》，她磁性的嗓音具有強烈的誘惑力，可是A的話卻令我想起的是Luz Casal在阿莫多瓦的《高跟鞋》中唱的插曲〈Piensa en mí〉，世間再也沒有一首歌曲能讓人如此感受想念是這樣令人渴求，令人心碎，令人泫然欲泣。

Si tienes un hondo penar, piensa en mí
Si tienes ganas de llorar, piensa en mí
Ya ves que venero tu imagen divina
Tu párvula boca que siendo tan niña
Me enseñó a pecar

Piensa en mí cuando sufras
Cuando llores, también piensa en mí
Cuando quieras quitarme la vida
No la quiero, para nada,
Para nada me sirve sin ti
Piensa en mí...
Piensa en mí...

　　當你痛苦時，請想我，當你想哭時，請想我，親吻時想我，哭泣也請想我，沒有了你，生命再也沒有任何意義。請想著我……。

# 161

〈El Amor Brujo〉 by Falla

我見到他的臉上是孩童式的得意笑容，他真是喜怒形於色。他帶來許多自己從嬰兒時候以來的照片。

「啊，好棒，真想不到。」我是真心感到驚喜。

他露出受到讚賞而滿足的開心表情。

三歲時候的全裸照片、五歲騎玩具腳踏車的照片、小學的時候爬樹的照片、和同學的合照、參加空手道練習的照片……「這個是你吧？」我指著右邊那個說。

「你怎麼知道？」

「感覺上就是你。」

高中時候的照片……「啊，高中的時候反而不像你。」

撐著雨傘一邊抽著香菸的照片、睡覺的時候被偷拍的照片……

「這是什麼？」

「啊，我發生車禍……」一張仰躺在地上，滿身是血的照片。「其實沒有傷得很嚴重啦，看起來很恐怖，只是皮肉傷而已，我騎機車載著朋友，因為閃避一輛汽車而摔倒，我朋友沒受什麼傷，他當時湊巧帶著相機，竟然還有興致給我拍照……」

我仔細端詳那照片，沉醉在他的痛苦表情和白色襯衫上的血跡當中，好難把眼光移開。

「啊，差點忘記了！」他忽然說。「我在來這裡的路上，發現一家美術用品店。我知道你在畫畫，雖然你要替我拍照，但是我知道你平常都在畫畫，我經過那家店的時候，忽然想，啊，原來這就是你會經常光顧的店，我要到裡面看看。裡頭很有趣，有很多東西，非常多，好多我都不知道是什麼，我在那裡待了很久，我每一樣東西都看了，雖然沒有弄清楚它們是做什麼用的。我想買一樣東西送給你，那裡頭的東西你一定都派得上用場，不是嗎？可是我又不很確定。最後我想到萬無一失的東西。」

他從口袋裡掏出一個小紙包，打開了是一個小盒子，一支 Matisse 的紅色油畫顏料。「我想買這個顏色給你。」他說。

「為什麼是紅色？」我問。

他聳聳肩。「你很白，紅色很適合你。」

我忍不住笑起來。「可是這是用來作畫的，你認為我應該把它塗在身上？」

他顯得很困窘。

「沒關係，我很喜歡，真的，謝謝你。這是我非常喜愛的禮物。」我說。

法雅的芭蕾鋼琴曲〈愛情魔術師〉（El Amor Brujo）演奏出我的紅色幻想，我的眼前浮現身上塗滿了彩色的漆的男人的景象，我自己的身上也是，所以我們看不見彼此的臉和身體是什麼模樣。我們相擁，十指交握，用唇的親吻去試探對方臉的輪廓，眼窩的凹陷、鼻子的線條、柔軟的臉頰、結實的下巴，用我的乳房去觸摸他的胸膛，用我的下體去摩擦他的下體，用我的大腿環抱他的大腿，用我的小腿勾勒他小腿的弧形，用我的腳趾描繪他腳掌的形狀……雨落在我們身上，又清涼又暢快，雨越落越急，變成滂沱大雨，雨水沖刷掉我們身上的漆，我們在大雨裡頭交合，雨水令我睜不開眼睛，雨聲，耳朵裡全是雨的聲音。

# 162

<I Am Your Man> by Leonard Cohen
<Everybody Knows> by Leonard Cohen

我是不是預設了我要在我將拍攝出來的A的照片當中透露什麼樣的訊息?

我為這種突發的懷疑感到恐慌。更甚者,倘使我真的預設了我要在照片裡表現的東西,也就是說,我想像到了有人將從我所拍的照片裡讀到某種訊息,難道我是為了觀看照片的人而設定了照片的主題?我持續這樣可怕的想像,什麼人,因為照片裡的他的笑容而苦悶,模仿他的坐姿,假裝成他,假裝自己是他,與自己對話?撫摸那些照片,好像可以觸碰他衣服布料的紋路,好像那些紋路有一種沉澱的香味,並且散發出他的汗水味道?因為他的無助眼神想要無條件地擁住他,想要密不透氣地包覆住他,想要跟他的心跳一致,好像他是自己子宮裡的胎兒一樣?用自己的手貼上照片裡他的手,去捕捉那個假想的溫度,好像那溫度能把堵在胸口的渴望悲傷吸附過去?幻想彼此的目光在不存在的靜止中交會、幻想閉上眼睛時彼此在偷窺、幻想自己的頭髮是他的頭髮、幻想自己的聲音裡有他的聲音……我想做的只是這樣是嗎?

不是的。我自以為一直在做的,只是等待。

從我第一天看到你開始,我每一次看到你,你都會不再一樣,這是我一開始就曉得的,我喜歡感受那種每一次看到你都覺得你的形貌一點一點跟前一次不同,好像眼睛動過手術,在打開紗布以後,逐漸地適應光線和顏色一樣。

「我想問一個問題,我一直想問,可是我覺得這個問題實在太笨,以至於我總是開不了口。」他說。

「你問吧,你的問題永遠不會太笨。」我溫和地說。

他的頭低著,可是眼珠卻抬起瞄著我,「我想知道,我們一直沒有拍照,是不是你認為我還沒有準備好?」

「你需要準備什麼?」

「這正是我想問你的。」隨即他露出一種小心翼翼的表情,試探地問道:「也許你心裡已經放棄拍照的事情了?」

我要拍你的相片,而且我一直在拍,我必須持續地拍,可是我現在透過的不是相機,而是我的眼睛,我的眼睛就是鏡頭。我不用把兩隻手的食指和拇指成直角做成景框,我就是一架攝影機,所以我必須很專心,也必須很謹慎,我時時刻刻記得我是在拍照,如果我什麼時候鬆懈了,說不定我們就前功盡棄。

「如果我放棄了,我會告訴你。」我說。

「那麼,我們要持續到什麼時候?」他問。

我聽著Leonard Cohen的歌聲,Leonard Cohen是我最熱愛的詩人、歌手、小說家,他的歌是詩,他的聲音是詩,他的世界是詩,美麗又刺人的,撫慰人又殺傷人的,流淚又暴怒的,甘美又辛辣的,繁複又荒蕪的,詩。

我突然明白,即便我拒絕去想像我將要拍的A的照片是什麼樣的照片,我拒絕去想像別人看那些照片的感覺是什麼,可是我就是知道了。一顆心因為感受愛與溫柔而變得美麗、變得堅強又脆弱,這個改變的過程,就像一張因著令人炫目迷醉的音樂而醺然變化的臉。一種無可救藥的懷念的感覺,明明不曾存在過,現在沒有,以後也不會發生的事物,明明從來沒有擁有,卻因為懷念而悲傷欲絕。

## 163
〈Por Una Cabeza〉
〈Maurice Tango〉
〈La Paloma〉

我們一起去參加派對，我開車去他住處接他，他居然穿著很講究，裡頭是材質很薄的黑色T恤和米色的尖領針織衫，外罩藍絲絨西裝外套，與我穿的藍色圓領衫與淺豹紋夾克出乎意料地搭配成對。

參加派對的人非常多，我要A自己到處逛逛去。他饒有興味地四處觀察形形色色的人們，偷聽他們的談話，盯著他們誇張的動作表情，品嘗那些高級的點心，以及香檳酒。

好容易他走回我身邊，「你不要到處隨便走來走去，這樣我會找不到你。」他生氣地說：「這裡人很多，我們會失散的。」

「是你自己在到處走來走去？我可是一直在原地沒動啊。」我笑說。

我看他不覺無聊，可是我卻十分疲累，我想他畢竟是富有熱情和好奇心的可愛年輕人，不無可能對這樣的場合感到有趣。

「我要走了，你多待一會兒吧！」我說。「我會在對面巷子裡的一家pub等你。」

「為何我不現在跟你一起去？」

「你現在不能離開，我要你帶一個女孩過來。這裡漂亮女孩很多，你試試看有誰要跟你走的。」

他呆了半晌，露出困惑的表情。

「我不明白。」

「我想知道你怎麼吸引女孩子，不過我不在這裡看著你。」我說，「我會一直等你，沒有完成我交代的事情不可以離開，知道嗎？」

我不待他回應便轉身。

我不知A會帶什麼樣的女孩回來，非常期待。我也怕他完成不了交代的功課，又不能交差，耗時太久，害我苦等。

我坐在吧台邊，開了一瓶紅酒，估算喝完這瓶酒以前A來不來得了。我腦子裡什麼也不想，享受任憑時間流逝而無知覺的寧靜，喜愛這靜止的空洞造成的奇蹟。

但是酒瓶就好像沙漏一樣，畢竟是破壞這黑洞的指針，酒瓶快見底的時候他來了，他推開門我就見到他身邊的女孩，因為那女孩環抱著他，黏得很緊。那女子個頭極為嬌小，站在高大的A身邊，好像他的小孩子似的。化了很濃的妝，以致看不出年齡，從十九歲到二十六歲都有可能，她的眼睛烏黑晶亮，有一張大嘴，一頭長髮染成金黃色，穿著短蓬裙和及膝的蕾絲長襪，狀似一個洋娃娃。

A朝我走過來，「我不是很喜歡你的點子，」他小聲說，「我在裡頭晃了很久，心情很壞，甜食讓我肚子很不舒服。我邀請一個女孩子出來喝酒，她一下就答應了，使我很不高興。我想我要一個人來找你，可是我走到巷子口就遇到她，喝得醉醺醺，差點倒在地上，我就帶她來了。」

我沒說話，微微笑著，示意他們坐到窗口那裡。我仍坐在吧台，遠遠望著他們。

他的側臉對著我，女孩則是背對我，那女孩時而趴在桌上，時而抬起頭抓著他的衣領，我也看見他們倆有一搭沒一搭地說笑，那女孩站起來，大概要去廁所，她站起來，勾了勾他的脖子，他也攔住她的腰，我看到那兩人構成的親密又可愛的圖畫，心裡有無以復加的感動，而避開了自己置身事外的失落感。

我在車上放著探戈音樂，〈Por Una Cabeza〉（為了愛）天真的欲望和帶著感傷的挑逗，《女人香》裡失明的艾爾帕·西諾雋永的跳舞場景；〈Maurice Tango〉（墨利斯探戈）華麗又優雅的鄉愁；〈La Paloma〉（鴿子）熾熱卻又憂鬱的浪漫。探戈是我燃燒的激情，探戈是我雍容的矜持，探戈是我哀愁的紀念。

# 164

〈君の名前を呼んだ後に〉by 槇原敬之

　　昨天我頭痛了一整天，晚上開始又吐又瀉，直到清晨才睡著，醒來發現我發著高燒。門鈴響起我才想起來A今天要來，我給他開了門，一句話也沒力氣說，蹣跚地往沙發床倒下。

　　「今天要做什麼？」

　　迷迷糊糊中我聽到他的聲音。

　　「今天也不拍照？」

　　「我可以睡在你旁邊嗎？」

　　安靜。

　　「是不是有可能，你永遠也不會真的拍我的照片？」

　　「我可以拍我自己的照片。」

　　「我有個想法，我也可以拍你的照片。」

　　他很小聲地說。

　　我不知道我睡了多久，我不知道時間流逝了多久。我醒來的時候他已經走了，打開收音機我聽到槇原敬之的〈在呼喚你的名字之後〉，這首歌的旋律與槇原敬之溫柔的唱腔真讓人打心底有幸福的感覺。我好喜歡它的歌詞——

　　　君に早く　いたいよ
　　　どんな言葉でもかまわない
　　　僕の名前を呼んだその後に
　　　君が何をいうのか今すぐ聞きたい

　　急著歸去的旅人想像著和愛人見面；好想早一點見到你，無論是怎樣的話語都沒關係，在呼喚了我的名字之後，你到底會說什麼我現在就想聽聽。真的好動人。

　　我發現拍立得相機放在茶几上，有一張相片在那裡，我把相片拿起端詳。

　　A的臉靠著我的臉。

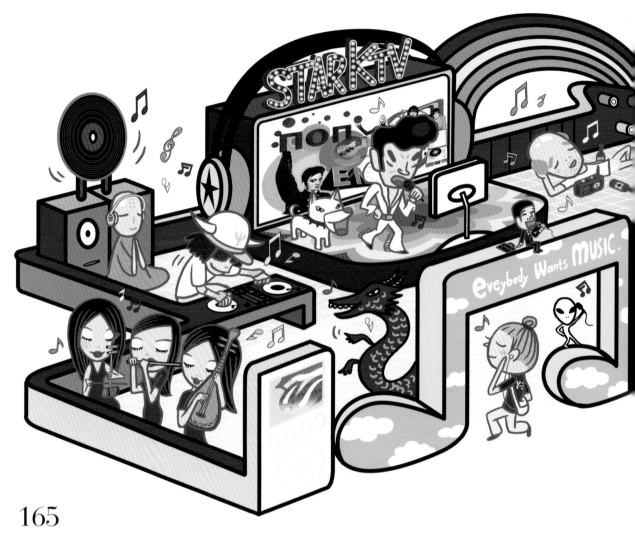

# N個人的KTV

文—Joven（香港《*CosmoGIRL!*》雜誌總編輯）　　插畫—萬歲少女

　　關於KTV，我是有一點研究的。因為本人是一個一想到KTV就會雙眼閃光，繼而馬上可以在腦海中出現一張endless自動選歌列表的女生。

　　我不特別愛唱歌，也唱得不好，KTV吸引我的不是郭品超超酷又百看不厭的〈我不像我〉MTV，也不是因為可以沉醉在特大螢光幕裡，以為言承旭只在為我一個人唱〈做個好情人〉。我愛KTV是因為包廂裡的每個角落都是故事，劇情張力比晚間連續劇還要豐富多枝節、更扣人心弦！

2004 © VIVA ILLUSTRATION
萬虑少女 2004 11月.

# 166 情敵比拼場──雄性篇

我覺得一旦遇上情敵,最應該把可惡情敵連同心儀對象一同邀到K場(編按:KTV),既可一較高下,又不失體面。

沒活在古代,不代表男生就不能用比武的形式去把情敵狠狠擊退!以身分地位或私家車的型號來與對手角力,品味既低又沒內涵。

所以當男生自認有著陳昇20%深情的歌喉,且雙眼比陳昇有神得多,臉形也不像伍佰那般太多稜角,雙唇有言承旭30%性感度,那麼,KTV就是你和情敵的最佳決戰場。

兩隻雄雞一進戰場就馬上占著選歌遙控器不放,目的在於比敵人先挑出最能表白愛意,又能盡顯唱功的曲目。若能挑對女生仰慕的男歌手,還可以在細心和頭腦方面加分!

要知道不管是多虔誠的《Sex & the City》信徒,當心儀自己的男生對著自己唱情歌的時候,女生還是會招架不住的。接不接受這個男生是後話,但是,他願意在眾人面前,坦白又毫無保留地流露對妳封存已久的感情和愛慕,那份虛榮,足以成為往後至少三個月與姊妹們茶餘飯後的話題。

勇猛的戰士明白,單有上乘的歌喉當然不足以把對手打敗,他會在K房的中央站著,單手拿著麥克風,愛慕澎拜的身體隨著音樂扭出各種千奇百怪的愛的形狀!旁人覺得搞笑和恐怖不打緊,最要緊的是令心儀對象盡快感受到強勁的愛的電波!

戰場上,mission只有一個,就是比敵人更快攻入小姐溫暖的心房,哪管有旁觀者誤中肉麻電流而口吐白泡或無辜地死傷。

勇猛戰士深信,愛,本身就是肉麻和不理智!

# 167 情敵比拼場──雌性篇

在這個經濟發展不穩定、戰事連連的年代,小鳥依人式的Hello Kitty小姐未必能在情場殺出一條血路,也沒有太多男生願意肩負起水深火熱照顧女生的責任,女生最好可以自己照顧自己。不過根據非正式調查,男生又吃不消太強悍的女朋友!

## KTV正是女生盡情表現自己動靜皆宜的好地方。

情敵在賣弄溫柔,放軟聲線,配合單純小女生的眼神唱梁靜茹的歌嗎?妳就用慧黠的眼睛凝視著他,以莫文蔚的知性溫柔來抗衡。對方唱跳都比蔡依林出色有勁,妳可以用衣著品味勝出數籌的陳慧琳來挫她的銳氣。對手想透過張惠妹的勁歌來表現野性?你當然要請小S來幫忙呀!

女生決戰要講策略。那廂敵人一味地甜膩溫柔,自己就得馬上表現出不是只懂傻傻地相信情歌上文不接下理的無聊歌詞的小妹頭。插播一首《拜金小姐》裡的歌,自己不唱,請他一同留意頗具深度的俏皮歌詞。藉著歌詞,可以將話題帶到生命社會價值觀……,然後,輕描淡寫地說:「嘖,真義慕她還有這份天真,S.H.E.的歌都可以令她這般起勁,頭腦簡單真好!」

敵對小姐若大膽地邀他一起合唱,妳可以拚命地幫他們調整升降key,然後漫不經心的丟出一句:「怎麼總是找不到你們兩個都能唱的key呢?!」嘖。

## 168

**情欲樂園，請勿打擾**

喜歡著對方，自然希望可以貼緊對方的每吋肌膚。相約到Lover Hotel是很不體面的行為，不論是男方開口還是女方沒有正面的拒絕都叫人面紅。

帶著濕氣的黑暗、強烈嘶叫的音樂、布滿酒精的空氣。有什麼地方，比KTV更適合偷一個情？

只要一丁點失控的欲望稍不小心從嘴角滲出，KTV就是兩個人的情欲樂園。

雖然環境很對頭，卻斷不能一拖著女生的手走進黑暗就想攻克她的防衛，吸啜她的靈魂。多數男生為了不被誤會為變態男、急色鬼，剛開始時都會出盡吃奶的力去控制一雙早已想溜進祕密花園亂竄的手。來幾首慢歌做前戲，培養一下情調，讓氣氛不要那麼色！當女生假裝不經意地將身體逐漸靠近、眼睛開始瞇起來的時候，她的細胞已經被點燃了。

這個時候，任何一方都會迫不及待選一大堆快歌，不僅節奏要超強勁，旋律要夠快，純音樂部分不能太多，唱腔還必須夠聲嘶力竭，才能和兩個人的欲望尖叫融合。快歌播放之前謹記先把飲料食物點好，免得侍應生敲門壞了好事。

## 169

**寂寞難耐，K房自在**

寂寞的人其實多是自討苦吃，這類人大部分比較內向，不善辭令，連說冷笑話都有困難。

也有一種奄尖聲悶（編按：什麼事都看不順眼、愛發牢騷），世上沒有一個人夠資格成為他的朋友，不是嫌人家腦筋不夠好，就是品味低俗。

可是，每個週末窩在家長霉菌會悶死、減壽，所以對於沒有朋友的寂寞心，KTV是避免週末安靜得只聽到蚊子飛過的好地方。號召一群人唱K通常比較容易，唱K本身就是越多人越熱鬧，但大家又不需要太熟絡，即使沒有認真記著對方的名字，一樣可以自顧自地在音樂中玩個夠。寂寞的心照樣可以討厭這個，看不起那個，遇著不自量力、硬要唱王菲的女生，哼，就當是免費小丑娛樂大眾。總之比一個人在家中對著空氣罵電視劇的亂七八糟劇情好。

在K房內，寂寞的心不用勉強對大家笑，〈七里香〉已是很足夠的見面禮。背景不用交代，無須因為沒有美國大學MBA學歷而汗顏，反正大家也不打算把對方的名字帶出K房（踏出K房我甚至不會再認得你，因為剛才燈光滿黑哩）。名字只是個稱呼，無傷大雅的明星八卦才是共同話題：周杰倫幹嘛還愛著整容怪？S.H.E.那副小肥師奶的形象為何能走紅？杜德偉那種過時的新潮為什麼還能引起姐兒們的尖叫？

喜歡的話你可以隨時加入討論。這一刻，你突然覺得世界上原來還有了解你的人，你的意見得到了熱烈的反應。你發覺你還活著，沒有被放逐。

若是話不投機，別過臉，又可以全程投入唱歌。人群中若果有開罪過你的，不妨挑一首很難唱很難唱的5566的歌唱給他聽，把他折磨死！

# 170 Bonus Track

KTV房內當然風光無限，但也千萬不要錯過K房外頭的公用洗手間。透過人們在洗手或如廁時的討論，你會知道：

大胸脯的女生始終是男生的夢中情人。

年薪以美金爲單位的男生，哪管是豬頭，始終是女生的夢中情人。

自己長得像豬的最愛抱怨上天沒有給他／她一個林志玲／言承旭。

男生邀女生合唱情歌，其實是想問你要不要之後上酒店。

女生邀男生合唱情歌，只是想告訴你她很久沒拍拖了。

男生被甩了，聽到情歌觸景傷情哭哭啼啼，只會被女生踐踏得更慘。

女生被甩了，聽到情歌觸景傷情哭哭啼啼，沒有人會理你。

‧‧‧‧‧‧

# 路上18個人談音樂

採訪整理─編輯部

**172** 周廷川 28歲 電台音樂編播→音樂像空氣，是必須要存在的東西。我可以不吃飯、不睡覺，但不能不聽音樂。我喜歡七、八○年代的搖滾樂，歌詞意境和樂風都很棒，有時恨不得自己早點出生。也喜歡實驗性質濃厚的電子音樂。我整天都活在音樂之中，連騎摩托車都會聽隨身聽。聽音樂時用電腦、MP3、CD player都可以，也喜歡聽黑膠唱片，聲音比較圓潤，不像CD的乾冷。聽唱片時，就好像樂團在現場演奏，有種臨場感。我也喜歡在電台播出音樂，可以把感動自己的歌跟別人分享。當電台播放出我所安排的歌，跟平常自己聽歌的感覺就是不一樣，我既是播放者也是聆聽者，也希望聽眾能感受到我的用心。**第一次買的唱片**：草蜢《失戀陣線聯盟》。**最感動的歌**：皇后合唱團的〈Too much love will kill you〉。**送給自己的歌**：蔡藍欽的〈這個世界〉。

**173** 吳孟芸 37歲 插畫家→作畫的時候，我會放些貼近自己呼吸與心跳的音樂來聽。為了避免被干擾，戴上耳機是必要的。但當我非常專心畫畫時，音樂有時卻又消失了。所以，如果要認真欣賞一張CD時，我就會什麼事也不做地、靜靜地聆聽。也許是父親及兩個學音樂的弟弟的影響，我對聽音樂有一定的堅持。我喜歡即興爵士與古典樂，也喜歡一些由奇怪樂器演奏的民族音樂。我是非常視覺導向的，因此，每首音樂都會在腦中形成一個畫面。音樂同時也是一種單純的溝通語言，架上擺著哪些CD，大概就知道你是什麼樣的人，那是一種人生態度的反映。音樂很像是一粒遠處飄來的蒲公英的種子，悄悄在心中發芽，影響著你的潛意識。當你和音樂發生密切關係時，只能說，沒音樂，會死！**第一次買的唱片**：高中時，巴赫的《無伴奏大提琴組曲》。**最感動的歌**：電影《黑眼睛》的配樂〈搖籃曲〉。**屬於小時候的歌**：〈我怎麼說了那句話〉。**送給自己的歌**：〈數數兒〉，一首兒歌。**安定情緒的音樂**：《Dear Diary》專輯裡的歌。**心情不好的時候**：《The Evil Garden》專輯裡的歌，有著黑色幽默。**旅行的歌**：《Hotel Waldhaus》專輯裡的歌。

**174** 彭麗姬 52歲 家庭主婦→我很愛唱歌，一天沒唱就渾身不舒服。在家小狗是最好的聽眾，每週也要去外面唱個三、四次，就算是喉嚨啞掉沒辦法唱，我還是要去有歌唱的地方坐一坐。若和一群朋友去郊外、山上時，同樣是盡情高歌。在卡拉OK店裡，有時相互不認識的人，會因為某一首歌而觸動了共同的感受，就會相繼點起同類型的歌，這叫「接力唱歌」，大家也因此變成朋友。我喜歡抒情歌，每首歌都有它的生命，不論辛酸或快樂，都要有一定年紀的人才能真正體會。當我唱某首歌時，那歌也就變成了自己的故事了。唱歌可以帶我遠離封閉的情緒，是我的精神支柱，也是生命力的展現。**第一次買的唱片**：文夏的《飄浪之女》。**最感動的歌**：劉德華的〈謝謝你的愛〉。**旅行的歌**：七郎的〈解酒〉，歌詞俏皮。**送給自己的歌**：姜育恆的〈驛動的心〉。**手機鈴聲音樂**：〈藍色多瑙河〉。

# 175

蔡爸　58歲　「Blue Note」Pub老闆→有人會把音樂看成生活上的食糧，有人只看成為生活的一部分。有些人會花幾萬塊的音響設備，但可能只把它用來唱KTV。再怎麼窮的人，只用隨身聽欣賞音樂，也可以聽得很舒服。有了音樂，世界也變得很廣闊。我算是個異類吧。一直很喜歡爵士樂，是興趣帶動勇氣開這家店，也不會去煩惱有沒有錢可賺，只是希望提供同好一個欣賞音樂的地方。喜歡音樂的人不會變壞，喜歡爵士樂更可激發潛力，因為它是一種自由發揮的音樂，只要感觸一到，你可以用任何一種曲子、形式去發揮你心裡想說的話，這就是爵士樂的可愛。**第一次買的唱片**：1964年買的Louis Armstrong的唱片《*Louis Armstrong Plays W.C. Handy*》，花了新台幣六塊錢。**打烊前想聽的音樂**：五○年代最偉大的鋼琴家Bill Evans。

# 176

陳玉君　35歲　保險業→音樂是生活中的點綴，可以排解寂寞無聊的時光，提振精神。現在大多時刻聽的是流行音樂，因為媒體發達，主流強勢的音樂很容易在不同場合重複聽到，但並不會特地去買，只是享受剎那的感受。幾年前人生正好遇到困境和盲點，便參加了一個心靈成長課程，其中有個活動是依個人性格去呈現一首歌曲，我的主題曲是許景淳的〈玫瑰人生〉。歌詞中有種絕望之中還有著璀璨希望的感覺，抒發緩解了當時的幽黯情緒。於是這首歌成為我那個時期的生命標記，也是去KTV必點的歌。**第一次買的唱片**：潘越雲《天天天藍》。**最感動的歌**：許景淳的〈玫瑰人生〉。**睡前聽的音樂**：心靈治療音樂。**屬於失戀的歌**：Beatles的〈Yesterday〉。**印象最深的歌**：林強的〈向前走〉。**手機鈴聲音樂**：〈給愛麗絲〉。

# 177

小舞　14歲　國中二年級學生→音樂對我而言像空氣一樣，少了就不能呼吸。大都是聽流行音樂，特別喜歡周杰倫和艾薇兒，因為覺得他們很有自己的創作風格，一聽到旋律就知道是誰唱的。最近最常聽的歌是周杰倫的〈園遊會〉。聽他們的音樂感覺很奇妙，歌詞的字數也不多，為什麼可以把世界上的各種事情化成短短的一首歌？我通常用電腦聽音樂，一邊玩遊戲一邊聽。每一首歌的情境都不同，我會配合心情選擇不同的歌。像是玩網路遊戲很想要贏的時候，就會聽旋律振奮的歌。八○年代的英文老歌我也聽，但是不記得歌星名字，只是覺得好聽就聽。音樂對我很重要，少了音樂，會不知道該往哪個方向去，就像少了一個朋友陪伴。**第一次買的唱片**：梁詠琪的《透明》。**最感動的歌**：林曉培的〈心動〉，旋律加上MV會讓人想哭。**送給自己的歌**：艾薇兒的〈My Happy Ending〉。這是一段感情結束時，女生對男生所講的話，歌詞曾經很符合我的心情。**手機鈴聲音樂**：郭品超的〈兩個人〉。

**178** 呂經揚 87歲 退休→如果你在早上從我家門經過，一定可以看到我拿著收音機在聽京戲。我天天如此，週日就換成看京戲的電視節目。我喜歡聽老生的戲，很能夠融入他們的情境之中，我最喜歡顧正秋了，她的〈四郎探母〉真是棒。但現在唱得有味道的人都老囉！我十七歲入伍，當了大半輩子的軍人，沒打過敗仗，勝利時唱精神飽滿的軍歌是最適合的了。後來我開了飯店，一天辛苦的工作下來，最喜歡聽鄧麗君的歌。唱歌要有唱歌的樣子，現在的歌星男不男，女不女，我看不慣，聽都不想聽。鄧麗君是一個榜樣，她的歌聲很自然，聽到耳朵裡就是非常開心、非常舒服，疲勞都沒有了，而且還可以多下兩碗飯！**第一次買的唱片**：1968年，鄧麗君的專輯。 **最感動的歌**：鄧麗君的〈何日君再來〉。

**179** 胡清祥 25歲 視障街頭藝人→我的眼睛從小就看不見了，但這不影響我玩樂器。我國中的時候開始接觸，還和啓明學校的同學們一起在地下道表演。高中時，我愛上了豎笛，並且認定音樂將是我的生活、同時也是謀生的方式。爵士和流行歌曲我都很喜歡。音樂純粹是一種要靠心靈去感受的東西，可讓平淡的心情掀起波瀾，每次聽或許都有不同的感受，這種感受是可以分享的，和你看不看得見沒有關係。音樂也是一種跨文化、跨語言的東西，以前我的一位老師，是位印尼華僑，老實說我聽不大明白他的話，但藉由音樂的溝通，我就完全懂了。就是音樂，讓我和人、乃至於和世界的互動更直接。**第一次買的唱片**：國中的時候，鄭智化的專輯。**最感動的歌**：黃乙玲的〈無字的情批〉。**屬於小時候的歌**：台語老歌，如〈媽媽請妳也保重〉。**手機鈴聲音樂**：別人編、自己演奏的曲。

**180** 洪淑珠 50歲 歌仔戲藝人→唱戲的時候要抓住角色重點，將劇情和音樂結合在一起。野台戲沒有固定歌詞，演員須從基本的七字調、都馬調、倍思調等，順應劇情，憑著經驗和臨場反應，自己去發揮變化。換句話說，歌都是自己編的。歌仔戲最美的，除了身段，就是聲音。「歌仔戲」是「歌」字出頭，可見歌的重要。人要有人緣，聲音也要有「聲緣」。我最喜歡小鳳仙、許麗燕杊楊麗化的聲音，很有磁力，唱起來很活很生動。同一句台詞，這些前輩唱起來就是不一樣。平常在家，聽的唱的也是老前輩留下來的歌。聽到好聽的歌，就一直重複聽，自己磨練，以後在台上劇情有需要時就可以拿出來用。我十九歲開始學戲，四、五年前本來打算不演了，但是戲台飯很「黏」，走不開。歌仔戲是咱們的飯碗嘛。可以說，音樂和我的生命已經分不開了。**第一次買的唱片**：鄧麗君。**最感動的歌**：歌仔調中的〈五更鼓〉。

**181** S.J. 28歲 唱片行專員→我覺得音樂好像水一樣，有各式各樣的狀態，是無形的，可以很廣大。如果沒有音樂的話，生活就很枯燥乏味，好像缺了什麼東西，我比較愛聽實驗性的電子音樂，因為它表現了那個音樂人的一些新鮮想法，也許聽起來當下不是那麼舒服或老少咸宜，但我覺得這樣很有趣。音樂可以改變一個人心情，譬如在台北的時候，我就會想聽一些比較灰暗的電子樂，比較downbeat一點。如果是在海邊閒晃的話，就會想聽一些節奏比較跳躍、活潑一點的音樂。我會跟朋友一起談音樂，可能會因為喜歡同一個音樂人而大家就變成朋友。以音樂交朋友，就是所謂的「物以類聚」。**第一次買的唱片**：國小二年級，李壽全的《給你》錄音帶。**最感動的歌**：Adam Freeland〈On Tour〉，剛一聽到的時候就想知道誰唱的，我一定要去買，希望要擁有它。

**182** 許嘉宏 30歲 心理師→平常喜歡聽古典音樂，時而振奮時而抒情的曲調往往能和自己的內在有所共鳴。音樂就像生活的調味品，沒有音樂的時候，就像在吃一盤沒味道的炒飯。若是有段時間沒聽音樂，就覺得人生乾乾的，所以音樂也是提供滋潤的一種東西。後來發現，自己喜歡的作曲家，都是個性和自己滿相像的。聽音樂通常是在晚上十點之後、雜務處理得差不多時，把房間的門窗都關起來再放音樂。音樂在周圍流動，空間才有了廣度、深度和立體感。當聽到很棒的曲目，便會覺得很滿足，這種滿足是獨立於日常生活之外的，即使平常的生活遇到挫折，但因為還有音樂，可以讓生活不至於停電。**第一次買的唱片**：王傑的《孤星》。**最感動的音樂**：蕭邦的《第一號鋼琴協奏曲》。**睡前聽的音樂**：巴赫的《無伴奏大提琴組曲》或是蕭邦的《夜曲》。**屬於失戀的歌**：Amanda McBroom的《*Portraits*》。**旅行的歌**：南方二重唱的〈浮雲遊子〉。

**183** 佐 19歲 檳榔業→我最早接觸的音樂，大概就是佛經吧！我媽從我小時就在放了，一直到現在回到家裡也還是聽得到，很有安定的感覺。我大約每個月唱一次KTV，喜歡聽流行音樂，喜歡張惠妹。除了阿妹，我也聽周杰倫、五月天，會去買艾薇兒、張菲的英文專輯，甚至也會買迪士尼的卡通歌，這樣應該算是滿雜的吧?! 最近有一個很特別的MTV，那是一個日本小女孩藉著一隻玩具熊代替自己及去世的父親旅行的真實故事，看了真的很有感覺，我想音樂的作用就是一種心靈上的寄託吧！工作的時候，電視機都是開著的，想來點音樂的時候，就轉去看MTV台或 Channel V，要不然就聽收音機，如果碰巧停電或壞了，沒關係，我就自己唱給自己聽。**第一次買的唱片**：國中的時候，911樂團的專輯。**最感動的歌**：六甲樂團的〈圓夢的小熊〉。**屬於失戀的歌**：信樂團的〈離歌〉。**送給自己的歌**：張惠妹的〈你好不好〉。**手機鈴聲音樂**：陳小春的歌。

**184** 張以仁 35歲 警察→記得國中有位同學搬了一台收音機來，在英文課的休息時間播放，裡面是ICRT挑選的音樂，我馬上被吸引住了。從此，ICRT變成一個窗口，我就喜歡上了西洋音樂與古典音樂。優美的旋律對腦波、對身心的調節很有幫助。特別像我們，勤務繁重，生活又不正常，龐大的壓力就需要音樂來紓解。像我們幹警察的當然是不可能碰毒品的，但我覺得音樂有時真像是安非他命，讓人很high，會上癮。聽到好音樂時，腦中就會浮現一幅幅優美的畫面，帶你脫離不是那麼滿意的現實，進入另一種境地。所以，音樂給我最大的意義，就是它帶來了希望——世界上原來還是有這麼美好的東西。**第一次買的唱片**：國中的時候，收錄電影《越戰獵鹿人》主題曲的唱片。**最感動的音樂**：喜多郎的音樂，非常的虛無飄渺。**開車時聽的歌**：熱門音樂，如邦喬飛。**送給自己的歌**：〈聖艾摩爾之火〉，節奏感強，有激勵振奮人心的作用。**手機鈴聲音樂**：迷濛的〈月光曲〉。

**185** 陳照蓉 年齡保密 舞蹈教師→跳舞是我的最愛，高中時參加舞蹈社團，從土風舞、爵士舞一直跳到現在的社交雙人舞。因為跳舞的關係，我喜歡聽舞曲。不同的舞曲能帶來不同的感受：浪漫的音樂（如倫巴）使生活多彩多姿；輕快的音樂（如迪斯可、吉魯巴）使生活充滿活力；感人的音樂（如slow探戈）使生活富有意義。除了跳舞之外，在其他不同場合也能聽到各種不同的音樂。有次在一家餐廳吃飯，原本非常普通的心情，因為正在播放的西洋老歌，使整個氣氛就浪漫起來。或者走到郊外，大自然的合奏曲也很悅耳。當然在國家音樂廳欣賞交響樂團的演出，就是繞樑三日了。音樂猶如課外讀物，在情緒低落或覺得孤單的時候，可以像家人般的陪著我，給我力量。**喜歡的歌**：〈感恩的心〉、〈星夜的離別〉、〈萍聚〉、〈My Heart Will Go On〉（可編為華爾滋舞曲）。

**186** 鄭志賢 36歲 洗車業→音樂對我來說是一種不可缺少的娛樂。我好像什麼歌都聽，沒有特別的選擇。從余天的老歌、校園民歌，到Phil Collins的歌來者不拒。孩子在車上的時候，我也跟著聽5566或王心凌的歌，總要跟得上時代才行嘛！一個人開車的時候，也是聽歌，電台放什麼我就聽什麼，不好聽再轉台；政治節目是不會聽的，廢話太多了，還是聽音樂好。但說到歌手，我最近覺得阿杜很不錯，他唱歌感情很投入，很有味道，有戀愛的感覺。像我們做汽車美容的，收音機一定整天開著，工作環境也充滿了各種聲音，如果有一天統統靜下來，我還真不習慣。音樂是很重要的背景，或許就像吃飯一樣，是一定要的啦！**第一次買的唱片**：可能是金瑞瑤、林慧萍或黃仲崑的專輯。**最感動的歌**：阿杜的〈天黑〉。

**187** 周詩倩 26歲 機場地勤→音樂是我生活中很重要的調劑，不能沒有音樂。走在路上我會帶著iPod，隨時掛著耳機。我家住在紐約，去看過百老匯的表演之後，也開始經常聽百老匯音樂，最喜歡《Rent》。流行樂方面，我喜歡比較另類的歌手，像張震嶽就很有自己的風格。我最近買的一張宗教音樂，只有重複「唵嘛呢叭咪吽」六個字，但是聽起來就很感動。可能是因為爸爸是佛教徒，所以從小就聽他放的佛教音樂，對自己的生命很有影響。**第一次買的唱片**：張雨生的《七匹狼》合輯。**最感動的歌**：〈Somewhere out there〉。**屬於熱戀的歌**：百老匯音樂劇，因為從前常和男友一起去看。**手機鈴聲音樂**：〈古老的大鐘〉。

**188** Anita 30歲 行政人員→每個人都有喜怒哀樂的時候，每天都會有不同的心情，就如音樂那樣，可以給我不同的感受。開心的時候並不會特別想聽歌，但心情壞的時候，就會挑一些配合當時心情的歌來聽，宣洩情緒，像陶喆的〈沙灘〉，就是屬於失戀時候聽的歌。有一首歌給我的感受特別深，就是翁倩玉的〈家〉，這首歌讓我想起從前跟兄弟姊妹一起長大，關係曾經如此親密，現在各自有自己的家庭後，大家關係變得很疏離，讓我覺得很感嘆。**第一次買的唱片**：陳淑樺的《夢醒時分》，好像是國中時候買的。**屬於熱戀的歌**：趙詠華的〈最浪漫的事〉。**送給自己的歌**：張學友的〈想和你去吹吹風〉。

**189** 小毛 25歲 服飾店店長→音樂是我的生活必需品。我大部分聽電子音樂，因為它的曲風很多元，包括Hip hop、Jungo、Drum & Bass……等等，內容很豐富，不像流行歌只是愛來愛去、一成不變的。我認為從一個人喜歡聽什麼音樂，就可以知道這個人的想法。年輕時我也跟從別人聽流行音樂，長大以後漸漸知道自己適合什麼音樂。沒有音樂的話，生活就會很無聊。自己開店以後，整天都可以放自己愛聽的音樂。有一次，店裡的音響壞掉，整天都覺得很悶。我喜歡用音質好的音響聽，而且音量要夠大聲，才聽得出電子合成音樂裡面的很多元素。最近就要去買iPod，以便隨時隨地可以聽音樂。**第一次買的唱片**：忘記了，高中時買的流行歌吧。**最感動的歌**：DJ Tiesto的〈In My Memory〉，聽了會起雞皮疙瘩。**送給自己的歌**：Asian Dub Foundation的〈New Way, New Life〉。

採訪整理—冼懿穎　攝影—賀新麗

# Rock'n Peace

老五　雲南菜館「巫雲」老闆　年齡：Forever 18！

我留著一頭不修邊幅的長髮、並沒有宗教信仰或特別政治取向，我覺得燒菜也是一種藝術，……這些都跟音樂無關，可是音樂就是我的生命，No Music No Life！Music is Everything！感覺就好像被音樂所玩弄，一頭栽進去就沒法離開。

開這家店，是因為不喜歡上班，但也是為了要跟其他人分享音樂、談音樂。六、七○年代音樂宣揚那種「Love and Peace」spirit 給我最大的影響，讓我待人處事會比較隨和，要彼此尊重嘛，不會強迫別人去接受自己的看法。說環保好了，我會把垃圾分類，我也收藏了四萬多張黑膠唱片，如果這些唱片沒有被收藏，它們跟垃圾就沒差別啦。我收藏它們，就可以跟同好分享音樂，這也算是環保吧。

好的音樂實在太多了。

# 在音樂世界裡，需要閱讀的50本書

## 4本和其他46本

與音樂相關的網站推薦詳細介紹與內容，請上網查閱，網址為

http://www.netandbooks.com/taipei/magazine/no14_music/web.html

## 《音樂與心靈》（*Music and the Mind*） 安東尼・史脫爾（Anthony Storr）／著　張嚶嚶／譯　（知英）

在人類演化史中，音樂可能比語言更早出現，並且在群體互動中負有極為關鍵的社會功能。嬰兒在母親體內所感受到的心跳、血流等韻律，極可能就是個人以音樂與世界產生交流的起源。音樂還能幫助記憶，加上旋律的歌詞總是比只有文字要容易記得。許多民族都以口傳的歌謠，記住祖先所流傳下來的知識和風俗習慣。

在如今以影像和文字為資訊主流的年代，音樂經常被視為娛樂調劑實在是過分被低估。作者認為，音樂是使心靈歸序、達成和諧的重要方式。一個因腦傷而失語的人，仍然保有聆賞與演奏音樂的能力。飽受憂鬱之苦的韋瓊士和柴可夫斯基，都曾說過若不是音樂，他們早就活不下去或發瘋了。

書中也詳述音樂和身體的密切關係。一個孩子唱歌時總是自然而然地伴隨著手腳舞動。實驗室中的受試者被告知要靜止不動，但在聽到音樂時所造成的生理「激發」，還是很容易可從肌肉電位活動的增加而測出。而在精神醫療上，音樂更經常發揮比藥物更神奇百倍的療效。一個因巴金森氏症而四肢僵硬的病人，在聽到熟悉的音樂時，竟然動作流暢地指揮音樂並跳起舞來。

作者也深入比較幾位心理學家與哲學家對音樂的看法。精神分析學派認為聆聽音樂是逃避現實生活而試圖退回嬰兒時期的行為。叔本華肯定音樂的價值，卻抱持「音樂使人暫時脫離人生痛苦」的悲觀論點。相較而言，作者較贊同尼采的積極觀念。尼采認為，音樂是一門可以提升生命、超越悲劇的藝術。

作為一生孤獨的個人，音樂為我們填補了身與心之間的距離，它不僅僅是孤單心靈的慰藉，更是重整生命秩序並賦予活力的泉源。（蔡佳珊）

## 《藍調百年之旅》（*The Blues：A Musical Journey*） 彼得・格羅尼克（Peter Guralnick）等／編著　李佳純、盧慈穎、陳佳伶／譯　（大塊）

藍調是靈魂的音樂。

它讓美國早期黑人遠離苦悶的田野工作，遠離貧窮的家庭生活，還有每次和白種人交流時所面臨的歧視。在點唱機酒吧，藍調透過留聲機或現場演奏大聲傳出。它成為黑人的綠洲，一個可以放下防衛的地方，讓靈魂赤裸裸地展現。

這種音樂從第一個音就會讓你全神貫注。搖滾樂、爵士樂、節奏藍調（R&B）、嘻哈（Hip hop）……等現今我們所熟悉的流行音樂，無一不與藍調有關。它甚至對古典音樂等世界音樂也有所衝擊。

2003年，美國各界慶祝藍調一百週年，擅長以電影寫歷史的導演馬丁・史柯西斯，結合文・溫德斯、查爾斯・柏奈特、理查・皮爾斯、馬克・李文、麥克・費吉斯和克林・伊斯威特，為此拍攝了一系列紀錄片，追蹤藍調在情感上和地理上走過的不同歷程。這是前所未有的企畫，七位導演每人鑽研一個題目，製作七部影片，每一部影片都有獨特的觀點、風格和詮釋。

《藍調百年之旅》是這七部影片的紀錄，還有同樣熱愛藍調的藝術家、歷史學家和作家執筆。這本書並非要對藍調蓋棺論定，只是傳達一種感動，一種當我們聽著鉛肚皮、桑・豪斯、羅伯・強生、穆蒂・華特斯這些人的音樂時，內心會因而顫抖，會被它那發自內心深處的力量和真誠的情感所擄獲、所啟發的震懾。

現在就去放一張藍調唱片，你的生命將從此變得更為美好。（李惠貞）

## 《留聲中國：摩登音樂文化的形成》（*Yellow Music*） 安德魯・瓊斯（Andrew F. Jones）／著　宋偉航／譯　（台灣商務）

好比在看著丁力咬著雪茄，坐在百樂門大舞廳裡，欣賞自己力捧的歌星，妮妮訴唱著「黃色歌曲」，這是1935年左右繁華的上海夜生活。另一方面，一批剛放洋回國的高級知識分子，正努力利用自己的所學企圖改變傳統的舊俗，這也是發生在一九三○年代，民國正在統一。

在這多變的世局下，一處人口超過三百萬的多國租界──上海，在中西交會，傳統與現代互相對抗的情形下，會聽到什麼樣的音樂？細讀本書，在讚嘆作者費盡心力，收集到許多珍貴的資料之餘，一股音樂的力量似乎把人帶進時光交錯的空間裡。或許今日在網路世界裡，可以輕易搜尋到全世界各地的音樂，但很難去想像在那個年代可以聽到的音樂是那麼多而且廣，透過真空管時而傳出三弦琤琤輕挑、平劇拔尖的鼻間道白或者大爵士樂團的搖擺奔放，而最早的流行娛樂更是在當下改變聽眾對於偶像明星的想法，也奠定流行音樂的基礎。本書對「中國時代曲之父」黎錦暉的事跡亦有很詳細的記錄。

藉由閱讀本書扭開三○年代的音波轉鈕，可以看出時代的動盪深深受到音樂影響，如抗戰時期愛國歌曲的興起、上海流金歲月時所創造出來的城市媒介文化等，這就是音樂的力量。（Henry）

## 《映畫╳音樂》 羅展鳳／著　（香港三聯）

因為音樂的抽象特質，人們在談論音樂的時候，往往會以具象的事物來攀比譬喻，務求讓人可以感受得到所談論的音樂到底是怎麼一回事。人們在談論自己聽到的音樂時，也喜歡得起自己在聆聽音樂時「看」到的是什麼樣的影像，彷彿透過耳朵可以見到音樂的模樣。電影配樂便是最能融合音樂與影像的音樂「類型」。電影音樂不是正統的音樂分類方式，畢竟電影音樂跨越各種一般用來分類音樂的界線，各類音樂都有可能被用在電影裡面。但被當成出版品後，電影音樂又是唱片行裡的一種獨立類別，與各式的古典、爵士、搖滾、流行、民族音樂等各占有一席之地。

羅展鳳的《映畫╳音樂》全書著墨在電影音樂和音樂所影響下的電影面貌。書中談論的對象，往往是音樂占有重大比例的影片，特別是那些讓音樂在片子中具有敘事、對比等作用的電影，所以也不難了解，為何作者花了四篇的篇幅來談奇士勞斯基與普瑞斯納（書中的港譯人名是：奇斯洛夫斯基與普理斯納）。而對那些音樂旋律優美，比如說創作出令人琅琅上口的旋律的美國電影配樂大師約翰・威廉斯便未多加以著墨。畢竟當作烘托作用的電影音樂比比皆是，但能夠在電影裡面掙得不可動搖地位的音樂，對一部電影來說才是不可或缺的。

本書以近人的描述方式，帶領讀者認識作者喜愛的且認為該受討論的電影音樂，同時以電影音樂的觀點來解析電影，不僅僅是一本關於電影音樂的書，更是音樂在電影中爭取成為具有影響力主體的宣言。（林盈志）

### 《音樂的歷史》（History of Music） 約翰‧拜利（John Bailie）／著　黃躍華等／譯　（希望）

扉頁上說：「一部完整的世界音樂史當然不該缺少亞洲、非洲、拉丁美洲以及大洋洲的內容；同理，一部比較全面的音樂史似乎還應有指揮家、演奏家、歌唱家或樂器之類的文字。倘若以此衡量，《音樂的歷史》的確不盡理想。」因此這是西方音樂的歷史。儘管書中對於樂曲曲風的分析，充滿許多專業的術語，對不具備一定音樂知識的讀者頗爲阻礙，但書中眾多的彩色圖片，卻也有助於讓我們藉由視覺上的感受而與陳述上的歷史產生勾連。本書著重於樂器與作曲家的描述，對於作曲家的重要作品也專門列有一表以供參考，對於想要了解古典作曲家特色的讀者頗值一讀。（墨疊）

### 《西方文明中的音樂》（Music in Western Civilization）

保羅‧亨利‧朗（Paul Henry Lang）／著　顧連理、張洪島、楊燕迪、湯業汀／譯　（貴州人民）

古希臘、拜占庭、羅馬、基督教、格列高利、哥德、文藝復興、巴洛克、洛可可、古典主義、浪漫主義、現實主義等等。這些就是這本菊八開大小、730頁厚的音樂史所涉及到的歷史範圍。雖然本書仍是站在以歐洲爲中心的西方文明之上的音樂史著作，然而作者在書名中表明其內容僅屬於西方文明中的，便已可見他並非不將其他文明所產生的音樂不當成音樂來看待。而西方的文明自基督教合法化以來便與之不可分離，因此宗教也是書中一個居於中心地位的要素。儘管書中對於莫札特、舒伯特、馬勒的部分評價有失公正公平，然而小疵不掩大瑜，值得用心閱讀。（墨疊）

### 《中國音樂文化大觀》　蔣菁、管建華、錢茸／主編　（北京大學）

「中國傳統音樂，基本上由宮廷音樂、文人音樂、宗教音樂與民間音樂四個維度構成。」想要對在幾千年的中國歷史上與音樂有關的文化現象得到一個或粗略或詳細的全盤性理解，就不得不看此書。而本書的編排方式，也遠非西方音樂史著作的條例所可比擬；較爲全面的西方音樂史，其所圍繞的主題不脫「指揮家、演奏家、歌唱家、樂器、樂曲」以及與此有關的歷史事件，而對於其他許多與音樂相關的面向往往讓人不得其門而入。閱讀此書則恰恰可以彌補這方面的缺憾，而其所得又遠遠不只是對中國音樂文化有一個全盤性的理解而已。（墨疊）

### 《中外音樂大事年表》　薛宗明／編　（台灣商務）

對於一本大事紀的工具書而言，必然要面對兩大難點，一在於資料的收集與整理，二在於大事的判斷。本書從公元前2700年開始，到公元1949年結束，共334頁。因此面對如此龐大的知識對象，作者總共花了三年的時間才得以將它完成，彌足珍貴。書中分爲二組四大欄目，一組是中外音樂大事的資料，一組是中外大事的資料。而儘管資料豐富，卻也有幾大缺點，如其對於十四世紀以前的西方音樂大事幾無涉及，反倒是西方大事較爲完備，而書中對於大事的陳述有時也顯得過於雜亂與不易理解。這些都是缺點所在，也是讀者使用此書時所不得不知的。（墨疊）

### 《時代曲的流光歲月1930-1970》　黃奇智／編著　（香港三聯）

時代曲、流行曲或者民間歌曲，不論是用哪種稱謂，總而言之，本書主題即在記錄與紀念中國、香港一九三○年代到一九七○年代的流行歌曲。其中作者對於「時代曲」這一詞的追溯，以及民國三○年代左右開始的上海流行曲、後傳到香港四○年代的流行曲調，有著圖文並茂的概說。

尤其裡頭許多已經非常少見且難以收集的珍貴圖片，在本書有相當精美的印刷與重現，讓許多喜愛老歌金曲或老牌歌手的樂迷，有著回味再三的真切滋味。從重要作曲家黎錦暉、黎錦光、陳歌辛等人的小傳介紹，到不朽巨星如周璇、白虹、龔秋霞等人的故事，都足以讓老一輩的讀者重溫時光流轉的難忘回憶。（Ricardo）

### 《樂器》　修海林、王子初／著　（貓頭鷹）

本書收錄中國從新石器時代到清朝的珍貴文物共兩百件，以精美的圖文解說提供對中國音樂史更深刻的了解。儘管音樂是抽象的藝術，「音」宛如音樂藝術的靈魂，但是透過具體的樂器——尤其是考古樂器和文物，仍能讓人對幾千年幾萬年前的音樂湧現許多的想像，而隨著考古文物的出土，也一次又一次的改寫人們對於上古音樂發展的認知。當抽象的音樂透過具象的樂器和文物來呈現時，就成了「看得見的音樂」，因爲在本書中，樂音彷彿也透過樂器的造型之美流寫而出。（Clain）

### 《台灣唱片思想起》　葉龍彥／著　（博揚）

這本書回顧幾十年來的台灣人所聽的音樂，重建了一部有歌聲有旋律的台灣史。唱片舊稱曲盤，在日據時期傳進台灣，最初是有錢人才玩得起的奢侈品。二次大戰後民生凋敝，直到五〇年代後，台灣本土唱片工業才逐漸興起，1954年，台灣終於出版第一張自製唱片——「國歌」。之後，台語流行歌與西洋音樂的唱片逐步風靡全台，戲劇與電影風行也帶動主題曲唱片的推出。時至今日，音樂的載體雖由黑膠唱片轉為錄音帶再演變為CD，然而音樂撫慰人心的功能卻始終如一。

作者訪問了許多位留聲機迷與老曲盤迷，以及作曲家、老歌星及唱片公司負責人等等，加入豐富口述資料以重建台灣唱片史，也試圖從政治、經濟與文化各角度，思考唱片發展在台灣的社會意義。書中數十幅骨董留聲機之圖片更是令人大開眼界。（蔡佳珊）

### 《迷迷之音：蛻變中的台灣流行歌曲》　翁嘉銘／著　（萬象圖書）

本書分為四大部分：「歌路向前行」針對台灣流行音樂文化進行一般性分析；「接近唱歌的心跳」為羅大佑、李宗盛、陳昇等音樂人的深度訪談與側寫；「中國搖滾錄」介紹了「唐朝」、「黑豹」、「眼鏡蛇」等中國搖滾樂團；「歌仔簿」則是挑選了具有特殊意義的專輯或單曲進行評論。文章中所提到許多歌手，或許已漸漸淡出；提到的許多歌曲，或許已不再那麼容易聽到，但他們確實陪我們走了好一大段的台灣流行音樂歷程。回顧這些歷史，其實也在回顧自身的成長，沒有這些旋律與歌詞，那段日子會多寂寞。（藍嘉俊）

### 《腦內交響曲》（Beethoven's Anvil：Music in Mind and Culture）
### 威廉·班宗（William Benzon）／著　趙三賢／譯　（商周）

這是一本將音樂與身體、心靈、文化與人類學等領域做連結的著作。大腦是人體的靈魂，那麼它如何創造、感受音樂？神經系統在裡面又扮演了什麼角色？本書作者是認知科學家，他先從認知心理學與神經科學的角度，分析音樂的結構特性與作用。然而作者也強調，音樂不是一種單一的存在，孕育音樂的不只是個體內部的大腦，還有個體所立基的外部文化環境，像「積木一樣」，是集體的累積與堆疊，也是一種演化的過程。因此，本書後半段探討了音樂文化的演進，從原始人的節奏樂團開始，旁及兒歌、搖藍曲、民族音樂等，一直到近代的爵士樂，使得音樂與人類的深層互動，有了一個較整體的輪廓。（藍嘉俊）

### 《中西音樂美學的對話：一個音樂哲學的研究》　黃淑基／著　（洪葉文化）

本書與大陸上海音樂出版社出版的《音樂美學通論》有著相同的主題及內容的談話。同樣是由中國傳統的音樂美學、哲學開始談起，從《左傳》、《國語》、《墨子》、《荀子》、《禮記》、《呂式春秋》等中國重要典籍一路談到西方哲學對音樂的論述，如叔本華及畫家保羅·克利對音樂的描述及理論應用。

就資料收集而言，作者在中國論樂這部分的收集較多於西方哲學家、藝術家對音樂美學的看法，但關於音樂家如何談論音樂美學這部分則明顯不足，甚至缺乏。因此在舉例上也略顯不足，許多觀點大多出自作者個人的心得研究。不過作為參考書籍依舊有其價值。（Ricardo）

### 《文話文化音樂》　羅基敏／著　（高談）

音樂書通常分為入門書與進階書，本書乃屬後者。主題架構上則以音樂／文學／文化三面向來探討幾齣歌劇中的文化現象與文化差異或異位。諸如文學在歌劇裡的地位及影響力，音樂裡的文學或文學裡的音樂等相互關係。

此外在文化的部分，主要是在探討西方歌劇文化對「中國」的東方想像，或劇中常犯的東方刻板印象而產生的東方旋律或故事。作者對於幾齣如《中國女子》、《杜蘭朵》、馬勒的《大地之歌》等對中國或東方元素的援用，有著深刻而精準的批評。而大量的譜例研究或樂句小節的引用、中國詩詞的引述或西方文學的概述，此書都有精闢的論述。（Ricardo）

### 《音樂美學通論》　修海林、羅小平／著　（上海音樂）

本書企圖以兩位作者各擅長之音樂領域，將音樂史學、音樂美學、音樂教育及音樂心理等四大領域的理論融合在本書中。而兩位作者亦以人類性、綜合性、超前性及實踐性等四個基本特點，來架構本書的論述內容，故在論點上旁徵博引好幾個領域的理論，來闡述音樂美學是為何物。

有趣的是，本書上從夏、商、周等中國古典音樂論述，一路經由孔、孟、墨、莊到淮南子、嵇康，到近代幾位大家的美學思潮，都作了巨細靡遺的闡述，但在舉例上還能活潑的引用當代流行音樂的例子，如論及音樂存在三要素：型態、意識、行為時，鮮活地舉搖滾歌手崔健演唱《南泥灣》來說明三要素之影響層面，誠屬音樂理論書籍之用心著作。（Ricardo）

音樂與心靈、文化

### 《當吉他手遇見禪》（Zen Guitar）
菲利浦‧利夫‧須藤（Philip Toshio Sudo）／著　方美鈴／譯　（橡樹林）

本書原文是Zen Guitar，書名恰如其分地翻譯為《當吉他手遇見禪》，而不是《禪吉他》（雖然作者在文中一直談到禪吉他）。樂音是原本就滋長在心中的，只是被自己所在意的外界所干擾了，於是自己變得不純粹，由自己心中所延伸出的樂音就不再是那個最原始的旋律了！問題出在哪裡？出在自己。學習彈吉他，就要先學習禪吉他，懂得走過山水三階段——看山是山；看山不是山；看山又是山——走過一段屬於禪的境界，自然就懂得學習之道。一切都要從根做起，探索自己最原始的聲音，再透過深度學習、反覆練習……最後自然而然奏出的原始樂曲，才是最「純真」也最「原始」的創作。（李遠華）

### 《處處都有音樂的日子》（The Musical Life）
馬修（W. A. Mathieu）／著　蔡逸萍／譯　（新路）

作者是作曲家兼音樂老師，他娓娓道來如何以音樂的方式來聆聽和思考生活中的聲音，以及感受隨之湧生的感覺。他認為音樂就在每個人的生活裡，只要隨時保持清醒，用心聆聽。這是音樂生活的真諦：以音樂的方式感知生活並從中獲得真正的歡愉，而這過程當中並不需要有真正的音樂，因為音樂的目的在於超越感官，直抵心靈——那或許是洗滌後的平靜，也許是精神上的富足。這是音樂生活帶給人的禮物，透過音樂的和諧和平衡，獲致自己內在小宇宙的和諧。（Clain）

### 《流行音樂的文化》（Cultures of Popular Music）Andy Bennett／著　孫憶南／譯（書林）

還記得迪斯可音樂剛進來台灣時，學校家長們是如何地膽戰心驚嗎？二次世界大戰後，搖滾樂、重金屬、龐克（叛客）、饒舌歌與舞曲等音樂，一波波襲來，衛道人士莫不視為畏途。雖然名之為「流行音樂」，但它們衝擊挑戰的，卻是當權的主流派別。這些音樂結合了各種社會與文化運動，無論是反戰、平權或弱勢群體追求身分認同，皆意義深遠。這些主要源自於英美的音樂，拜媒體之賜，也在歐陸、亞洲等地開花結果，或承襲或轉化地產生了各自的影響。本書即以社會學的觀點，分析全球各地的青年們，如何藉由這些音樂，表達、宣洩他們的不滿，又掀起了怎麼樣的文化浪潮。（藍嘉俊）

### 《聲音與憤怒：搖滾樂可能改變世界嗎？》（Sounds and Fury）張鐵志／著　（商周）

本書補上了台灣搖滾樂環境一向缺乏的「搖滾樂與政治」的關係，從六〇年代到2004，以歐美搖滾為中心，記述了具有社會影響力的搖滾浪潮、人物，並討論搖滾樂一路走來如何與社會開放相輔相成？如何透過搖滾樂實踐社會議題？隨著時代轉變，以往、當今的搖滾樂手，關心什麼樣的時代議題？書名也許看起來像理論書，但任何樂意閱讀搖滾樂評，甚至對搖滾樂只有粗淺認識的讀者都可以入門。本書以年代別，事件分，從樂手樂團來談政治議題，沒有艱澀的社會學術語，只有搖滾樂、事件行動、如何參與。文字深入淺出，平實中可見熱情。搖滾樂可能改變世界嗎？再怎麼悲觀犬儒的人都要承認：在虛無之中保有信仰，不願世故永遠青春，這不正是搖滾樂所教我們的嗎？（大君）

### 《女人在唱歌：部落與流行音樂裡的女性生命史》何穎怡／著　（萬象圖書）

女人的故事，就在她們所唱的歌裡。孩子出生的時候，非洲矮黑族的婦女唱起了歡樂歌；烏干達的小保母，唱著「肚子餓了」的搖籃曲；在象牙海岸，每年有數以百萬個少女哭著唱女陰割禮歌；在愛沙尼亞，女孩子在出嫁前一晚哽咽地唱「從今以後，我不再擁有自由」；布農族白髮蒼蒼的老婦，吟唱的是〈敘述寂寞之歌〉……

本書前半部分以民族音樂學角度回顧女性的歌唱史，以女人生命各階段為軸，仔細聆聽女性弱勢卻有力的歌聲中所蘊藏的生命真諦與自然循環；後半部分則著重於西洋流行音樂史上的女聲，探討女性主義在音樂之中如何吶喊與體現。女人的聲音超越時空，吐露出她們在父權宰制下的性別困境，也飽含著革命與解放的力量。（蔡佳珊）

### 《傷花怒放：搖滾的被縛與抗爭》（The Wild Blooming of Wounded Flowers）郝舫／著　（江蘇人民）

郝舫或許是第一個將搖滾樂的歷史與文化涵義用漢字（而不是用音樂）呈現在國人面前的作者。《傷花怒放》陳述了自有搖滾以來，有關搖滾的人物、事件和歐美主流社會對這種音樂的敵意，以及這種音樂所展現的爆發力和衝突性的意識形態。它是一本並不晦澀的搖滾讀物，但除了音樂之外，它還涉及廣泛的社會、學術背景。它在述說搖滾的同時，觸及到一代不甘落後的文化青年的軟肋，使他們對搖滾的理解有了一個不那麼虛空的人文背景。本書自1993年初版後，一版再版，幾乎成為憤怒青年的必讀圖書。（曾玆榮）

### 《烏茲塔克口述歷史》（*Woodstock:The Oral History*）

喬伊‧麥克渥（Joel Makower）／著　Ricardo／譯　（滾石）

也許你也知道關於「Woodstock」的一些基本背景：三天的音樂節，在一個很大很泥濘的空地，有超過數十萬的人在那裡集結，很多的迷幻藥，很多搖滾巨星，很不可能再發生一次的超大型聚會。至於它怎麼發生的？誰辦的？演出名單有誰？可能並不清楚。《烏茲塔克口述歷史》將所有的焦點放置在音樂節本身──從這個瘋狂概念的提出，一批批陰錯陽差加入的工作者、與各個傳統勢力的談判妥協與交涉、媒體的影響、現場和事後的處理……等等。而本書的另一個珍貴之處在於，將這麼大的一個事件，每個參與的人都只能看到其中小小的一部分的碎片拼湊起來，成為一本多個聲音匯集，概念、技術、想法，內在與外在看法匯流的記錄。（沙浮貓）

### 《異端影音煉金術》　郭冠英／著　（唐山）

藝術家作為社會局外人（outsider）的概念，在當代前衛、實驗藝術中有著相當不同於傳統藝術的實踐路徑，本書作者以多年的參與經驗加上國外資料的整理而成這本報導多媒體藝術、裝置藝術、當代音樂或其他小眾支派音樂的文字書寫。書中強調文化、藝術上的「無政府主義」相關概念在現今全球化、網路化、數位化發展下的延伸，其報導主題及對象則觸及現代音樂的發展與概論，其中包括對噪音的解釋、對幾位重要作曲家的闡釋，以及邊緣藝術創作的實際操作經驗，在本書都有著一定程度的解說。（Ricardo）

### 《誰在那邊唱自己的歌：一九七○年代台灣現代民歌發展史》　張釗維／著　（時報）

「現代民歌」，指的是七○年代台灣知識分子與大專青年的音樂創作與表演。像這樣「唱自己的歌」的民歌運動，除了是音樂類型的拓展，更重要的還有其象徵的社會意義。它已然是形構本土意識與鄉土文化的重要一環，而在演進過程中，商業邏輯也在隨後共襄盛舉。本書呈現了現代民歌的三種路線：中國現代民歌路線、淡江─《夏潮》路線以及校園民歌路線，其背後代表的，也正是主流知識分子、左翼青年與新興通俗文化階層等不同團體的糾結或者交戰。作者從中發現了，民歌的轉變，也是這類流行音樂的發言權，從菁英到通俗的轉變。（藍嘉俊）

### 《*Elvis Presley: The Man. The Life. The Legend.*》　Pamela Clarke Keogh／著（Atria）

披頭四的約翰‧藍儂曾說過：「在沒有貓王之前，活在世界沒有意義。」

艾維斯‧普里斯萊又稱貓王，這個名字來自於美國南方歌迷為他取的暱稱 The Hillbilly Cat，意為「來自南方的小貓」。他的聲音、眼神、髮型擄獲了全球歌迷的心，在二十一歲時已經成為世界超級巨星。這位在六○年代徹底改變美國搖滾文化、創造許多紀錄的歌手，直到現今還是許多西洋樂迷心中的神，如果錯過他的時代，只好從他的歌加上這本書慢慢去尋找他所留下的回憶。

這本個人傳記，從他的故鄉開始說起，透過作者的剖析，可以清楚了解他的個人魅力不只是唱歌而已，他的服裝及說話的方式，也都影響當時的潮流。透過許多珍貴的照片及軼事趣聞，本書會讓讀者再次感受到貓王的魅力。（Henry）

### 《披頭四》（*The Beatles*）

杭特‧戴維斯（Hunter Davies）／著　林東翰／譯　（商周）

當年這本書在出版時，Beatles的音樂還是「發燒貨」的、熱騰騰的，還沒有變成「牢不可摧的歷史經典」。但是現在的搖滾樂迷卻把它視為「披頭四迷聖經」，原因有兩個，一是本書堪稱「深度搖滾書寫」初初萌芽的示範之作，也見證了「Rock'n Roll」蛻變成「Rock Music」的關鍵時代。再者作者是Beatles解散前唯一獲得合法授權，得以親身訪問披頭四成員及其親友、舊識、師長、合作夥伴等，近身側寫Beatles活動的作家。除了豐富的第一手資料外，作者以原音（訪談）的方式呈現，力求真相。如果想要進入搖滾音樂的世界，先把它熟讀吧！（Henry）

### 《*Bob Dylan Chronicles Volume One*》　Bob Dylan／著　（Simon & Schuster）

民謠搖滾歌手兼詩人鮑伯‧迪倫（Bob Dylan）堪稱是二十世紀西方流行音樂相當重要的代表性人物，他的崛起與他的作品，在在影響了往後搖滾樂或流行音樂的發展與演變。

本書算是他個人自傳的第一部曲，迪倫以第一人稱的口吻回憶起他在六○年代所發生的許多事件，或經歷當時六○年代初期在紐約格林威治村的現代民謠運動，此外還談到他後來在文學上的覺醒、對愛的體悟及對友誼的描繪，當然還包括了當年他親身經歷許多音樂節的實錄，以及他對烏茲塔克音樂節（Woodstock）的看法。全書文筆淺白易懂，而迪倫第一手的資料回顧更是喜愛他或六○年代樂迷不可錯過的讀本。（Ricardo）

音樂的創作人物

### 《瑪丹娜：音樂聖堂時尚女王》（Madonna Style）

卡蘿·柯勒克（Carol Clerk）／著　陳琇玲／譯（臉譜）

很少有一個女人可以像瑪丹娜這樣身兼歌手、詞曲創作、製作、演員、作家於一身。《瑪丹娜：音樂聖堂時尚女王》一書依照時間將瑪丹娜的一生分為「拜金女郎」──出生到二十八歲、「美夢成真」──二十八歲到三十六歲、「光芒萬丈」──三十六歲到四十四歲等三個階段，以她的音樂事業為主軸，旁及其間發生的大事紀，以及各時期造型變化、化妝風格、舞蹈方式、人生哲學等等文化意涵的剖析。作者除了寫出瑪丹娜的種種，也採訪了許多與瑪丹娜交往密切的同事、設計師與友人。書中大量附上的彩色圖片，則為這位視覺世代的女王，增添了強而有力的註腳。　（繆沛倫）

### 《莫札特：樂神的愛子》（Mozart, aimé des dieux）　Michel Parouty／著　張容／譯（時報）

透過本書的詳實介紹，在設計與圖像編排的搭配下，讀者可以輕易的窺視到莫札特短暫且充滿傳奇的三十五年音樂生命。自幼即是音樂神童的他，所創作出來的音樂歡愉而暢快，彷彿反映出他心中一個無憂的世界，但是伴隨著成長而來的黑暗面，也使得他面臨到無形的壓力。受到樂神寵愛的天之驕子，到了最後也只不把他的所有，甚至是生命均獻給了音樂。本書在書前的扉頁上還收錄了德國女插畫家雷尼格所繪的剪影，將音樂不知不覺融入樂迷的心中。　（Henry）

### 《發現馬勒》　白玲爰／等著　（望春風）

繼2002年的「發現貝多芬」之後，簡文彬在2004至2005樂季，為國家交響樂團（NSO）規畫了馬勒十首交響曲的年度演出「發現馬勒」，本書便是在這個製作之下發展出來的馬勒交響作品解說專書。《發現馬勒》循音樂會演出次序，邀請國內著名的音樂學者及樂評，針對馬勒的九首交響曲、《大地之歌》、《年輕旅人之歌》、五首〈呂克特歌曲〉，由音樂、文學、繪畫、哲學、錄音等各方面介紹並加以探討。本書是台灣目前針對馬勒重要作品最完整的入門引導書，也可藉著本書一窺十九、二十世紀之交的西方古典音樂發展狀況。　（林盈志）

### 《爵士群像》（共二冊）（Portrait in Jazz）　和田誠、村上春樹／著　賴明珠／譯（時報）

村上春樹寫小說，讓數百萬人成為村上春樹迷，而他自己則是不折不扣的爵士樂迷。他不僅僅用LP（黑膠唱盤）聽爵士樂，到目前為止，還出了兩本書來寫聽爵士樂的心情。

書的內容，是先由身兼插畫家與電影導演的和田誠選出數十位爵士樂手繪製成像，然後村上就搬出那位樂手的作品仔細聆聽，再寫下聆聽時候的種種想法，當然也有樂手的簡介及推薦專輯。因此，這兩本書是村上迷接近、深入認識村上的書，同時也是爵士迷看爵士迷聲氣相通、擊掌叫好的爵士書。　（莊琬華）

### 《浦契尼的杜蘭朵》（童話‧戲劇‧歌劇）　羅基敏、梅樂亙（Jurgen Maehder）／著　（高談）

提起浦契尼的杜蘭朵公主，腦海中開始浮現出男高音唱出〈茉莉花〉的旋律，因為是屬於中國的故事，所以格外顯得熟悉以及親切。對於剛開始接觸歌劇的樂迷，浦契尼的作品似乎是最耳熟能詳的，而本書更針對《杜蘭朵》所留下來的種種疑問，例如浦契尼為何會挑上一個中國的題材，而它又如何成為今日的架構，有著詳細的解答。音樂的魅力就在於它帶給樂迷無窮的力量，一部童話進入劇場後加上不同文化元素的詮釋，肯定令人愛不釋手。　（Henry）

### 《弘一大師李叔同音樂集》　秦啓明／編著　（慧炬）

二十世紀初期，首將西洋音樂引入中國來的，李叔同是第一人。他早年留學日本，研習西洋音樂及繪畫，歸國後，開風氣之先以五線譜作曲，並引進西洋美術與話劇，因而被稱為中國近代藝術之父。當時正是中國最為動盪不安的年代，李叔同將滿腔報國熱情，都投注在藝術創作與教育之上。

李叔同所作歌曲清雅雋永、情真意切，名曲如「長亭外，古道邊，芳草碧連天……」，這首〈送別〉至今仍在海峽兩岸傳唱不絕。本集收錄歌曲七十首，以及多篇音樂論述短文，也收錄豐子愷、夏丏尊等人為其歌集所作之序，和整理詳盡的生平繫年紀事，是認識李叔同之音樂成就的重要資料。　（蔡佳珊）

### 《灼熱的生命：台灣搖滾先驅薛岳》 愛亞／編著 （時報）

「如果還有明天，妳想怎樣裝扮妳的臉，如果沒有明天，要怎麼說再見」，當受肝癌所苦僅剩半年生命的搖滾樂手薛岳，用盡最後氣力唱著這段歌詞時，不知震撼了多少人的心靈。告別演唱會過後不久，他也告別了這個世界，在人間才停留了三十六年。

如果薛岳仍活著，還會帶來什麼作品呢？我們不會有答案，但可以肯定的是，他灼熱的生命，點燃或鞏固了許多台灣人對音樂的熱情。本書集結了近五十位音樂人、親友、歌迷對薛岳的點滴回憶，讓這位台灣搖滾樂壇的標竿人物，剎那間又活了過來。（藍嘉俊）

### 《漫遊歌之版圖：世界音樂聆聽指南》（*The World Music：CD Listener's Guide*）

霍華‧布門索（Howard J. Blumenthal）／著 何穎怡／譯寫 （商周）

世界何其廣闊，即使再有天才的人，窮其一生能通曉的語言可能不過數十種，但是聆聽音樂，卻不需要任何天分，只要有耳可聽，就能接受各地音樂的感動。本書挑選出非洲、歐洲、美洲、亞洲到太平洋上島國的音樂，介紹一百多位音樂家的自傳，並評選出九百張經典專輯，加上兩萬字的音樂辭典，厚厚一大冊書，正如此書副標所示——世界音樂聆聽指南，可說是愛樂者的世界音樂入門書。

本書作者嚴謹地選擇，並仔細聆聽每一張專輯，但推薦名單主要是美國音樂市場上可找到的專輯，因此多樣性稍欠平衡，為補此缺，譯者補充了一章談「民族音樂」。（莊琬華）

### 《古典樂天才班》（*Classical Music For Dummies*）大衛‧波格（David Pogue）／著 楊久穎／譯 （大塊）

幽默、有趣，恰與一般人對古典樂的印象成對比，但本書作者就是以相當風趣的筆法介紹一般人聞之色變的古典樂。

古典樂是什麼？古典樂是怎麼開始的？交響樂的樂器有哪些？該如何聆聽一場音樂會（尤其是拍手的問題）？本書還貼心的介紹適合讀者循序漸進來聆聽的各大音樂家作品，並附了一張古典樂入門CD。當讀者聽著CD，再對照書裡的解說，想必可以比一般介紹古典樂的書籍，收穫更多。

還是覺得古典樂恐怖或遙不可及嗎？沒關係，請直接先翻到第十六章，先讀讀十大古典音樂笑話，輕鬆一下吧。（詮斐）

### 《爵士樂天才班》（*Jazz For Dummies*）迪克‧蘇綽（Dirk Sutro）／著 黃勛秋／譯 （大塊）

這是一本爵士樂的自學教材，全書分為三個部分，首先介紹從一九二〇年代的早期爵士樂起一直到一九九〇年代後的現代爵士樂一路樂風的沿革，藉此對爵士樂的定義有更精確的理解。接下來則詳列知名的薩克斯風手、小喇叭手、歌手、鍵盤樂手、打擊樂手、弦樂樂手等爵士舞台上熠熠發光的巨星。最後則以十大排行榜收結，並簡介十個值得信賴的爵士廠牌與幾座不容錯過的爵士樂城市。另外加上如何開始循序漸進收集爵士唱片的推薦與附錄，以及一張精選爵士樂CD，可說是一本讓讀者迅速全面理解爵士樂的專書。（繆沛倫）

### 《搖滾樂速查手冊》 紫圖速查手冊編輯部／編著 （南海）

書的封面上這麼說道：「50年改變當代文化的搖滾樂史、400個熠熠生輝的搖滾巨星和樂隊、1200張經典傳奇的唱片收藏」。開頭的一章〈搖滾樂的半個世紀〉從搖滾樂的誕生說起，到各年代裡搖滾樂的重要事件以及搖滾樂各分支的簡略性介紹。此後便是四個搖滾樂節的簡介，以及四百個搖滾樂巨星提綱擊領的陳述。或許這本工具書對各個搖滾巨星的說解還不能滿足搖滾樂迷的需求，但是其中四百多幅彩色圖片卻是彌足珍貴而物超所值的，值得收藏。（墨壘）

### 《歌劇人物的故事》（*Who's Who In Opera*）喬依思‧伯恩（Joyce Bourne）／著 張馨濤／譯 （商周）

工具書在所有書種中一向是最難出版、撰寫或翻譯的，這本講解各大著名歌劇人物的百科全書辭典可說是囊括了各大歌劇裡大小人物的簡要說明於一書，除了西方經典歌劇外，還收錄了幾齣華文世界的經典劇，如《梁山伯與祝英台》或者台灣劇團常表演的劇碼。

本書每個人物介紹都會扼要地點出該人物在某劇所處的位置，而且都會加註首演人是誰及演出年份，至於劇碼就會標出首演年代及劇院名稱，及不同的版本概要，對於許多歌劇迷算是相當實用的一本小百科，是喜愛歌劇的樂迷必備之書。（Ricardo）

### 《另翼搖滾注目：最值得聆聽的音樂創作》Ricardo等／著（商周）

幾位國內喜歡搖滾的音樂愛好者，基於主觀的喜好、審慎的態度和客觀的文字，選出了101個九〇年代搖滾樂團，介紹給想對搖滾樂多一點認識的新手。書裡對於每個選錄的樂團一一註明其組團時間、解散時間、出生年月日、風格、類型、影響源頭和被影響的後量。同時也對各個樂團的歷年專輯以十個等級的方式予以評鑑，以及選出一張優先推薦給入門者的作品。在「推薦網頁」單元，則列出樂團正式網址，所屬唱片公司網頁，以及最熱門的樂迷網頁提供樂迷參考。（Clain）

### 《2001電音世代：電子舞曲聖經》（共二冊）DJ@llen、林強、林志堅、Fish、曹子傑／著（商周）

不同於其他音樂類型，電子音樂這個八〇年代在國外逐漸興起的新音樂，直到九〇年代才燃燒到台灣。當時許多被這種音樂風格吸引的舞客、聆聽者乃至本土DJ，對其發展來由、眾多的小規模廠牌以及快速融合的電音類型，均不甚了解。這本由幾位台灣知名電音DJ及製作人聯合撰寫的《電子舞曲聖經》，不但將世界電音的指標性Artists、廠牌及舞曲風格做了詳細介紹，還探討了台灣瑞舞文化、藥物文化等課題，更分享他們喜愛的電音網站、雜誌、榜單，以及一路走來對整個電音大環境的想法心得。對於電音熱愛者以及想了解電音的朋友，皆可透過這二本豐富齊全的工具書，進入電子音符的五線譜。（DJ Zeus）

### 《數位音樂Cakewalk》彼特工作室／著（金禾資訊）

就像作者為本書定位「對電腦知識要求不高，任何懂音樂的讀者只要具備初級電腦知識，跟著本書按部就班就能達到Cakewalk的高手水準」。這本書謹守此原則，沒有賣弄深奧的電腦技巧或語彙，而是著重在數位音樂製作概念說明、以及Cakewalk Pro Audio 9.0 軟體詳細的操作步驟。無論讀者是電腦生手或音樂生手，跟著書中的節奏，就可深入Cakewalk數位音樂的世界，變成專業的數位音樂製作大師。

音樂不屬於某些族群或階級，而在每個人的心中，拋開對音樂的恐懼，讓旋律跟著自己的心跳動。這本書用淺顯的方式帶你一窺數位音樂的廟堂，你只需向前走，就可以享受數位音樂的奧祕。（黎武東）

音樂與文學

### 《音樂的往事追憶錄》李歐梵／著（一方）

對於音樂，究竟可以沉迷到什麼樣的地步？曾經想成為小提琴家的文學教授李歐梵，從演奏者變成古典發燒樂迷，他自言道，數十年來，一日無音樂比一日無書更不舒服。

所以，他的生活幾乎是緊緊貼近音樂，不管是教學、研究、甚至創作，都在音樂中完成，如此樂迷，自有一番嗔癡顛愚的迷樂故事，比方說，對於錄音版本無理性的蒐集，對於音樂家的偶像崇拜，對於音樂作品的愛恨褒貶，因此，讀他追憶往事之餘，也如同上了多堂古典樂課程，知道古典樂界的種種花絮。（莊琬華）

### 《美聲俘虜》（Bel Canto）安‧帕契特（Ann Pachett）／著 謝瑤玲／譯（先覺）

故事的起點在某個南美小國，日本企業大亨細川克實的生日宴會上，眾人正沉醉在知名抒情女高音蘿珊‧寇斯的悠揚歌聲之中，突然間十幾個武裝恐怖分子撞破門窗闖進，俘虜了所有賓客。然而他們的目標總統大人，此刻卻因在家看連續劇沒有出席，使得原本數分鐘之內就能完結的綁票案，演變為長達數月的挾持。作者以嫻熟手法帶出張力十足的情節，又以細膩之筆刻畫如此情境下的人質與恐怖分子的微妙心理，人性的卑劣之處赤焉展露，真摯的愛情也悄悄滋生。就在這漫長的絕望中，蘿珊‧寇斯又開啟了她的嘴，唱出了令所有人都顛倒傾心的音符……音樂之於人性的強大力量，在這本小說中達到高度的展現。（蔡佳珊）

### 《旅途上》（On The Road）傑克‧凱魯亞克（Jack Kerouac）／著 梁永安／譯（台灣商務）

傑克‧凱魯亞克以其垮掉的一代形容為到處流浪，外表落魄不堪；在瘋狂的世代裡，尋求生命中的真實、快樂、美善——他們有一種醜陋而優雅的美。也許這緣故，凱魯亞克要不斷展開不受束縛的「風塵道上的生活」。本書便是作者以個人的遊歷作為故事藍本，人物也是以身邊的朋友作為原型寫成。書中人物沿路以狂野的咆勃爵士樂為伴，派對一個接一個，隨著拍子起舞，慕名朝拜爵士樂鋼琴手……全書無論在內容或意識流的寫法上，都充滿了咆勃爵士樂的即興、奔放。

凱魯亞克本身就是一個爵士樂迷，此書亦影響了不少音樂人，如Jim Morrison、Bob Dylan。音樂給人一種猶如在路上行走的律動快感，隨身聽的發明也許就是音樂與「在路上」孕育出的最佳結晶。（冼懿穎）

## 《傅雷音樂講堂：認識古典音樂》 傅雷／著 （三言社）

融合自身所學地探討古典音樂，是本書的最大特色。學藝術出身的傅雷，在音樂上的修養頗為豐厚，其子傅聰也在他的薰染下成為鋼琴家。

但這卻不是一本傅雷專為古典樂而寫的書，而是其次子傅敏收集傅雷相關的音樂論述所集結而成。共分為音樂評述、音樂賞析、音樂書簡及與傅聰談音樂四部分，其中與傅聰談音樂這部分就占了本書的一半，不論是討論莫札特、舒伯特或蕭邦，傅雷都流露出對兒子的期盼與深情。本書可以當作進入古典音樂的淺嚐，也可以是了解傅雷的途徑。 （詮斐）

## 《失戀排行榜》（*High Fidelity*）尼克‧宏比（Nick Hornby）／著　盧慈穎／譯 （麥田）

已經接近中年的單身男子，擁有一家位於北倫敦小巷子中的唱片行，在這個上排行榜是件不得了的證明的時代，他和他的員工總喜歡替各種事件、人群、狀況設計出排行榜，比方說，五首最佳葬禮音樂、五種夢幻工作、最值得紀念的分手前五名等等。他的愛情與遭遇，也在這些唱片與排行中反反覆覆。書中成千上百首歌曲，出現在他與他人的對話中，在他的腦中，在他的唱片行、房間、車上，在他的記憶與失落中，每一首歌都是他認識生活的方式，也是他詮釋生活的紀錄。

作者以某種瑣碎隱微的秩序組織起這無聊生活中的一切，於是，就成了一本謔而不虐的生活音樂百科大（不）全。音樂，除了聆賞之外，它也是生活。 （莊琬華）

## 《檀香刑》莫言／著 （麥田）

高密東北鄉人人都喜歡唱戲，《檀香刑》講一個貓腔戲班班主的故事，他藉義和團之力對抗在山東修建鐵路的洋人，因此，被處以檀香刑。小說中許多殺人手法和場面被詳細描述，雖然叫人毛骨悚然，卻又因為如泣如訴、如夢如幻的貓腔，大義凜然的反侵略、保家衛妻的努力，變成了慷慨激昂的一齣戲，滿滿是悲涼和無奈。

這種流傳在高密東北鄉人會唱的貓腔，說的就是每個人所思所想，所見所欲，而吟唱者多為市井小民之屬，多的是無法面對個人生命的磨難、無法抗衡外在環境的逼迫，因此藉戲織就出夢想世界，是傳奇，是記憶，也是生活。 （莊琬華）

## 《弦外之音：基東‧克雷默的音樂隨想》（*Obertöne*）

基東‧克雷默（Gidon Kremer）／著 林薰香／譯 （允晨）

基東‧克雷默是出生於拉脫維亞的國際著名小提琴家，他最為人印象深刻的是他對於音樂的見解和詮釋，這由他所灌錄的唱片曲目與眾不同便可發現，特別是一些冷門、不在正典古典音樂名曲之列的作品，此也顯示出他的性格面貌。閱讀《弦外之音》，根本上得從克雷默這個人下手，這是一本極端個性化的音樂雜文作品，記述克雷默聽見或表演的音樂種種。由不畏他人眼光的克雷默寫來，毫不掩飾的評語，甚至對自身也無半點縱容之處，帶領一般只能由唱片、音樂會碰觸到一些古典樂壇的愛樂者，跳過行銷包裝看到樂壇種種狀況。本書適合對古典樂發展有基礎的讀者閱讀，有助於音樂見解的提升。 （林盈志）

# Net and Books 網路與書的書目

## 0 試刊號

> 特集
閱讀法國

從4200筆法文中譯的書單裡，篩選出最終50種閱讀法國不能不讀的書。從《羅蘭之歌》到《追憶似水年華》，每種書都有介紹和版本推薦。

定價：新台幣150元

存量有限。請儘速珍藏這本性質特殊的試刊號。

## 1 《閱讀的風貌》

試刊號之後六個月，才改變型態推出的主題書。第一本《閱讀的風貌》以人類六千年閱讀的歷史與發展為主題。包括書籍與網路閱讀的發展，都在這個主題之下，結合文字與大量的圖片，有精彩的展現。本書中並包含《台灣都會區閱讀習慣調查》。

定價：新台幣280元，特價199元

## 2 《詩戀Pi》

在一個只知外沿擴展的世界中，在一個少了韻律與節奏的世界中，我們只能讀詩，最有力的文章也只是用繩索固定在地面的熱氣球。而詩則不然。

（人類五千年來的詩的歷史，也整理在這本書中。）

定價：新台幣280元

## 3 《財富地圖》

如果我們沒法體認財富、富裕，以及富翁三者的差異，必定對「致富」一事產生觀念上的偏差與行為上的錯亂。本期包含：財富的觀念與方法探討、財富的歷史社會意義、古今富翁群像、50本大字級的致富書單，以及《台灣地區財富觀調查報告》。

定價：新台幣280元

## 4 《做愛情》

愛情經常淪為情人節的商品，性則只能做，不能說，長期鎖入私密語言的衣櫃。本期將做愛與愛情結合，大聲張揚。從文學、歷史、哲學、社會現象、大眾文化的角度解讀「做愛情」把愛情的概念複雜化。用攝影呈現現代關係的多面，把玩愛情的細部趣味。除了高潮迭起的視覺閱讀推薦，並增加小說創作單元。

定價：新台幣280元

## 5 《詞典的兩個世界》

本書談詞典的四件事情：
1).詞典與人類歷史、文化的發展，密不可分的關係。2).詞典的內部世界，以及編輯詞典的人物與掌故。3).怎樣挑選、使用適合自己的詞典——這個部分只限於中文及英文的語文學習詞典，不包括其他種類的詞典。4).詞典的未來：談詞典的最新發展趨勢。

定價：新台幣280元

## 6 《移動在瘟疫蔓延時》

過去，移動有各種不同的面貌與定義。冷戰結束後，人類的移動第一次真正達成全球化，移動的各種面貌與定義也日益混合。2003年，戰爭的烽火再起，SARS的病毒形同瘟疫，於是，新的壁壘出現，我們必須重新思考移動的形式與內容。32頁別冊：移動與傳染病與SARS。

定價：新台幣280元

## 7 《健康的時尚》

這個專題探討的重點：什麼是疾病；怎樣知道如何照顧自己，並且知道不同的醫療系統的作用與限制；什麼是健康，以及如何選擇自己的生活風格來提升自己的生命力。如同以往，本書也對醫療與健康的歷史做了總的回顧。

定價：新台幣280元

## 8 《一個人》

單身的人有著情感、經濟與活動上的自由，但又必須面對無人分享、分憂或孤寂的問題。不只是婚姻定義上的單身，「一個人」的狀態其實每個人都會遇到，它以各種形式出現，是極為重要的生命情境或態度。在單身與個人化社會的趨勢裡，本書探討了一個人的各種狀態、歷史、本質、價值與方法。

定價：新台幣280元

國家圖書館出版品預行編目資料

音樂事情＝ Something about music；
/黃秀如主編. -- 初版.
-- 臺北市：網路與書，2004﹝民93﹞
面； 公分. --（Net and Books 網路與書
雜誌書；14）
ISBN 957-29567-7-9（平裝）
1. 音樂 2.流行音樂
910.7                        93020929

## 9《閱讀的狩獵》

閱讀就是一種狩獵的經驗。每個人都可以成狩獵者，而狩獵的對象也許是一本書、一個人物、一個概念。這次主要分析閱讀的狩獵在今天出現了哪些歷史性的變化、獵人各種不同的形態，細味他們的狩獵經驗、探討如何利用各種工具有系統地狩獵，以及回顧過去曾出現過的禁獵者及相關的歷史。這本書獻給所有知識的狩獵者。
定價：新台幣280元

## 10《書的迷戀》

從迷戀到痴狂，我們對書的情緒有著各種不同的層次。本書要討論的是，為什麼人對書的實體那樣執著？比起獲取書裡的知識，他們更看重擁有書籍的本身。中西古書在形態和市場價值上差別如此大，我們不能不沉思其背後的許多因素。本書探討：書籍型態的發展、書痴的狂行與精神面貌、分享他們搜書、藏書和護書經驗，及如何展現自己的收藏。
定價：新台幣280元

## 11《去玩吧！》

玩，就是一種跳脫制式常軌的狀態或心情。玩是一種越界。雖然玩是人的天性，卻需要能量，需要學習。本書分析了玩的歷史與文化，同時探討玩的各種層次：一生的玩，結合瘋狂與異想；一年的玩，結合旅行與度假；一週的玩，作為生活節奏的調節與抒解；每天的玩，一些放鬆與休息。藉此，勾動讀者想玩的心情與行動。
定價：新台幣280元

## 12《我的人生很希臘》

古希臘以輝煌的人文和科學成就，開歐洲思想風氣之先，而今日希臘又以藍天碧海小白屋，吸引全世界人們流連忘返。其實，希臘不必遠求，生活週遭處處都隱含著希臘之光。到底希臘的魅力從何而生？希臘的影響又有多麼深遠？看了這本書你就會了然於心。
定價：新台幣280元

## 13《命運》

每個人存活在世界上，多少都曾經感受到命運的力量。有時我們覺得命運掌控了我們，有時我們又覺得輕易解脫了它的束縛，一切操之在我。到底命運是什麼？以及，什麼是命？什麼又是運？本書除了對命運與其相關詞彙提出解釋外，還縷述不同宗教、文化對於命運的觀點，以及自由意志展現的可能。此外，還有關於命運主題的小說、攝影、繪本等創作。
定價：新台幣280元

## 14《音樂事情》

從原始的歌到樂器的發明；從留聲機時代的爵士樂到錄音帶音樂；從隨身聽、MTV到數位化的iPod，聽音樂的模式一直在改變。本書談的是音樂的力量，如何感動人，以及在社會文化層面上產生影響力。經歷民歌、情歌、台語搖滾時代，今後的創作者又將面臨什麼情況？
本書內含《音與樂》CD
定價：新台幣280元

# Net and Books 網路與書
## 訂購方法
### 1. 劃撥訂閱
劃撥帳號：19542850　　戶名：英屬蓋曼群島商 網路與書股份有限公司 台灣分公司

### 2. 門市訂閱
歡迎親至本公司訂閱。　　台北：台北市105南京東路四段25號10樓之1。
營業時間：週一至週五上午9：00至下午5：00

### 3. 信用卡訂閱
請填妥所附信用卡訂閱單郵寄或傳眞至台北(02)2545-2951。
如已傳眞請勿再投郵，以免重複訂閱。

# 信用卡訂購單

本訂購單僅限台灣地區讀者使用。台灣地區以外讀者，如需訂購，請至www.netandbooks.com網站查詢。

□訂購試刊號　　　　　　定價新台幣150元×___冊=_____元　　□訂購第8本《一個人》　　　定價新台幣280元×___冊=_____元

□訂購第1本《閱讀的風貌》　定價新台幣280元×___冊=_____元　　□訂購第9本《閱讀的狩獵》　定價新台幣280元×___冊=_____元

□訂購第2本《詩戀Pi》　　　定價新台幣280元×___冊=_____元　　□訂購第10本《書的迷戀》　定價新台幣280元×___冊=_____元

□訂購第3本《財富地圖》　　定價新台幣280元×___冊=_____元　　□訂購第11本《去玩吧！》　定價新台幣280元×___冊=_____元

□訂購第4本《做愛情》　　　定價新台幣280元×___冊=_____元　　□訂購第12本《我的人生很希臘》定價新台幣280元×___冊=_____元

□訂購第5本《詞典的兩個世界》定價新台幣280元×___冊=_____元　□訂購第13本《命運》　　　定價新台幣280元×___冊=_____元

□訂購第6本《移動在瘟疫蔓延時》定價新台幣280元×___冊=_____元　□訂購第14本《音樂事情》　定價新台幣280元×___冊=_____元

□訂購第7本《健康的時尙》　定價新台幣280元×___冊=_____元

以上均以平寄，如需掛號，每本加收掛號郵資20元。
□預購第15本至第26本之《網路與書》（不定期陸續出版）　　特價新台幣2800元×_____套=_____元
□預購第15本至第26本，每套加收掛號郵資240元。

| 訂 購 資 料 | | | | |
|---|---|---|---|---|
| 姓名： | | 生日： | 性別：□男　　□女 | |
| 身分證字號： | | 電話： | 傳眞： | |
| E-mail： | | 郵寄地址：□□□ | | |
| 統一編號： | | 收據地址： | | |

| 信 用 卡 付 款 |
|---|
| 卡　　別：□VISA　　□MASTER　　□JCB　　□U CARD |
| 卡　　號：_____　有效期限：200　年　　　月止 |
| 持卡人簽名：_____（與信用卡簽名同） |
| 總 金 額：_____　發卡銀行：_____。 |

如尙有任何疑問，歡迎電洽「網路與書」讀者服務部
服務專線：0800-252-500 傳眞專線：＋886-2-2545-2951
服務時間：週一至週五上午9：00至下午5：00　　E-mail：help@netandbooks.com